부자와 **미술관**

부자와 미술관 미국 동부

초판 1쇄 인쇄 2023년 2월 15일
초판 1쇄 발행 2023년 2월 21일

지은이 최정표
펴낸이 정해종

펴낸곳 ㈜파람북
출판등록 2018년 4월 30일 제2018-000126호
주소 서울특별시 마포구 토정로 222 한국출판콘텐츠센터 303호
전자우편 info@parambook.co.kr **인스타그램** @param.book
페이스북 www.facebook.com/parambook/ **네이버 포스트** m.post.naver.com/parambook
대표전화 (편집) 02-2038-2633 (마케팅) 070-4353-0561

ISBN 979-11-92964-04-1 04600
책값은 뒤표지에 있습니다.

미국은 어떻게 세계 문화의 중심이 되었나

부자와 미술관

미국 동부

Eastern United States

최정표 지음

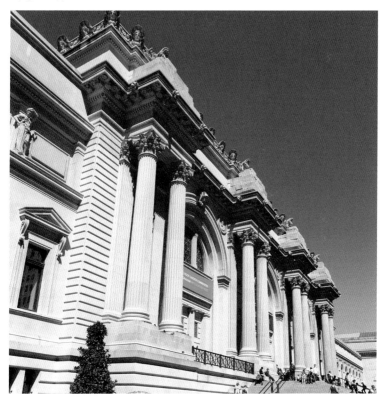

파람북

머리말

 미국은 군사적으로 강대국일 뿐만 아니라, 이제 문화에서도 명실공히 세계 최고의 국가이다. 한때 미국인들은 문화적으로 유럽에 대해 열등의식을 가지고 있었다. 루브르 박물관이나 대영박물관에 기가 죽어 있었다. 그러나 메트로폴리탄 미술관을 만들고부터는 그 열등의식에서 벗어났다. 뉴욕은 이제 세계문화의 중심지가 되었다.

 이런 사실은 미국에 널려 있는 수많은 명품 미술관들에 의해서도 입증되고 있다. 이런 미술관이 만들어진 데에는 잘 알려지지 않은 비화가 많다. 이 미술관들은 대부분 부자에 의해 만들어졌다. 20세기 초 미국은 빠른 산업화와 더불어 수많은 재벌이 출현했다. 그중에는 중독에 가까울 정도로 미술품 수집에 몰입했던 재벌들이 있었다. 그들에 의해 수많은 명품 미술관이 만들어졌다. 그들은 직접 미술관을 만들기도 하고, 대량의 수집품을 기존 미술관에 기증하기도 했다. 더러는 거금을 미술관에 기부했다. 부자들이 문화 육성에 대대적으로 참여했던 것이다.

 이 책은 이런 과정에서 탄생한 미국 명품 미술관들의 숨어있는 이

야기들을 소개한다. 두 권으로 나누어 제1권에서는 동부지역의 미술관 15개를, 제2권에서는 중서부지역의 16개 미술관을 다루고 있다. 모두 미국의 최고 미술관들이다. 우리가 즐겨 찾고 있는 이 명품 미술관들이 어떻게 설립되었으며, 어떤 과정을 거쳐 오늘날의 세계적인 미술관으로 발전했는지를 살펴보았다.

이 책은 미술관 소개서도 아니고 미술관 기행문도 아니다. 미술관 연구서라고 말하고 싶다. 소장 작품의 소개는 최소화하고 각 미술관의 역사성에 큰 비중을 두었다. 주로 경제학적인 관점에서 미술관을 바라보았다. 미술관은 경제법칙이 가장 잘 반영된 발명품이다. 최소의 비용으로 최고의 작품을 감상할 수 있는 곳이기 때문이다.

명품 미술관이 많아야 선진국이 될 수 있다. 문화가 선진국의 가늠자라는 점을 절대 소홀히 해서는 안 된다. 머지않은 미래에 우리도 많은 명품 미술관을 가지리라 기대해 본다.

이 책은 2014년부터 3년여에 걸쳐 '부자와 미술관'이라는 제목으로 월간 『신동아』에 연재되었던 글들을 수정 보완해서 만들었다. 자료들을 업데이트하는 데 역점을 두었다. 연재 시 글의 품격을 한결 업그레이드시켜준 강지남 기자에게 심심한 감사를 드린다.

한 권의 책이 나오기 위해서는 수많은 사람들의 도움이 필요하다. 이 책도 예외는 아니다. 그 분들을 모두 언급할 수는 없지만, 집사람 박정희는 이 책의 공동 저자나 마찬가지라 그냥 지나갈 수가 없을 것 같다. 그 많은 미술관의 방문 일정과 여행비용을 모두 구체화하고, 사진 촬영 및 자료수집과 정리를 도맡았고, 여러 생산적 의견을 개진하였고, 원고를 모

두 읽어주었다.

　출판과정에서는 도판의 입수 등 미술 관련 책의 특성상 야기되는 어려운 일들이 많았다. 이런 어려움에도 불구하고 기꺼이 출판을 결정해 주신 정해종 대표에게도 심심한 감사를 표한다.

2023년 초봄 지리산 아래 산골 마을에서

최정표

차례

PART 1
뉴욕시와 그 인근 지역

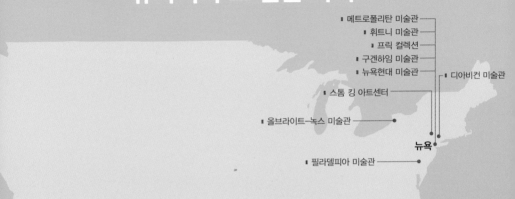

메트로폴리탄 미술관

휘트니 미술관

프릭 컬렉션

구겐하임 미술관

뉴욕현대 미술관

디아비컨 미술관

스톰 킹 아트센터

올브라이트–녹스 미술관

뉴욕

필라델피아 미술관

메트로폴리탄 미술관
Metropolitan Museum of Art

1. 미국, 드디어 세계 최고가 되다

군사력이나 경제력만으로는 세계 최고 국가가 될 수 없다. 세계 최고 국가는 문화에서 판가름 난다. 지금 미국이 세계 최고 국가로 인정받는 이유는 문화 때문이다. 막강한 군사력과 세계 최대의 GDP를 가졌어도 미국은 영국과 프랑스에 열등의식이 있었다. 문화가 부족했기 때문이다. 하지만 이제는 미국이 문화에서도 세계 최고 국가이다. 이를 입증하는 곳이 메트로폴리탄 미술관(Metropolitan Museum of Art)이다.

영국에는 대영박물관(The British Museum)이 있고, 프랑스에는 루브르 박물관(Musée du Louvre)이 있다. 미국인들은 이제 우리에게는 메트로폴리탄 미술관이 있다고 말한다. 메트로폴리탄 미술관은 세계 최고 예술 작품의 총집결지이며 미국인들의 자존심이다. 미국은 정치적으로나 경제적으로는 누구도 부인할 수 없는 세계 최고의 강대국이다. 이제 메트로폴리탄 미술관까지 있으니 문화적으로도 자기들이 최고 국가라는 자부심

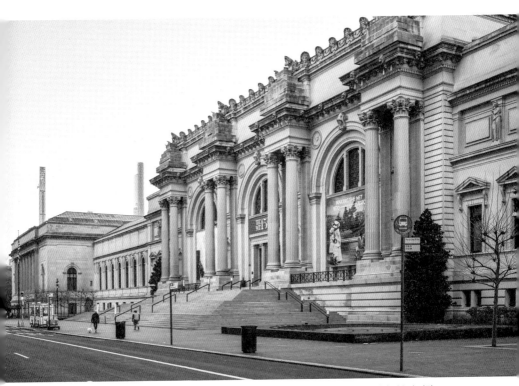

에 차 있다. 세계의 문화 중심지는 이제 파리와 런던에서 뉴욕으로 넘어 왔다. 메트로폴리탄 미술관이 이를 웅변하고 있다.

메트로폴리탄 미술관은 뉴욕시 맨해튼의 센트럴파크(Central Park)에 자리 잡고 있다. 센트럴파크는 1857년에 만들어진 도시 속의 인공공원이 다. 백만 평이 넘는 이 공원은 울창한 숲으로 덮여 있으며 커다란 호수도 여러 개 있다. 센트럴파크는 도시 속의 숲이고 맨해튼의 허파이다. 메트

로폴리탄 미술관은 이런 센트럴파크의 동쪽 끝 중앙에 커다랗게 자리 잡고 있다. 접근성이 아주 좋은 곳이다.

영국과 프랑스는 그냥 'Museum'이라고 하는 데 반해 미국은 'Museum of Art'라고 표현해서 일반적으로 메트로폴리탄 미술관이라고 번역하고 있지만 세 개는 모두 똑같은 모습의 미술관이면서 박물관이다. 이들 모두 인류 역사에서 시대, 장르, 지역을 가리지 않고 인간의 손길이 미친 물건으로서 희소성이 있다고 판단되는 것은 모두 소장하고 연구하고 전시하는 곳이다. 시대적으로는 이집트, 그리스, 로마뿐만 아니라 그 이전 작품까지로 거슬러 올라가고, 장르로는 모든 예술품이 총망라된다. 지역적으로는 세계 전 지역을 커버한다. 말 그대로 없는 것이 없는 곳이다. 메트로폴리탄의 소장품은 200만 점이 넘는다. 건물의 크기는 길이가 400미터이고 전시장 면적은 6만 평(축구장의 30배)이 넘는다. 별관까지 확보하고 있어 그 크기를 정확히 알 수 없다. 면적으로는 세계에서 가장 큰 미술관에 속한다.

법적으로 미술관 건물은 뉴욕시 소유이고 소장 작품은 950명의 후원자와 관련 인사로 구성된 특수법인의 소유이다. 따라서 건물 유지비는 뉴욕시에서 부담한다. 이사회는 선출된 이사, 뉴욕시에서 발령한 이사, 미술관이 선정한 명예이사 등으로 구성된다. 미술관의 수익자산이 3조 원 정도인데 이로부터 운영 예산의 85퍼센트를 충당하고, 나머지 15퍼센트는 입장료, 회비, 전시수입 등으로 충당한다. 1년 관람객 수는 700만 명에 이른다. 이 중 40퍼센트는 세계 190여 개국에서 오는 관람객이다. 그렇지만 빚도 많고 재정적으로 어려움을 겪기도 한다. 대규모 기부금 조성 등

부자와 미술관_미국 동부

여러 방면으로 타개책을 모색하고 있다.

2. 시작은 미약했지만, 결과는 창대했다

깊은 산속의 작은 옹달샘에서 시작한 물이 양쯔강과 같은 큰 강물을 만들듯이 매우 사소하게 시작했던 일이 나중에는 세상을 바꾸는 일이 되기도 한다. 메트로폴리탄 미술관도 그 시작은 매우 평범했다. 미미한 시작이 창대한 결과물을 일궈낸 것이다.

1866년 7월 4일 프랑스 파리의 한 레스토랑에서 미국의 독립기념일을 축하하는 모임이 있었다. 모임에는 1867년의 파리 만국박람회를 준비하기 위해 파리에 와 있던 미국의 대표단과 사업가 및 관광객들이 참석해 있었다. 이 자리에서 미국의 외교관이면서 자유주의 운동가였던 존 제이(John Jay, 1817~1894)라는 사람이 미국에도 미술관을 건립하자는 제안을 내놓았다. 이 제안이 오늘날의 메트로폴리탄 미술관을 만들어낼지는 아무도 몰랐다.

그 이후 미국 내에서도 여러 번의 논의가 있었고 1870년 4월 마침내 뉴욕주가 메트로폴리탄 미술관이라는 기관의 창립을 공식적으로 승인했다. 메트로폴리탄 미술관이 정식으로 출범한 것이다. 그러나 소장할 작품이 없었다. 물론 건물도 없었다. 그때까지만 해도 미국은 미술관을 꾸밀 정도의 여유도 없었고 수준도 안 되었다.

남북전쟁이 1861년에 시작해 1865년에 끝났으니 전쟁이 끝난 지 불

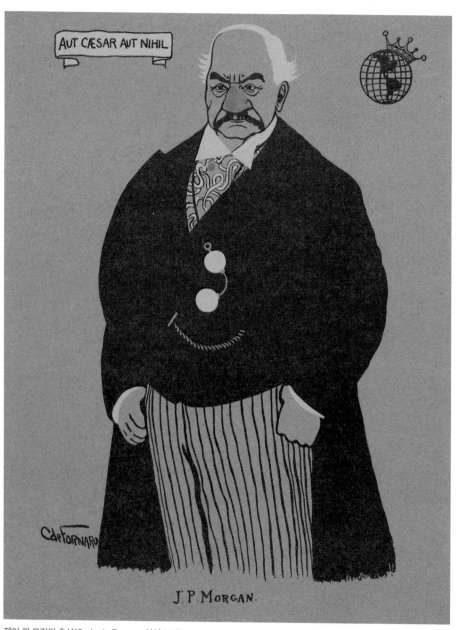

제이 피 모건의 초상(Carlo de Fornaro 일러스트)

과 5년밖에 지나지 않은 때였다. 대규모 미술관을 설립하고 운영할 능력을 갖추지 못한 후진국이었다. 대영박물관이 1753년에 설립되고, 루브르 박물관이 1793년에 설립된 것과 비교하면 미국은 이들보다 100년이나 뒤진 상태였다. 오늘날의 사정과 비교하면 그야말로 격세지감을 느끼지 않을 수 없는 일이다.

출발은 미약했으나 미술관에는 변화의 바람이 일어났다. 작품 기증과 현금 기부가 시작된 것이다. 1871년에는 기부받은 돈으로 보불전쟁 중에 경매로 나온 17, 18세기 유럽 그림 174점을 구입하고 미술관으로서의 면모를 갖추어 나가기 시작했다. 1872년 2월에는 맨해튼 5번 애비뉴 681 번지에 건물을 마련하고 미술관을 열었다. 철도회사 사장이었던 존스턴 (John Taylor Johnston)이라는 사람이 개인 소장품을 기증하면서 운영위원장까지 맡아 미술관에 기업경영 기법을 도입했다. 소장품이 점점 늘어나자 1873년에는 미술관을 웨스트 14번가 128번지에 있는 더글러스 맨션 (Douglas Mansion)이라는 더 큰 건물로 이전했다.

메트로폴리탄 미술관의 초기 역사에서는 케스놀라(Luigi Palma di Cesnola)라는 사람을 빼놓을 수 없다. 남북전쟁에 참전했던 군인이었는데 키프로스 섬의 영사로 재임하면서 섬의 발굴 작업을 주도했다. 그리고 발굴된 많은 유물을 메트로폴리탄 미술관에 기증했다. 귀국해서는 1879년부터 1904년까지 미술관장으로 봉직하면서 미술관을 반석 위에 올려놓았다. 재임 기간이었던 1880년에 미술관은 현재의 위치인 센트럴파크로 이전했다. 그 이후 신축과 증축을 거듭해 오늘날의 크기가 된다.

아이러니하게도 메트로폴리탄 미술관은 미국인의 열등의식이 승화

되어 나온 산물이다. 지금 미국은 누구도 넘볼 수 없는 세계 최강국이지만 그들의 핏속에는 유럽에 대한 열등의식이 흐른다. 그럴 만한 이유가 있다. 유럽에서 미국으로 건너온 선조들이 유럽에서 지배계급이었을 리없다. 유럽에서 이미 탄탄한 기반을 갖춘 왕족이나 귀족들이 그 척박한 미국으로 건너가는 고난을 감수할 이유가 있었겠는가. 천대받는 하층민이나 빈곤층이 새로운 기회를 찾아 죽음을 무릅쓴 채, 수십 일 동안의 거친 항해를 마다하지 않고 미국행을 선택한 것이다. 종교적 탄압을 피해 신천지를 찾아 나선 사람들도 있었다. 이유야 어떻든 모두 루저의 비애를 절감했을 것이다. 이처럼 자기도 모르는 사이에 미국인들의 마음속에는 열등의식이 잠재해 왔다.

미술관 설립을 추진하던 1870년대야 더 말할 나위가 없었을 것이다. 대영박물관이나 루브르 박물관을 대했을 때 그들의 심정이 어떠했을지는 충분히 짐작이 간다. 19세기에 들어서는 미국에서도 산업혁명이 진행되면서 유럽에 못지않은 대부호들이 출현했다. 유럽의 왕족이나 귀족에 뒤지지 않는 대규모의 토지와 저택을 소유하고 호화생활을 누렸다. 유럽을 흉내 내는 일에 돈을 아끼지 않았다. 그렇지만 유럽에 대한 문화적 열등감은 극복할 수 없었다. 물질적 부는 이루었지만, 문화적 부는 이루지 못했기 때문이다. 그들은 유럽을 찾아가고 유럽을 모방하는 일에 열을 올렸다. 미국에도 유럽 못지않은 문화를 건설할 수 있다면 얼마나 좋을까 하고 생각했다. 이런 과정에서 착안한 것이 메트로폴리탄 미술관의 건립이었다.

그들의 소망은 이루어져 마침내 대영박물관이나 루브르에 필적하는 큰 박물관을 가질 수 있게 되었다. 메트로폴리탄 미술관이 더 앞서는 분

야도 많다. 메트로폴리탄 미술관은 이제 미국인의 자존심이다. 열등의식을 자존심으로 승화시킨 좋은 예다. 이제는 유럽인들이 미국의 메트로폴리탄 미술관으로 몰려들고 있다.

3. 대규모 작품소장은 어떻게 가능했을까

대규모 박물관은 자국의 작품만으로는 만들어질 수 없다. 세계 각지에서 끌어모아야 가능하고 그런 힘이 있는 나라만이 가능하다. 대영박물관도 그렇고 루브르도 그렇다. 역사가 300년이 채 되지 않는 미국은 더 말할 나위가 없다. 미국 작품만으로는 결코 훌륭한 미술관을 만들 수 없다. 메트로폴리탄 미술관의 소장품 중 90퍼센트 이상은 외국 작품이다. 양보다 질로 따지면 그 이상이다. 말하자면 세계 각국의 예술 작품을 미국으로 가져와서 만든 미술관이다. 이것은 미국의 힘을 보여주는 것이기도 하지만 어떤 면에서는 열등감을 극복하기 위한 노력의 결실이기도 하다.

그렇다면 그 많은 외국 작품들이 어떻게 메트로폴리탄 미술관으로 들어올 수 있었을까? 이 질문에 대한 명쾌한 답은 없다. 그리고 정확한 데이터도 없다. 미국인들은 그것을 밝히고 싶어 하지도 않는다. 이런 점은 영국과 프랑스도 마찬가지다.

미국 물건이 아닌 것들이 미국으로 들어올 때는 복잡한 과정을 거쳤을 수밖에 없다. 그 과정이 모두 정당했는지는 아무도 모를 일이다. 이것

은 우리의 수많은 문화재가 어떤 과정을 거쳐 일본이나 외국으로 나갔을까를 살펴보는 것과 마찬가지다. 우리나라는 뺏긴 과정이고 미국은 획득하는 과정이라는 차이만 있을 뿐이다.

전쟁이나 사회 혼란기에 대국이 공권력을 이용해 해외에서 반입해 온 물품이라면 정상적인 거래 과정을 거쳤다고 보기는 어렵다. 반면에 개인이 자기 능력으로 해외 작품을 미국으로 들여왔을 때는 어떤 형태로든 '거래'라는 과정을 거쳤을 것이다. 정당한 가격의 지불 여부는 별개의 문제이다. 어쨌든 상대방의 허락하에 미국으로 들어온 것만은 틀림없다. 이렇게 해서 미국으로 들어온 많은 작품은 기부라는 통로를 거쳐 메트로폴리탄 미술관으로 들어갔다. 그 정당성이야 어찌 되었건 메트로폴리탄 미술관은 독지가의 기증이나 기부가 미술관 건립의 큰 밑거름이 되었다.

미술관은 소장품이 그 미술관의 품격과 명성을 좌우한다. 그런데 기증 작품만으로는 품격 높은 미술관을 만들 수 없다. 원하는 대로 구색을 갖출 수 없기 때문이다. 따라서 미술관은 원하는 작품을 직접 구매해야 하는 경우가 많다. 미술관 예산으로 구매하는 작품도 많다. 그런데 미술관에 소장할 정도의 작품은 그 가격이 어마어마하게 높다. 따라서 미술관은 구매를 통해 소장품을 확보하는 데 한계가 있다.

이 문제를 해결하기 위해 미술관들은 덜 중요하다고 생각하는 기존 소장품을 매각해서 돈을 마련하기도 한다. 메트로폴리탄 미술관도 1970년대에 와서는 이 전략을 한층 더 강화했다. 세계적 수준의 좋은 작품을 구매하기 위해서는 비록 값어치가 있는 소장품일지라도 매각해야 한다는 매우 공격적 전략을 구사했다.

　　　　　　　　　　　　　　　　　　부자와 미술관_미국 동부

그 이전에도 자금 마련을 위해 복사본이나 가치가 낮은 작품을 매각해 왔다. 그러나 1970년대부터는 가치가 높은 작품도 매각하는 보다 공격적 전략을 도입했다. 세계적인 명작을 구매하기 위해서는 불가피한 선택이라고 생각했다. 잘난 놈 하나가 못난 놈 열보다 낫다고 보았기 때문이다.

이 정책은 많은 비판을 받기도 했다. 특히 뉴욕타임스로부터는 거센 비판을 받았다. 하지만 메트로폴리탄 미술관이 세계 최고를 유지하기 위해서 내린 어쩔 수 없는 선택이라고 본다. 현재는 다른 미술관들도 이 전략을 모방하고 있다.

메트로폴리탄 미술관은 1년에 작품 구매에 4,000만 달러 정도를 지출한다. 이를 충당하기 위해서는 소장품 매각정책을 계속할 수밖에 없다. 미술관은 매년 매각수입 총액과 5만 달러 이상 매각작품은 그 내용을 공개하게 되어 있다. 290만 달러에 매각한 작품까지 나왔다. 매각수입으로 입수한 작품 중에는 물론 명품이 많다.

명품을 낮은 가격으로 구매하려다 보니 소송에 휘말려 미술관 명성에 흠집을 남기는 일도 있다. 도굴된 작품이나 도난당한 작품을 모르고 구매했을 때 일어나는 일들이다. 이탈리아와 튀르키예 정부는 소송으로 수억 달러에 이르는 수백 점의 지중해 및 중동지역 골동품들을 되찾아가기도 했다. 훌륭한 작품은 소송을 해서라도 찾아가기 마련이다.

4. 부자들이 앞장서다

메트로폴리탄 미술관은 수많은 부자 기부자들에 의해 만들어진 미술관이다. 이들이 아니었으면 오늘의 메트로폴리탄 미술관은 없었을 것이다. 1900년을 전후해서 미국에는 당시 새롭게 출현한 철도, 담배, 철강, 설탕, 석유산업 등에서 수많은 재벌이 나왔다. 이들은 사회적으로 많은 비난을 받으면서 부를 축적했지만, 또 한편으로는 여러 가지 자선사업으로 그 부를 사회에 환원하려고 노력하기도 했다. 악과 선을 겸업한 셈이다.

미술관에 처음으로 거금을 기부한 사람은 철도 부호의 딸인 캐서린 울프(Catherine Woolf)라는 여성이다. 그녀는 140여 점의 그림과 20만 달러의 돈을 기부했다. 당시 20만 달러는 엄청나게 큰 금액이다. 이 돈으로 미술관은 14세기 중국의 유명 도자기를 구매할 수 있었다.

1901년에는 기관차 제작회사를 경영하면서 큰돈을 번 제이콥 로저스(Jacob Rogers)가 800만 달러라는 거금을 미술관에 내놓았다. 이 돈으로 미술관은 몇 년간 재정 걱정을 하지 않아도 되었다. 제이콥 로저스는 1856년에 아버지 토머스 로저스(Thomas Rogers)로부터 기관차 제조회사인 'Rogers Locomotive and Machine Works'라는 회사를 물려받아 막대한 부를 일으켰다.

그 당시는 철도가 가장 빠른 교통수단이며 최첨단산업이었다. 따라서 기관차를 만드는 회사는 최고 성장산업의 선봉에 서 있는 셈이었다. 제이콥 로저스는 1901년 사망하면서 재산 대부분을 메트로폴리탄 미술관에 기부했다. 미술관은 '제이콥 로저스 기금(Jacob S. Rogers Fund)'을 만들어

그 돈으로 계속 작품을 사들였다.

뉴욕에서 백화점 체인을 경영해 큰돈을 번 벤저민 알트먼(Benjamin Altman, 1840~1913)은 재산과 소장 작품을 모두 미술관에 기부했다. 그의 유산 덕분에 미술관은 그림, 조각, 도자기 등 천 점 이상의 작품을 구매할 수 있었다. 게다가 그는 렘브란트 그림이라면 앞뒤 가리지 않고 무조건 수집할 정도의 렘브란트 애호가였다. 그가 수집한 모든 렘브란트 작품은 사후에 미술관에 기증되었다.

루이진 해브마이어(Louisine Havemeyer, 1855~1929)는 평생 모은 2,000 여 점의 주옥같은 그림들을 메트로폴리탄 미술관에 기증했다. 그녀는 1800년대 말에 설탕 정제업으로 막대한 돈을 번 헨리 해브마이어(Henry Osborne Havemeyer, 1847~1907)의 부인이다. 헨리는 미술품 수집가로서 훌륭한 그림들을 많이 소장하고 있었다. 그는 첫 부인과 이혼하고 1883 년에 첫 부인의 조카와 결혼했다. 이 여자가 바로 루이진 해브마이어다. 두 사람 모두 그림수집에 대단한 취미를 가지고 있었다.

루이진은 유럽의 인상파 그림을 특히 좋아했다. 그녀는 미국인으로 당시 파리에서 활동하고 있던 메리 커셋(Mary Cassatt)이라는 여류화가와 친하게 지내면서 그녀의 조언을 많이 받았다. 인상파 화가였던 커셋은 루이진에게 역시 인상파 화가였던 드가와 모네 작품을 구매하도록 권했다. 드가와 모네는 나중에 미술사에 영원히 남는 유명 화가가 된 사람이다.

루이진은 미국과 유럽을 33번이나 왕래했다. 당시의 교통수단으로 볼 때 이것은 엄청난 여행 횟수가 아닐 수 없다. 그녀는 미국에 올 때마다 작품을 한 아름씩 사 들고 왔다. 루이진 부부는 당대 최고의 그림 수집가였던 프

릭(Henry Clay Frick, 수집품으로 맨해튼에 프릭 컬렉션 설립), 모건(J.P. Morgan, 수집품 모두를 메트로폴리탄 미술관에 기증), 이사벨라(Isabella Stewart Gardner, 보스턴에 이사벨라 미술관 설립) 등과 쌍벽을 이루는 그림 수집가였다.

한때 세계 최고의 금융회사였던 리먼 브러더스(Lehman Brothers)의 최고경영자였던 로버트 리먼(Robert Lehman, 1891~1969)도 유명한 그림 수집가로 메트로폴리탄 미술관의 발전에 크게 공헌한 기업가이다. 로버트 리먼은 아버지가 1911년부터 그림 수집을 시작했는데, 그도 그때부터 60여 년 동안 미술품을 수집했다. 그리고 메트로폴리탄 미술관의 이사회 회장으로 일해 왔다.

그는 문화계에 대한 공로로 1968년에는 예일대학으로부터 명예박사 학위도 받았다. 1969년 그가 죽은 후 로버트 리먼 재단(Robert Lehman Foundation)은 3,000여 점의 작품을 메트로폴리탄 미술관에 기증했다. 이 작품들은 1975년에 개관한 미술관 내의 로버트 리먼관(Robert Lehman Wing)에 전시되었다. 이 재단은 지금까지도 미국뿐만 아니라 전 세계에 걸쳐 예술 활동을 후원하고 있다.

2013년에는 화장품 재벌인 레너드 로더(Leonard Lauder)가 10억 달러 상당의 수집품을 미술관에 기증했다. 여기에는 피카소, 브라크, 그리스 등 입체파 대가들의 작품이 포함되어 있었고, 2014년 미술관에 전시되었다.

미국의 부호들이 메트로폴리탄 미술관에 기증한 작품은 금액으로 환산할 수 없을 정도다. 이들을 현재 시가로 추산하면 천문학적인 액수가 될 것이다. 그들이 처음 작품을 수집하는데도 물론 엄청난 돈이 들었을 것이다. 이들의 기증이 없었다면 미술관의 예산만으로는 이런 작품을 확보할

부자와 미술관_ 미국 동부

수도 없고 오늘날의 메트로폴리탄 미술관은 존재하지도 않았을 것이다.

5. 모건 재벌과 메트로폴리탄 미술관

　메트로폴리탄 미술관 뒤에 수많은 재벌이 있었지만, 그중에서도 모건 재벌은 최고의 공헌을 했을 뿐만 아니라 미술관 경영까지 직접 참여한 재벌이었다. '모건 스탠리' 등 모건(Morgan)이라는 이름이 붙어 있으면서 세계 금융시장에서 최고의 영향력을 행사하고 있는 회사들이 바로 모건 재벌에서 출발한 금융회사들이다.

　전 세계에 걸쳐 금융제국을 건설했던 모건 재벌은 아버지와 아들 모두 메트로폴리탄 미술관과는 뗄 수 없는 인연을 가지고 있다. 아버지 제이 피 모건(John Pierpoint Morgan, 1837~1913)은 오랜 기간 메트로폴리탄 미술관의 이사회 회장을 맡아 미술관 운영에 직접 참여했고, 아들 제이 피 모건 주니어(John Pierpoint Jack Morgan, Jr., 1867~1943)는 아버지가 수집했던 작품을 모두 미술관에 기증했다. 모건 부자(父子)는 전 세계의 금융을 좌지우지했던 은행가일 뿐만 아니라 금융업으로 막대한 부를 축적한 당대 최고의 부자였다.

　아버지 모건은 예술품 수집광이었다. 거의 중독자 수준이었다. 그는 고서, 사진, 그림, 시계 등 예술적 가치가 있는 것은 닥치는 대로 수집했다. 특히 보석에 대해서는 미국 최고의 수집가였고, 1,000개가 넘는 원석을 가지고 있었다. 유명한 보석상 티파니(Tiffany & Co.)가 모건의 보

석 수집품을 1889년 파리 박람회에 전시했는데, 당시의 학자와 보석 세 공사, 그리고 수많은 관람객이 감탄해 마지않았고, 두 개의 금상을 수상 했다. 1900년에는 파리에서 더 좋은 수집품으로 두 번째 전시회를 열었 고, 이를 모두 뉴욕에 있는 미국자연사박물관(American Museum of Natural History)에 기증했다.

모건은 이탈리아 여행 중 로마의 한 호텔에서 잠을 자다가 사망했는 데, 그때 그의 금융재산은 6,800만 달러(오늘날 가치로는 약 250억 달러)였 다고 한다. 그런데 이 재산 빼고 그가 수집한 예술품의 당시 평가액이 5 천만 달러였다고 하니 그가 얼마나 부자였고 예술품 수집에 얼마나 많은 돈을 썼는지 알만하다. 이 많은 예술품은 대부분 메트로폴리탄 미술관으 로 갔다.

모건은 1913년 사망할 때까지 미술관의 이사회 회장으로 미술관 경 영을 직접 진두지휘했다. 그는 당시 대부호들을 이사로 영입해 이들도 미 술관에 실질적 도움을 주도록 유도했다. 그런가 하면 유능한 관장, 부관 장, 큐레이터들을 초빙하면서 미술관에 새로운 변화와 발전을 가져 왔다. 요즘 식으로 표현하면 미술관에 경영 마인드를 도입한 것이다. 아들 모건 은 아버지가 미술관에 대여해 주었던 7,000여 점의 유명 작품을 1917년 아예 미술관에 기증해 버렸다. 이 작품들은 메트로폴리탄 미술관의 중세 미술 분야를 새로운 경지로 끌어올리는 획기적 역할을 수행했다. 그들이 메트로폴리탄 미술관에 얼마나 많은 애정과 애착을 가졌는지 엿볼 수 있 는 대목이다.

메트로폴리탄 미술관이 1870년(모건이 33살 때) 만들어졌으니 미술관

　　　　　　　　　　　　　　　　부자와 미술관_미국 동부

의 초창기 역사는 제이 피 모건의 번창하는 사업 여정과 거의 때를 같이 하고 있다. 이런 만큼 미술관이 모건이라는 대 후원자를 만난 것은 미술관의 미래를 탄탄대로로 만드는 절호의 기회였다. 모건 재벌은 2대에 걸쳐 초창기 50여 년간 메트로폴리탄 미술관을 이끄는 기관차와 같았다.

아들 모건 주니어는 아버지의 업적을 기념하기 위해 1924년 맨해튼 36번가에 모건 라이브러리(Pierpoint Morgan Library & Museum)라는 개인 미술관을 만들었다. 여기에도 중요한 소장품을 내놓았지만, 주요 소장품 대부분은 메트로폴리탄 미술관에 기증했다.

6. 금융제국의 황제 제이 피 모건

제이 피 모건은 1837년 미국의 코네티컷주에서 은행가의 아들로 태어났다. 부자 은행가의 아들이었던 만큼 어렸을 때부터 아버지의 계획하에 유럽과 미국을 넘나들면서 다양한 분야에 걸쳐 전인교육을 받았다. 따라서 수학과 예술은 물론 불어와 독어에도 능통했다. 교양이 풍부하면서 유능한 은행가가 될 수 있는 소양을 충분히 갖추었다.

스무 살 때(1857) 아버지 회사의 런던지점에 근무하면서 은행가로서의 인생이 시작되었다. 아버지와 함께 제이 피 모건 사(J.P. Morgan & Company)를 이끌면서 금융재벌의 기반을 닦았다. 1890년 아버지가 죽은 후에는 독자적으로 금융업에서 자기 역량을 한껏 발휘하면서 금융제국을 만들어나갔다.

모건은 부실기업을 인수해 구조조정을 거쳐 이를 정상화하는데 뛰어난 능력을 발휘했다. 이러한 그의 탁월한 능력을 두고 '모거나이제이션(Morganization)'이라고 부를 정도였다. 그는 금융인이나 은행가로서뿐만 아니라 유능한 투자가로서도 명성을 떨쳤기 때문에 기업 인수를 위한 자금조달에는 어려움이 없었다. 수많은 부자들이 모건에게 투자자금을 맡겼다.

기업의 인수 합병에 귀재로 알려진 제이 피 모건은 수많은 계열사를 거느리는 그룹을 만들었다. 1890~1913년 기간에 무려 42개나 되는 미국의 주요 대기업을 하나의 그룹으로 묶을 수 있었다. 그 속에는 그 유명한 제너럴 일렉트릭(General Electric)과 US 스틸(United States Steel Corporation)도 들어있다. 1894년에는 언론사 뉴욕타임스(New York Times)도 인수했다.

1900년에 있었던 앤드류 카네기로부터의 카네기 스틸 인수에는 재미있는 일화가 있다. 모건은 여러 철강회사를 인수 합병해 US 스틸이라는 대규모 철강회사를 만들었는데 이때 카네기의 철강회사를 무려 5억 달러에 인수했다. 이런 큰 금액을 거래하면서 변호사도 없었고 계약서도 없었다고 한다. 두 사업가의 그릇을 알게 하는 일화이다. 이렇게 해서 만들어진 US 스틸은 세계 역사상 처음으로 자본금 10억 달러가 넘는 큰 회사로 기록되고 있다. 당시 공식적인 회사 자본금은 14억 달러였다고 한다.

모건 재벌은 1935년까지 세계 역사상 가장 막강한 금융 권력을 행사했다. 미국에 중앙은행이 없었던 1913년까지 모건 재벌은 투자은행이면서 중앙은행이었다. 모건 부자(父子)의 말은 금융시장에서 초우량 채권이

었고, 악수 하나로 모든 거래가 종료될 정도로 그들은 금융시장의 신뢰 그 자체였다. 모건 사는 미국과 유럽의 최고 기업가들이 고객이었기 때문에 모건은행의 계좌는 사실상 귀족의 신분증이나 마찬가지였다.

모건 사는 귀족 고객과 졸부 고객을 구분해 귀족 고객은 별도로 대우했다. 모건 사는 개인 고객에 대해서는 액수는 물론 품격을 따졌으며, 전통과 역사를 자랑하는 대부호들은 별도로 관리하고, 이들의 자금 저수지역할을 했다. 기업 고객에 대해서도 구분이 엄격했다. 미국의 100대 기업중 96개가 모건의 고객이었는데, 100대 기업이라도 모건의 기준을 통과하지 못하면 거래를 퇴짜 맞을 수 있었다.

그런데 여느 재벌이나 마찬가지로 모건 재벌도 비판자에게는 피도눈물도 없는 기업 사냥꾼이었고, 음모와 술수의 대가였으며, 전쟁 때에는미국 정부까지 협박해 주머니를 채운 모리배 같은 기업이었다. 세계 역사상 최고의 금융제국을 건설하면서 선한 일만 할 수는 없었을 것이다. 어느 나라나 재벌은 양면성이 있기 마련이다.

1913년 모건이 죽었을 때 뉴욕 월가는 조기를 달았고, 운구행렬이 지나갈 때 뉴욕 주식시장의 객장은 2시간 동안 문을 닫았다. 세계 금융계에서 지녔던 모건의 위상을 짐작할 수 있다. 모건이 사망한 후에는 아들 모건 주니어가 사업을 이어받았고 모건 재벌의 금융제국은 계속 이어졌다.

모건 재벌은 미국 정부와도 우호 관계를 유지했는데 우리나라에서얘기하는 정경유착도 있었다. 어느 시대나 어느 나라나 정경유착 없이는큰 재벌이 만들어질 수 없다. 모건 재벌은 영국 런던에 대저택을 가지고있었는데 1920년 모건 주니어는 이 저택을 미국 대사관저로 사용할 수

있도록 미국 정부에 기증했다. 정부와 좋은 관계를 유지하면 사업상 나쁠 리가 없다. 1938년 조셉 케네디가 주영 미국 대사로 부임하면서 가족과 함께 이 집으로 이사를 왔는데, 이 사람의 아들 중 하나가 나중에 미국 대통령이 된 존 에프 케네디이다. 케네디 대통령은 이 집을 자기 고향 집이라고 부르기도 했다.

7. 가짜 작품을 소장하다

어떤 미술관이든 여러 가지 애환이 있다. 가짜 작품을 속아서 구매하기도 하고, 터무니없이 비싼 가격으로 구매하기도 한다. 반대로 의외의 낮은 가격으로 구매하는 행운을 잡기도 한다. 기획전시가 대성공을 거두는가 하면 어떤 때는 의외의 실패로 끝나기도 한다. 메트로폴리탄 미술관도 예외가 아니었다.

메트로폴리탄 미술관의 운영위원장을 맡았던 금융재벌 제이 피 모건은 1906년 영국의 유명한 화가이면서 비평가였던 로저 프라이(Roger Fry, 1866~1934)를 회화부문 큐레이터로 초빙했다. 그는 학자면서 뛰어난 미술 감식가이기도 했다.

프라이는 미술관에 다량의 위작이 있다는 것을 찾아내고 깜짝 놀랐다. 철도사업으로 대재벌을 일구었던 밴더빌트(Cornelius Vanderbilt)가 1880년에 기증했던 미켈란젤로, 라파엘로, 티치아노, 틴토레토, 렘브란트 등의 작품이 위작이고, 미술관이 소장하고 있던 700여 점의 드로잉 작품

도 위작이라고 발표했다. 프라이는 미술관의 작품수집에 문제가 있다는 점을 공개적으로 밝힌 것이다. 사람들은 놀라지 않을 수 없었다. 메트로폴리탄 미술관에 가짜가 있다는 것이 과연 사실일까?

로저 프라이는 영국 신사로서 부자들에 대해 경멸감을 가지고 있었다. 부자란 돈만 벌 줄 알지 무식쟁이에 불과하다고 생각한 것이다. 이런 그의 감정은 모건 회장에게도 표출되어 두 사람의 관계는 극도로 나빠졌으며, 그는 큐레이터 5년 만에 메트로폴리탄 미술관을 떠나고 말았다. 그렇지만 프라이는 메트로폴리탄 미술관의 회화부문 소장품에서 부족한 부분을 보충하기 위해 열과 성을 다했고 실제로 많은 성과를 올렸다.

지식인들은 자존심이 세면서 부자들을 은근히 무시하는 경향이 있고, 부자들은 자기 재산을 과시하면서 전횡을 부리려는 경향이 있는데, 이런 태도가 겉으로 표출되거나 충돌하게 되면 서로에게 큰 상처를 줄 수 있다. 모건이 미술관에 그렇게 많은 공헌을 하고도 전문가의 비아냥을 받았던 것은 사뭇 이해가 가지 않는다. 미술관 경영에는 자본과 전문성의 역할이 확연히 다른데 서로 상대방의 역할을 침범했기에 그랬는지도 모른다.

미술관에 가짜가 있다는 것은 놀라운 일이 아니다. 가짜는 어디에나 있고, 무수히 많다. 가짜를 만들고 유통시키는 사람들은 전문가 이상의 능력을 지니고 있으므로 쉽게 전문가를 속일 수 있다. 대영박물관과 루브르 박물관에도 가짜가 많다는 이야기가 있다.

가짜는 마치 컴퓨터 바이러스처럼 그것을 만드는 사람도 있고 찾아내는 사람도 있다. 그래서 양쪽이 모두 먹고사는 것이다. 그런데 미술품은 가짜를 정확히 밝혀내기가 쉽지 않다는 특성이 있다. 주로 논쟁으로만

끝나는 경우가 많다. 가짜를 판결해 줄 수 있는 판사가 없기 때문이다. 소송으로 가도 판사 역시 전문가가 아니기 때문에 상호 합의로 끝나는 경우가 대부분이다.

미술관은 명품을 아주 싸게 구매하는 행운을 잡을 때도 있다. 프라이와 함께 메트로폴리탄 미술관에 들어온 브라이스 버로라는 사람은 프라이의 뒤를 이어 1909년부터 1934년까지 회화부문 책임 큐레이터로 일했는데 프라이 프로젝트를 계속 추진하면서 많은 유명 작품을 입수했다. 버로는 1919년, 대 피테르 브뤼헐(Pieter Bruegel the Elder)의 〈수확하는 사람들〉이라는 작품을 불과 3,370달러에 구입하는 행운을 얻었다.

이 작품은 몇 년 전에 다른 미술관에 만 달러를 요구했던 작품이다. 그런데 이 미술관은 이 작품이 가짜라고 의심해 구매를 포기했다. 버로는 이 작품을 꼼꼼하게 조사한 후 진품임을 확신하고 그림의 상속자로부터 3분의 1 가격에 구매했다.

메트로폴리탄 미술관은 특별전이나 기획전도 자주 개최한다. 1963년에는 어렵사리 '모나리자 특별전'을 열었다. 모나리자는 좀처럼 프랑스를 떠나지 않는 작품이다. 그런데 메트로폴리탄 미술관은 이 특별전으로 27일 만에 100만 명이 넘는 관람객을 유치하는 대성공을 거두었다. 모나리자가 대박을 터트린 것이다.

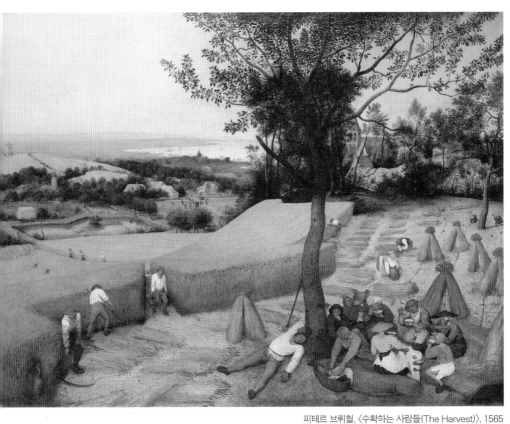

피테르 브뤼헐, 〈수확하는 사람들(The Harvest)〉, 1565

8. 오노레 도미에의 작품

　메트로폴리탄 미술관 같은 대형 종합미술관에서는 전시 작품을 모두 관람할 수 없다. 사실 모두 구경할 필요도 없다. 나는 메트로폴리탄 미술관에 두 번 갔는데 극히 일부만 관람하고 왔다(1995.7, 2011.9). 보고 싶은 것만 보면 된다. 그런데 이런 대형 미술관에서는 보고 싶은 것이 무엇인지 정하기도 쉽지 않다. 그래서 몇 가지 관람 원칙을 정해둘 필요가 있다.

　먼저 장르별로 우선순위를 정한다. 나는 다른 여타 장르보다 그림을 최우선 순위에 두고 있다. 그림 중에서도 19세기 인상파 이후 작품을 가장 먼저 본다. 인상파에서 시작해 현대작품까지를 먼저 보고, 그다음에는 이 시기의 조각품을 관람한다. 그런 후에도 시간이 나면 인상파 이전의 그림으로 간다. 그러나 메트로폴리탄 미술관 같은 대형 미술관에서는 하루 만에 인상파 이전 작품까지 가기란 쉽지 않다.

　메트로폴리탄 미술관에는 수많은 작품이 전시되어 있고, 그중에는 미술 교과서나 그림 전문서적에 나오는 세계 미술사의 대표작들도 부지기수이다. 이런 수많은 작품 중에서도 관람자의 눈에 띄는 작품은 있기 마련이다. 물론 관람자에 따라 그런 작품은 각기 다르다.

　나는 많은 인상적인 작품 중 오노레 도미에(Honoré Daumier, 1808~1879)의 작품은 꼭 언급해 두고 싶다. 808호 전시실에서 도미에의 〈삼등 열차(The Third-Class Carriage)〉를 발견하고 그 앞에 한동안 머물러 있지 않을 수 없었다. 서민적인 냄새가 너무나 물씬 풍기는 그림이었기 때문이다. 그 옆에는 그의 또 하나 대표작인 〈세탁부(The Laundress)〉도 걸려 있었

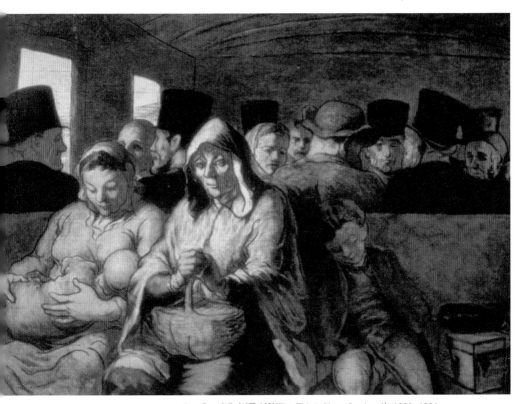

오노레 도미에, 〈삼등 열차(The Third-Class Carriage)〉, 1862~1864

다. 나는 두 그림 앞에 서서 한동안 많은 생각을 했다.

〈삼등 열차〉는 고흐의 〈감자 먹는 사람〉을 연상케 했다. 서민들의 어려운 삶을 예리하게 묘사했기 때문이다. 1860년경 그려진 이 작품은 크기가 65×90센티미터로 당시로는 작지 않은 그림이다. 메트로폴리탄 미술관의 후원자였던 루이진 해브마이어가 1929년에 다른 많은 작품과 함

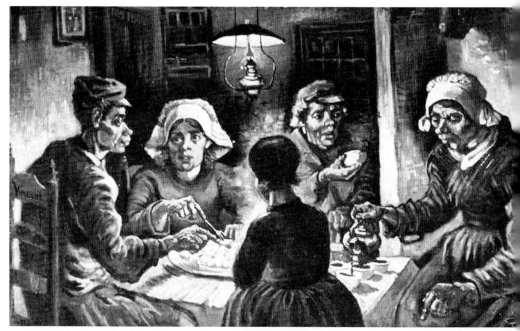

빈센트 반고흐, 〈감자 먹는 사람들(The potato eaters)〉, 1885

께 미술관에 기증한 작품이다.

　도미에는 프랑스 사람인데 그가 이 그림을 그렸을 당시 프랑스는 나폴레옹 3세의 통치시대로 정치 사회적으로 매우 불안정한 시기였다. 특히 서민들의 생활이 매우 어려웠고 노동운동이 격심하게 일어나던 시기였다. 이 당시 서민들이 삼등 열차를 타고 여행하는 모습을 도미에는 매우 직설적으로 포착했다. 승객들의 표정은 우울하면서도, 동시에 순박하기 그지없다. 두 여인이 어린아이를 데리고 여행하는데 젊은 여인은 아이

부자와 미술관_미국 동부

에게 젖을 먹이고 있고, 늙은 여인 옆에는 큰아이가 기대어 평화롭게 잠자고 있다. 겨울인 듯 기차 안이지만 추워서 옷을 두껍게 입은 채 모자를 눌러쓰고 있다. 뒤에 앉은 사람들은 이 부부를 쳐다보고 있는 것 같으면서도 각기 자기 생각에 빠져 있는 듯하다. 힘들게 헤쳐나가야 할 생활고를 걱정하는 서민들의 모습이 적나라하게 표출되어 있다.

옆에 걸려 있는 〈세탁부〉도 〈삼등 열차〉와 비슷한 이미지를 가진 작품이다. 세탁물을 든 엄마가 아이 손을 잡고 계단을 올라오고 있다. 뒤에 보이는 센강에서 빨래하고 집으로 돌아오는 모습이 아닌가 싶다. 이 그림은 〈삼등 열차〉보다 다소 작지만 비슷한 시기에 그려진 작품이다. 엄마의 팔뚝은 당시 여성들의 노동력을 잘 상징하고 있다. 그리고 엄마가 아이를 내려다보는 모습은 모성애 그 자체이다. 서민들의 건강한 삶의 모습이다.

부자라고 해도 가난한 이들의 일상사에 대해서는 애틋한 감정이 솟았던지, 재벌 여인 루이진 해브마이어는 서민의 모습을 매우 실감나게 표현한 이 그림에 매료되어 구입해 소장하다가 미술관에 기증했다. 부자나 가난한 사람이나 기본적인 심성에는 큰 차이가 없나 보다.

두 그림의 작가 도미에는 사회 부조리를 고발하는 작품을 많이 만들었다. 도미에는 1808년에서 1879년까지 살았으며, 파리에서 인상파가 출현한 시기에 작품 활동을 했다. 그러나 인상파 작가들보다는 선배다. 19세기 초 프랑스의 대표 화가인 카미유 코로(Jean-Baptiste-Camille Corot, 1796~1875)와 특히 친하게 지냈으며 그의 도움을 많이 받았다.

도미에는 프랑스 남부의 지중해 항구인 마르세유에서 가난한 노동자의 아들로 태어났다. 8살 때 파리로 이주하여 그곳에서 어려운 유년 시절

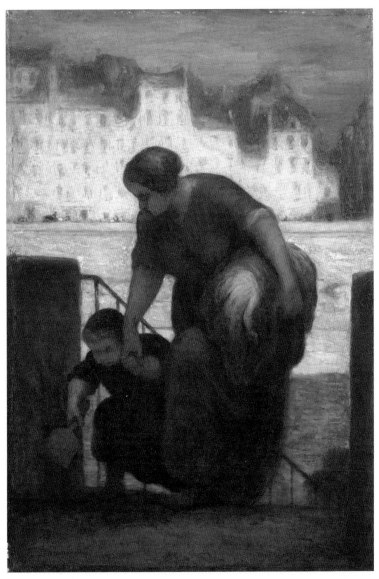

오노레 도미에, 〈세탁부(The Laundress)〉, 1860~1861

을 보냈다. 예술에 남다른 재능을 보여 잠시 미술 교육을 받기도 했지만, 정규학교에는 다니지 못하고 거의 독학으로 공부했다.

그는 특히 시사만화가(caricaturist)로 명성을 떨쳤다. 사회를 풍자하고 권력을 비판하는 삽화를 많이 그려 대중들의 사랑을 받았다. 결국 루이 필립 왕을 비판한 삽화 때문에 6개월간 옥살이까지 하지만 그의 삽화는 억압받는 민중들의 가슴을 시원하게 해주었다. 오늘날 우리 사회로 치면 좌파 작가라고나 할까. 그는 생전에 '캐리커처의 미켈란젤로'라는 칭송을 받을 정도로 시사만화에 발군의 실력을 보였다. 서민을 대변하고 서민과 함께한 작가였다. 말년에는 실명하는 불운을 겪기도 했다.

미국 미술관에 도미에의 작품은 매우 드물지만, 친구였던 코로의 작품은 거의 모든 미술관에서 찾아볼 수 있다. 코로의 작품은 그의 전체 작품 수보다 미국에 있는 작품이 더 많다는 농담까지 있을 정도로 가짜 작품이 유달리 많다고 한다.

9. 미국인 작가

메트로폴리탄 미술관을 소개하면서 미국인 작가를 언급하지 않는 것은 예의가 아니다. 2차 대전 후 미국이 세계 미술의 중심이 되면서 미국인 화가들이 개척한 대표적 화풍이 추상표현주의(Abstract Expressionism)와 팝아트(Pop Art)이다. 추상표현주의는 유럽에서 건너온 화가들의 역할이 컸지만, 팝아트는 미국인들이 만들어 낸 독창적 화풍이다.

오늘날 전 세계적으로 가장 많이 알려진 미국 화가는 앤디 워홀(Andy Warhol, 1928~1987)이다. 그는 팝아트를 순수예술의 경지로 끌어올린 미국 작가이다. 세계 어디를 가나 워홀의 작품을 볼 수 있고, 미술시장에서도 피카소 다음으로 거래량이 많은 작가이다. 미국으로 이주해 와서 나중에 미국인이 된 작가들과는 달리 워홀은 미국에서 태어나 미국에서 활동한 100퍼센트 미국인 화가이다. 이런 워홀의 작품이 메트로폴리탄 미술관에 걸려 있지 않을 리 없다.

그런데 나는 의외의 작품이 걸려 있는 것에 놀라지 않을 수 없었다. 915호 전시실의 한쪽 벽을 가득 메운 워홀 작품은 다름 아닌 〈마오〉, 즉 마오쩌둥의 초상화였다. 작품 하나가 한쪽 벽을 가득 메울 정도로 큰 작품이었다. 448.3×346.7센티미터 크기이니 그럴 만도 하다. 아마도 메트로폴리탄 미술관에 전시된 그림 중 가장 큰 그림이 아닐까 싶다.

메트로폴리탄 미술관은 130개가 넘는 워홀 작품을 소장하고 있다는데 그중에서도 하필이면 왜 마오쩌둥 초상화를 전시했을까? 작가는 미국인인데 중국인 초상화를, 그것도 마오쩌둥 초상화를.

마오쩌둥이 누구인가? 그는 중국 대륙을 공산화하고 미국과는 격렬하게 대립했던 공산주의자이다. 지주와 재벌을 없애고 중국 인민 모두를 잘살게 하겠다고 중국 대륙에 공산혁명을 일으켰지만, 그 목적은 달성하지 못했다. 그가 죽은 후 자본주의 시장경제를 도입한 후에야 중국인들은 먹고사는 문제를 해결할 수 있었다. 그러나 다시 재벌이 출현해 중국은 부익부 빈익빈이라는 심각한 경제문제에 시달리고 있다.

어쨌든 마오쩌둥은 인권과 자유를 탄압한 독재자다. 워홀은 그런 사

람의 대형 초상화를 만들었고 메트로폴리탄 미술관은 그것을 전시하고 있다. 조금은 의외였다. 워홀은 마릴린 먼로, 재클린, 엘비스 프레슬리, 엘리자베스 테일러 등 미국의 인기 있는 유명 인사들의 초상화도 많이 제작했는데 하필이면 왜 마오쩌둥의 초상을 선택했을까. 중국은 이제 미국을 위협하는 제2 강국이 되었고, 두 나라 사이에는 대립과 갈등이 심화되고 있다.

워홀은 순수미술보다 상업미술의 대가인데, 이를 통해 팝아트라는 새로운 장르를 열었다. 그는 '팝아트의 황제(Pope of Pop)'라고 불리기도 한다. 상업미술이 순수미술로 둔갑하도록 만든 작가이다.

워홀은 슬로바키아에서 미국의 피츠버그로 이민 온 석탄 광부의 아들로 태어났다. 피츠버그의 카네기 공대에서 산업디자인을 전공하고, 1949년 뉴욕으로 옮겨가 상업미술에 전념했다. 그리고 실크 스크린(silk screen)이라는 방식을 고안하여 판화를 대량으로 찍어냈다. '팩토리(The Factory)'라는 스튜디오를 만들어 조수들과 함께 대량생산을 계속했다. 스튜디오 이름 그대로 그림 공장을 운영한 것이다. 그리고 대성공을 거두고 일약 세계 최고의 예술가로 부상했다. 산업화 사회와 더불어 나타난 예술에 대한 인식 변화를 잘 읽고 잘 반영한 결과이다.

워홀에게는 잘 알려지지 않은 기행이 많다. 그는 양성애자로 알려져 있다. 젊은 흑인 화가 바스키아와 함께 그림 작업을 했는데 동성애 파트너였다고도 한다. 종종 여장을 즐겨 했고, 스튜디오를 방문하는 사람의 성기를 촬영했다고도 한다. 예술가 특유의 기행이라고 하지 않을 수 없다.

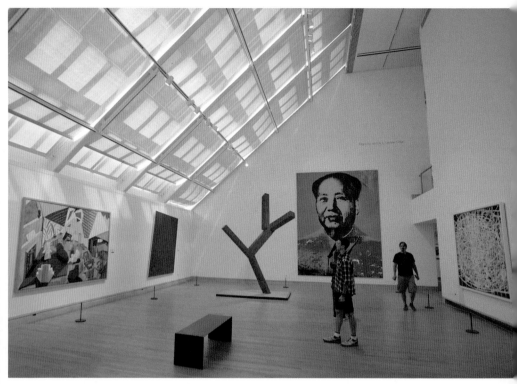

현대작품 전시실. 전면에 보이는 작품이 앤디 워홀의 〈마오〉

　　1968년에는 스튜디오 '팩토리'에서 동료 여자로부터 총을 맞고 쓰러졌다가 극적으로 살아났다. 이틀 후에 케네디 대통령의 동생인 로버트 케네디가 암살되면서 온 언론을 장식하는 바람에 이 사건은 언론의 조명을 거의 받지 못하고 넘어갔다. 그는 1987년 담낭 수술을 받은 후 페니실린 부작용으로 어이없게 사망하고 말았다.

　　　　　　　　　　　　　　　　　　　부자와 미술관_ 미국 동부

오늘날 그는 미국인 최고의 예술가로 우뚝 서 있다. 그의 작품가격은 미술시장에서 이미 1억 달러를 넘어섰다. 미술시장에서 1억 달러의 기록을 가진 작가는 잭슨 폴록, 피카소, 고흐, 르누아르, 클림트, 드쿠닝 등이다. 워홀도 명실공히 최고 화가의 반열에 올라 있는 것이다.

미국인들이 개척한 또 하나의 미술 장르인 추상표현주의는 2차 대전 이후 미국 뉴욕에서 출현한 그림 사조이며 뉴욕학파(New York School)라고도 불린다. 추상표현주의는 처음으로 국제적 인정을 받은 미국의 그림 학파이며, 과거의 추상화를 한 단계 뛰어넘은 새로운 추상화이다. 인간의 우주적 감정을 아무런 제한 없이 표현하려는 개방된 추상화이다. 고르키, 드쿠닝, 머더웰, 잭슨 폴록, 로스코, 켈리 등이 이 분야를 개척한 대표적 작가이다.

추상표현주의는 미술의 중심지를 유럽에서 미국으로 옮겨온 그림 학파이기도 하다. 처음에는 나치 탄압이나 전쟁을 피해 미국으로 이주해 온 화가들에 의해 시작되었으나 나중에는 순수 미국인들이 이 학파를 주도했으며 오늘날은 세계 미술 사조를 주도하는 학파가 되었다. 말하자면 추상표현주의는 미국 미술의 자존심인 것이다. 뒤이어 앤디 워홀이나 로이 리히텐슈타인 등이 소위 말하는 팝아트라는 새로운 미국 미술을 열었다. 이 사조는 상업성과 결부되어 급속히 발전했다. 메트로폴리탄 미술관에서는 이 추상표현주의에 속하는 작품도 많이 감상할 수 있다.

1. 미국 미술 전문 미술관

뉴욕시 맨해튼의 남쪽 하이라인 공원(High Line Park) 입구에는 또 하나의 명품 미술관이 있다. 1931년에 만들어진 휘트니 미술관이다. 세계적 건축가 렌조 피아노(Renzo Piano)의 설계로 새로운 건물을 신축해 2015년 현재의 위치로 이전했다. 휘트니 미국미술관(Whitney Museum of American Art)이라는 정식 명칭으로 알 수 있듯 이곳은 그냥 미술관이 아니고 미국화(American Art) 미술관이다.

20세기 이후 미국 작가 3,500여 명의 작품 2만5천여 점을 소장하고 있는 미국 미술의 보고다. 휘트니 미술관은 생존 작가를 중심으로 작품을 수집해 왔는데, 20세기 전반 미국 작가들의 작품을 특히 많이 소장하고 있다. 그들 중에는 이미 작고한 작가들이 많지만, 휘트니 미술관은 그들이 유명해지기 이전부터 그들에게 관심을 가지고 작품을 구매해 왔다. 이것이 휘트니 미술관이 다른 미술관과 다른 중요한 차이점이다.

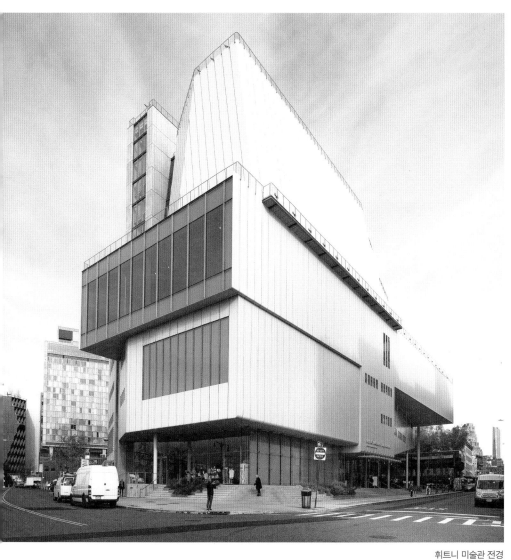

휘트니 미술관 전경

휘트니 미술관을 만든 사람은 거트루드 밴더빌트 휘트니(Gertrude Vanderbilt Whitney, 1875~1942)이다. 그녀의 이름에는 미국의 명문가인 밴더빌트와 휘트니가 동시에 들어가 있다. 짐작했듯이 거트루드(Gertrude)는 여자 이름이고, 밴더빌트와 휘트니는 성이다. 휘트니가 맨 뒤에 들어가 있으니 밴더빌트 가문에서 휘트니 가문으로 시집갔다는 것을 알 수 있다.

친정인 밴더빌트는 19세기 초 미국 최고의 부자 가문 중 하나이다. 휘트니도 19세기 후반 미국의 정계와 재계를 주름잡았던 명문가이다. 우리나라도 재벌가의 혼맥이 사회적 이슈가 되고 있는데 이런 현상은 동서고금이 마찬가지인 모양이다. 재벌은 다른 재벌 또는 권력가와 사돈을 만들어 거미줄 같은 혼맥 관계를 형성하고 있다. 혼맥은 서로의 이해관계를 얽어매는 매우 유효한 수단이기 때문이다. 따라서 재벌가들은 서로 통혼하여 자기들의 기득권을 대대손손 유지하고 보호하려고 한다. 미국에서도 19세기 후반부터 재벌이 출현했는데 미국의 재벌이라고 해서 이런 기막힌 전략을 몰랐을 리 없다.

밴더빌트 가문은 일찍이 1600년대 중반에 뉴욕에 이민 온 네덜란드계의 후손이다. 가문을 일으킨 사람은 코르넬리우스 밴더빌트(Cornelius Vanderbilt, 1794~1877). 그는 뉴욕항의 입구에 있는 스테이튼 아일랜드(Staten Island)라는 섬에서 태어났다. 자유의 여신상이 서 있는 바로 그 섬이다. 밴더빌트는 초등학교도 제대로 다니지 못한 채 11살 때부터 아버지가 운영하는 뉴욕항의 여객선에서 보조 일을 시작했다. 쌀가게 점원으로 시작했던 정주영 회장처럼. 이것이 미국 최고의 재벌 밴더빌트가 사회에 내디딘 첫발이었다.

24살에는 뉴욕과 뉴저지를 연결하는 여객선의 선장이 되었다.

당시에는 여객선이 가장 중요한 수송수단이었는데, 그는 나중에 직접 여객선 사업에 뛰어들었다. 뉴욕항은 여객선으로 인근 지방과 연결되면서 많은 사람이 오가고 교역이 이루어졌다. 여객선은 매우 중요한 교통수단이었는데, 증기선이 도입되면서 여객선은 최첨단 교통수단이 되었다. 여객선 사업은 허드슨강을 건너고 인근 연안을 연결하는 교통수단을 넘어 대양으로 나가는 교통수단으로 발전했다. 밴더빌트는 해상 수송사업을 장악하면서 부의 성을 쌓아나갔다.

그는 수상수송업에만 머물지 않고 육지수송에도 진출했다. 당시 육상수송의 총아는 철도로서 당시 최고의 성장산업이었다. 우리나라와 달리, 미국에서 철도는 민간이 건설하고 민간이 운영하는 민영사업이다. 그는 동부지방의 중요 철도를 거의 다 장악하면서 철도제국을 건설했다. 1869년 그의 지시로 만든 맨해튼 4번 애비뉴의 기차역은 1913년부터 오늘날의 그랜드 센트럴 터미널(Grand Central Terminal)로 탈바꿈했다. 아마도 세계에서 가장 큰 기차역일 것이다. 그는 선박수송업과 철도업을 장악하면서 미국 최고의 부자로 등극했다.

미국 테네시의 내슈빌에 있는 밴더빌트대학(Vanderbilt University)의 밴더빌트도 바로 이 사람이다. 죽기 직전 밴더빌트대학에 백만 달러를 기증했는데, 이 금액은 그때까지 미국 역사상 최고의 기부금액이었다. 그가 죽을 때의 재산은 2007년 달러 가치로 계산했을 때 무려 1,400억 달러에 이른다. 미국 역사상 록펠러(John D. Rockefeller) 다음의 두 번째 부자라고 한다. 어쨌든 철강왕 카네기(Andrew Carnegie)와 2, 3위를 다투는 부자였다.

2. 메트로폴리탄 미술관으로부터 거부당한 휘트니의 기부

휘트니 미술관을 만든 거트루드 밴더빌트 휘트니(Gertrude Vanderbilt Whitney)는 억만장자 밴더빌트의 증손녀이다. 그녀는 뉴욕시에서 태어났는데, 자라면서 로드아일랜드(Rhode Island)의 뉴포트(Newport)에 있는 대저택에서 많은 여름 시간을 보냈다. 뉴포트는 당시 미국 부자들이 선호하는 별장지였다. 내가 1982년 그곳을 방문했을 때도 대저택들이 즐비했다. 당시 미국 재벌들이 얼마나 호사스럽게 생활했는지를 여실히 보여주고 있었다. 수많은 하인을 거느리지 않고는 그 저택의 운영이 불가능했을 것으로 보인다. 한 집 한 집이 마치 유럽 영주의 성 같았다. 거트루드도 여름에는 그곳에서 활달한 어린 시절을 보냈다.

그녀는 21살이 되었을 때 또 다른 재벌 가문의 후예이면서 스포츠맨이기도 한 해리 휘트니(Harry Payne Whitney, 1872~1930)와 결혼한다. 시아버지인 윌리엄 휘트니(William C. Whitney, 1841~1904)는 재벌 사업가였고 시어머니는 상원의원의 딸이었다. 남편의 조상은 일찍이 1635년에 런던에서 미국에 이민 와 매사추세츠주에 정착한 소위 말하는 미국 양반이었다. 시아버지는 사업가로서뿐만 아니라 미 해군성 사령관(오늘날의 국방장관)을 지낸 정치인이기도 했다. 남편은 시아버지의 사업이었던 은행업, 담배사업, 석유사업 분야에서 막대한 부를 상속받았다. 이처럼 거트루드는 친정과 시댁 모두 당시 미국의 최고 재벌가였다.

그녀는 1900년대 초 유럽을 여행하면서 예술에 관심을 갖기 시작했다. 특히 조각에 관심이 많아 조각가가 되기로 작정했다. 뉴욕과 파리에서

조각을 공부하면서 맨해튼의 그리니치 빌리지에 스튜디오를 열었다. 그러나 그녀의 작품은 유럽에서도 미국에서도 호평을 받지 못했다. 결국 그녀는 작가가 되기를 포기하고 예술가의 후원자가 되기로 마음을 바꾸었다.

1914년 거트루드는 맨해튼에 젊은 작가들을 위한 전시공간을 마련하여 'Whitney Studio Club'이라는 이름을 붙였다. 이것이 아마도 오늘날 휘트니 미술관의 싹이 된 것인지도 모른다. 1929년에는 그녀가 25년간이나 수집한 현대미술 작품 700여 점을 메트로폴리탄 미술관에 기증하려고 했다. 그런데 메트로폴리탄 미술관은 이를 거절했다. 당시로서는 거트루드가 소장하고 있는 작품들이 대단하지 않다고 보았던 것이다. 오늘날은 이 작품들이 돈으로 평가할 수 없는 어마어마한 작품이 되어버렸는데, 메트로폴리탄 미술관도 앞을 내다보는 데는 한계가 있었던 모양이다. 거트루드는 이에 충격을 받아 직접 미술관을 만들기로 작심했다. 1931년의 일이다. 휘트니 미술관의 시작은 이때부터이다.

3. 미국 작가들의 인큐베이터

1929년에 뉴욕현대미술관(Museum of Modern Art)이 개관했는데, 이 미술관은 미국보다 유럽의 현대미술에 더 관심이 많았다. 반면에 거트루드는 미국 미술만을 위한 미술관을 짓기로 마음먹었다. 이를 위해 맨해튼의 그리니치 빌리지에 있는 '스튜디오 클럽(Studio Club)' 자리에 주거 겸용 미술관으로 쓸 수 있는 건물을 마련했다. 이는 1931년의 일이고, 이것

이 바로 휘트니 미술관의 출발이다. 그녀의 미술 수집을 도와 왔던 쥴리아나 포스(Juliana Force)가 초대 관장을 맡았다. 휘트니 미술관은 그 시대 미국 신진화가들의 작품을 전시하는 데 역량을 집중시켰다.

1942년 거트루드가 사망한 후에는 그녀의 두 딸이 미술관을 경영해 나갔다. 미술관은 1954년에 한 번 이전했다가 1966년 다시 이전하고, 2015년에 또 이전을 해 지금의 장소에 자리 잡았다. 미술관 건물은 세계 명품 미술관을 수없이 많이 만든 렌조 피아노의 설계로 만들어졌다. 새 건물은 2010년 공사가 시작되어 2015년에 완공되었다. 4억 2,000만 달러가 소요되었다고 한다.

미술관은 맨해튼 남쪽 첼시 지역의 옛날 고가 철도를 개조해 만든 '하이라인 공원(High Line Park)' 입구에 자리하고 있다. 맨해튼 서쪽 해안가에 있는 지상 철도를 공원으로 탈바꿈시켜 놓았다. 서울의 청계천을 연상시키는 도시재생 기획인데, 청계천은 도로 아래에 있고, 하이라인 파크는 도로 위에 있다는 것이 차이다. 미술관을 방문하면 이 철도길 같은 공원도 걸어 보아야 한다. 하이라인 파크는 고가철도였던 만큼 전망이 빼어나다.

이전하기 전의 옛날 미술관 건물은 2016년부터 메트로폴리탄 미술관이 사용하고 있다. 미술관들은 소장품이 늘어나면 공간문제의 해결이 주요 현안으로 떠오른다. 미술관이었던 건물이 다시 미술관으로 사용된다는 것은 건물 입장에서도 그리 나쁘지 않은 일이다.

휘트니 미술관은 설립 당시부터 미국의 신진화가 지원을 주목적으로 했다. 이를 위해 2년마다 젊은 작가들을 위한 전시회를 여는 것이 미술관의 주요 행사가 되었는데, 이것이 바로 유명한 휘트니 비엔날레(Whitney

Biennial)이다. 이 행사는 1973년부터 시작했지만, 첫 출발은 그보다 훨씬 이전인 1932년부터 개최된 연례전시회(annual exhibition)라고 볼 수 있다. 1973년부터 휘트니 비엔날레로 바뀌었고 이 행사는 예술계의 최고행사 중 하나가 되었다. 이 행사는 동시대 예술(contemporary arts)의 트렌드를 알려주는 행사이다. 이 전시회에서 호평을 받은 작가는 일단 성공 가능성이 큰 작가로 간주될 만큼, 휘트니 미술관은 미국 작가들의 인큐베이터라고 볼 수 있다.

휘트니 미술관은 1931년 600여 소장품으로 시작했는데, 건물을 옮겼던 1954년에는 1,300점으로 늘어났다. 또다시 새 건물로 이전했던 1966년에는 2,000여 점으로 늘어났다. 지금은 2만 5,000여 점에 이른다. 사진 작품을 소장하기 시작한 것은 1991년부터이다. 휘트니 미술관은 작가, 평론가, 큐레이터 등을 양성하기 위한 교육 프로그램도 운영하고 있다.

휘트니 미술관은 2016년 기준 3억 달러가 넘는 수익자산을 가지고 있다. 특히 에스티 로더 화장품 회사 사장인 레너드 로더(Leonard A. Lauder, 1933~)는 2008년 휘트니 미술관에 무려 1억 3,000만 달러라는 거액을 기부했다. 휘트니 미술관 역사상 최대의 기부금이다. 로더는 1977년부터 이사회에 참여했는데, 1990년에는 의장을 맡았다가 1994년에는 회장을 맡기도 했다.

휘트니 미술관의 작품 확보에는 기증자들의 역할이 매우 중요했다. 휘트니 미술관이 에드워드 호퍼 작품의 보고이기도 한 이유다. 에드워드 호퍼는 미국 미술사의 한 장을 장식한 유명 작가이다. 그가 죽은 후 부인은 1968년 2,500점이 넘는 그의 작품을 휘트니 미술관에 기증했다. 단일

작가 작품으로는 미국 미술관 역사상 최대의 기증이다.

4. 상설전시보다는 기획전시를

내가 2011년 휘트니 미술관에 갔을 때 상설 전시품은 하나도 없었다. 여러 전시실이 공사하는 중이었고, 그렇지 않은 전시실에서는 기획전이 열리고 있었다. 동시대 작품들이었다. 기상천외한 작품들을 여기저기 둘러보는 것도 쏠쏠한 재미였다. 그런데 뜻밖에도 라이오넬 파이닝거(Lyonel Feininger, 1871~1956)의 작품이 대규모로 전시되고 있었다. 그는 미국 태생의 독일인이다. 그의 작품을 이렇게 한꺼번에 많이 감상할 수 있는 기회는 아마 흔치 않을 것이다.

그는 뉴욕시에서 태어나고 자랐는데, 1887년 16살 때 공부를 위해 독일로 건너갔다. 1894년 잡지의 카툰 작가로 시작해 잡지와 신문에 캐리커처와 카툰을 그리다가 36살의 늦은 나이에 순수예술에 발을 들여놓았다. 독일의 표현주의 대열에 참여했으며, 1919년 독일에 종합미술학교인 바우하우스(Bauhaus)가 만들어지자 그곳의 교수가 되었다.

1933년 나치가 등장하면서 그의 인생은 꼬이기 시작했다. 그의 작품은 퇴폐 작품으로 분류되었다. 1937년 미국으로 건너와서 다시 왕성한 작품 활동을 계속했다. 특히 사진작품을 많이 남겼지만, 사후에야 일반에게 소개되었다. 그는 음악에도 남다른 재능을 가졌다. 부모가 음악가였기 때문인지도 모른다. 내가 휘트니 미술관을 방문했을 때 마침 그의 회고전

라이오넬 파이닝거, 〈Gelmeroda Ⅷ〉, 1921

이 열리고 있었던 것이다(2011. 6. 30~10. 16).

휘트니 미술관이 소장하고 있는 그의 작품 〈Gelmeroda Ⅷ〉을 보면 그의 그림 스타일을 짐작할 수 있다. 겔메로다는 독일의 바이마르 시에 있는 교회인데 그가 즐겨 그렸던 교회이기도 하다. 이 교회는 그가 교편을 잡았던 바우하우스에서 멀지 않은 곳에 있다. 전통교회를 현대기법으로 표현했는데, 교회 건물을 하늘과 연결시켜 그렸다. 지상과 천국을 연결하는 의미랄까. 교회 입구에는 사람들이 걸어가는 모습도 보인다. 이렇듯 그의 그림은 독특하면서도, 다소 난해한 느낌을 준다.

5. 휘트니의 초상화

휘트니 미술관의 소장품을 논할 때는 로버트 헨리(Robert Henri, 1865~1929)가 그린 〈거트루드 밴더빌트 휘트니(Gertrude Vanderbilt Whitney)〉를 빼놓을 수 없다. 미술관 설립자의 초상화이면서 당시로서는 매우 파격적인 초상화였기 때문이다. 이 작품은 1916년 작품인데 당시만 해도 초상화, 특히 여자의 초상화는 화려한 단장을 한 우아한 모습이 대세였다. 그런데 이 초상화는 옷과 자세 모두 매우 파격적이다.

그녀의 남편은 이 그림을 집에 걸지 못하도록 했다. 화면 속의 휘트니 부인은 팔과 다리를 자유스럽게 뻗어 무척 안락하고 편안한 모습으로 앉아있다. 19세기 그림에서 많이 보이는 매춘부나 비너스의 누드 자세와 비슷한 자세다. 옷을 입었다는 차이만 있을 뿐인데, 그 옷도 그다지 우

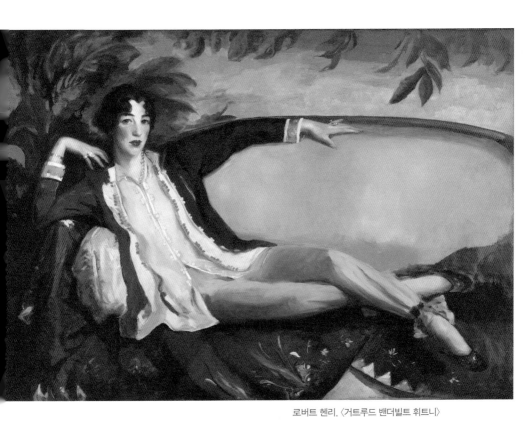

로버트 헨리, 〈거트루드 밴더빌트 휘트니〉

아하지 못했다. 파자마 같은 바지를 입고 , 윗옷도 앞을 풀어헤친 채 흐트러진 모습이고, 머리도 단정하지 못하다. 남편으로서는 자기 부인의 이런 모습을 친구들에게 보이고 싶지 않았을 것이다. 결국 그녀의 저택에서는 이 그림이 벽에 걸리지 못했다. 1931년 미술관을 열었을 때 비로소 스튜디오 벽에 걸릴 수 있었다.

이 그림을 그린 로버트 헨리는 1929년에 미국 최고의 생존 작가 3인에 뽑혔을 정도로 미국 화단에서 한 시대를 풍미했던 유명화가이다. 그는 1865년에 오하이오주의 신시내티에서 태어났다. 유명한 미국 여류 인상파 화가인 메리 커셋(Mary Cassatt)의 먼 친척이기도 하다. 아버지의 방랑기 때문에 어렸을 때 네브래스카, 콜로라도 등을 옮겨 다니면서 살다가 18살 때인 1883년에 뉴욕시로 오게 된다. 또다시 뉴저지주의 애틀랜틱 시티로 가서 살게 되는데 여기서 그는 첫 그림을 그린다.

1886년부터 필라델피아에 있는 펜실베이니아 미술 아카데미에서 공부하다가 1888년에 파리로 건너가서 그림공부를 계속했다. 이때 유럽 여기저기를 여행하면서 견문을 넓히다가 1891년 필라델피아로 돌아와서 그다음 해부터 교단에 서게 된다. 그 이후 뉴욕에서도 학생들을 가르치게 되는데 에드워드 호퍼, 조지 빌로스 등이 그의 제자다. 학생들을 가르치면서 작품 활동도 왕성하게 하고, 예술계에서 폭넓은 교류를 하면서 당대 미국 최고의 화가 반열에 올랐다.

휘트니 미술관은 에드워드 호퍼 작품을 2,500점 이상 소장하고 있는 만큼 호퍼 작품을 들여다보지 않고 넘어가면 매우 섭섭할 것 같다. 여기서는 〈햇빛을 받고 있는 여인(A Woman in the Sun)〉을 꼭 언급하고 싶다.

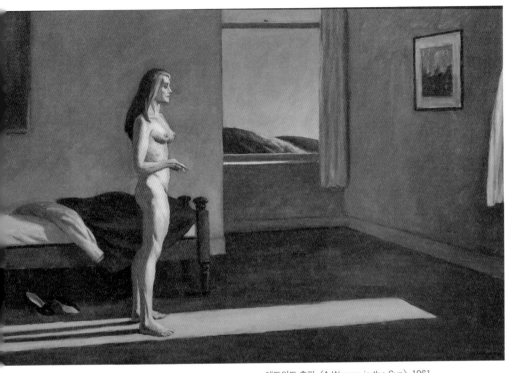

호퍼 작품의 특색은 그림의 분위기에 있다. 이 그림 역시 그 분위기가 매우 특이하고 호퍼의 특색이 적나라하게 나타나 있다.

우선 이 그림은 누드화이다. 여인은 실오라기 하나 걸치지 않은 채 방 한가운데 서 있고, 창으로부터 들어온 햇살이 정면에서 온통 그녀를 뒤덮고 있다. 옆에 침대를 보면 발가벗고 자다가 막 일어나서 창밖을 내다

보는 장면인 것으로 추측할 수 있다. 손가락 사이에는 피우던 담배가 들려있고, 깊은 생각에 잠겨있다. 여자는 우락부락한 근육질의 매우 강인한 체격인데 분위기는 매우 쓸쓸하고 외로워 보인다. 고독을 씹고 있는 모습이다. 방안의 가구, 장식, 커튼도 매우 단순해 이런 분위기를 더욱 고조시키고 있다. 창가에 비친 햇살이나 방 안으로 내리쬐는 햇살은 이런 분위기를 클라이맥스로 끌어올리고 있다. 이런 것이 바로 호퍼 작품의 특징이다. 그는 뉴욕주 출신이고 뉴욕시에서 활동한 도시인인 만큼 도시인의 고독을 누구보다 잘 알고 잘 표현한 작가가 아니었던가 싶다.

부자와 미술관_ 미국 동부

프릭 컬렉션
Frick Collection

1. 걸작 그림으로 가득 찬 프릭의 대저택

프릭 컬렉션(Frick Collection)은 이름 자체에서 엿볼 수 있듯이 프릭이라는 사람의 수집품을 전시하는 미술관이다. 헨리 프릭(Henry Clay Frick, 1849~1919)은 제철업에서 연료로 사용했던 코크스를 개발해 엄청난 부를 축적한 사업가였는데, 미술품 수집에도 남다른 취미를 가진 재벌이었다. 프릭은 맨해튼의 부자촌에 궁전 같은 대저택을 지었다. 이쯤 되면 프릭 컬렉션이 어떤 곳인지 상상할 수 있을 것이다.

프릭 컬렉션은 뉴욕시 맨해튼의 센트럴파크 동쪽 70번가에 자리 잡고 있는 개인 미술관이다. 이곳은 20세기 초 맨해튼의 최고 부자촌이었는데 크고 호화로운 맨션들이 가득했던 곳이다. 그중 하나가 1913~1914년 사이에 건립된 프릭 대저택(Henry Clay Frick House)이고, 지금은 미술관이다.

프릭 대저택은 대리석으로 지은 3층 건물로 건물 외곽에서부터 화려

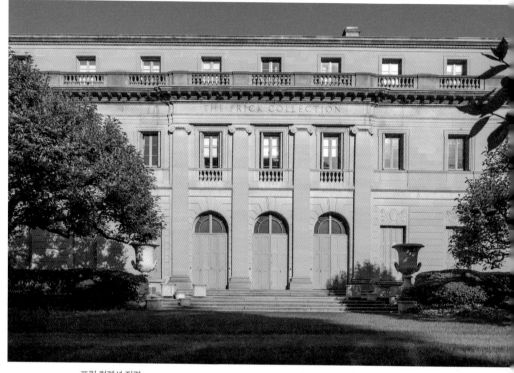

프릭 컬렉션 전경

함이 돋보인다. 외부 정원도 예쁘게 단장되어 있지만, 건물이 둘러싸고 있는 내부 정원인 중정이 화려하다. 그림과는 상관없이 집 자체만으로도 하나의 작품이고 관광지가 될 수 있을 정도의 명품이다. 이 저택은 1935년 미술관으로 단장되어 일반에게 개방되었고, '프릭 컬렉션'이라고 이름 붙여졌다. 그 이후 소장품은 두 배 이상 증가했다. 매년 30만 명의 관람객이 찾는다.

부자와 미술관_ 미국 동부

소장 미술품은 저택보다 더 돋보인다. 프릭의 미술에 대한 감식안과 탐욕을 엿볼 수 있다. 미술관은 부셰, 콘스타블, 코로, 다비드, 렘브란트, 앵그르, 르누아르, 엘 그레코, 고야, 프란스 할스, 터너 등 당대 최고 작가들의 작품들로 가득 차 있다. 그림뿐만 아니라 도자기, 가구 등의 작품도 화려함의 극을 이루고 있다.

프릭은 19세기 말의 실리콘 밸리라고 할 수 있는 피츠버그 지역의 사업가였다. 피츠버그를 대표하는 걸출한 사업가 앤드류 카네기(Andrew Carnegie, 1935~1919), 앤드류 멜론(Andrew Mellon, 1855~1937) 등의 사업 동료이기도 하다. 카네기보다는 14살 아래이고, 멜론보다는 6살 위였다. 카네기와 멜론은 교과서에도 나오는 세계적 인물인 데 비해, 프릭은 미술관이 아니었다면 후세인들에게 거의 알려지지 못했을 인물이다.

프릭은 아름다운 미술관을 물려준 기업가이면서도 미국 역사상 가장 악명 높은 기업가로도 평가받고 있다. 그는 부도덕하고, 무자비하고, 잔인한 기업가의 상징처럼 여겨진다. 한때 그의 사업 파트너였던 카네기가 역사상 가장 존경받는 자선사업가로 평가받는 것과는 너무 대조적이다.

누구나 돈을 많이 벌고 경제적으로 여유가 생기면 예술에 관심을 가지기 마련이다. 그래서인지 대부분의 기업가가 예술품 수집에 빠져든다. 특히 미국과 유럽에서는 이런 현상이 보편적으로 관찰된다. 프릭도 악덕 기업가로 알려져 있긴 해도 예술품을 사랑하고 예술품에 탐닉한 사업가였다.

2. 사업가 헨리 프릭

　헨리 프릭은 미국의 펜실베이니아주 태생으로 사업가 집안 출신이다. 할아버지는 위스키 주류업으로 큰돈을 벌었으나 아버지는 실패한 사업가로 기록되고 있다. 헨리 프릭은 대학 1학년을 중퇴한 후 21살 때부터 사업에 뛰어들었다. 카네기 등을 중심으로 피츠버그가 철강업의 메카로 부상할 때 프릭은 용광로에 연료로 사용되는 코크스를 개발해 30살에 이미 백만장자를 꿈꾸고 있었다. 코크스의 원료는 석탄인데 그는 얼마 가지 않아 펜실베이니아에서 생산되는 석탄의 80퍼센트를 장악하는 거부가 된다.

　미국의 피츠버그에는 세계적 명문 대학인 카네기멜론대학(Carnegie Mellon University)이 있다. 대학 이름은 피츠버그의 재벌이었던 카네기(Andrew Carnegie, 1935~1919)와 기업가이면서 정치가였던 멜론(Andrew Mellon, 1855~1937)의 이름에서 따왔다. 이 대학은 두 사람이 각기 따로 세운 학교를 합병해서 새롭게 출발한 학교이다.

　프릭은 이 두 사람과 동시대의 사업가로서 이들과 많은 인연이 있다. 프릭은 1881년 신혼여행 길에 뉴욕에서 처음으로 카네기를 만났고, 이후 두 사람은 동업자가 되었다. 당시 카네기 철강회사(Carnegie Steel Company)를 경영하던 카네기는 이 동업 덕에 프릭으로부터 용광로의 원료인 코크스를 안정적으로 공급받을 수 있었다. 그러나 두 사람의 관계는 순탄하지 못했다. 프릭은 동업 회사의 회장직을 맡았는데 카네기와 끊임없이 갈등을 일으켰고, 카네기는 그를 밀어내기 위해 안간힘을 썼다. 동업이라는 것이 본래 이런 것이다.

프릭은 멜론과는 한평생 우정을 나누었다. 멜론도 피츠버그 출신이었는데 은행가로 금융업에서 크게 성공을 거두었고, 나중에는 석유, 철강, 조선, 건설업 등에까지 사업영역을 확장해 나갔다. 멜론은 1921년부터 1932년까지 11년간이나 미국 연방정부의 재무장관을 지냈는데, 미국 역사상 세 명의 대통령을 연속적으로 보좌한 세 명의 장관 중 한 사람이다. 그의 재임 중에 대공황(Great Depression)이 일어났는데, 초기에 이를 수습하는 일까지 맡았으니 그가 미국 경제사에서 차지한 역할은 결코 가볍지 않다. 프릭은 그의 사업 여정에서 멜론의 도움을 많이 받았다.

프릭은 자기 이익을 위해서는 수단과 방법을 가리지 않는 전형적인 악덕 기업인이었다. 자기 이익을 위해서는 온갖 술수와 계략을 능수능란하게 구사했다. 또 노동운동을 탄압한 대표적 기업가로 알려져 있기도 하다. 노조의 파업을 강제진압한 후 프릭은 근로자들의 공적이 되었다.

알렉산더 버크만(Alexander Berkman)이라는 사람이 파업 강제진압 시 희생된 노동자들의 복수를 위해 사무실로 쳐들어가 프릭을 향해 총을 난사했다. 프릭은 중상을 입었으나 치명상은 면해 생명을 건졌다. 버크만은 22년형을 선고받고 복역하던 중 노동자들의 탄원으로 14년간의 형을 살고 석방되었다. 이처럼 암살 대상이 되기까지 했으니 노동자들의 그에 대한 증오를 짐작할 수 있다. 그의 권모술수는 사업 동료를 몰아내는데도 유감없이 발휘되었다. 그에 대해 비판적인 사람들은 그를 미국에서 가장 증오스러운 인물이고 미국 역사상 가장 나쁜 기업인이라고 규정하였다. 미국 국민들과 역사학자들도 오랫동안 그를 잔인하고 인정사정없는 기업가라고 비난했다.

찰스 타벨이 그린 헨리 프릭과 그의 딸

3. 예술품 수집의 고수 헨리 프릭

프릭은 열정적인 미술품 수집가였고, 막강한 자금력을 바탕으로 많은 걸작들을 수집했다. 1905년부터는 활동무대를 피츠버그에서 뉴욕시로 옮겼기 때문에 미술품 수집에 더욱 가속도가 붙었다. 그때나 지금이나 뉴욕시는 문화 예술의 중심지이기 때문이다. 뉴욕에 대저택까지 지었으니 미술품의 수집과 감상에 완벽한 조건이 갖추어진 셈이다.

프릭은 맨해튼 5번 애비뉴 70번가에 대저택을 지은 후 친구들에게 "카네기의 집이 광부의 오두막집처럼 보이도록 하려고 이 저택을 지었다"라고 말했다 한다. 그만큼 카네기와는 감정이 좋지 않았다는 것을 알수 있다. 오늘날 이 저택은 미술관이 되었으며 미국에서 가장 아름다운 유럽 미술품을 소장한 미술관으로 인정받고 있다. 미술품 수집가 프릭의 안목이 놀라울 뿐이다.

이 미술관에는 르네상스 이전 작품에서부터 후기 인상파 작품까지 소장되어 있다. 그러나 어떤 이론이나 시대를 기준으로 수집된 작품이 아니라 프릭의 안목에 의해 수집된 작품들이다. 영국 화가 터너와 콘스타블의 작품은 아주 큰 대형 작품이다. 그림과 함께, 카펫, 도자기, 조각, 고가구 등에도 명품이 많다.

천박한 부자가 아닌 한 돈이 많으면 예술품을 모으기 마련이다. 그리고 예술품 수집도 일종의 중독성이 있기 때문에 부자들은 끝없이 작품을 사 모은다. 부자가 죽을 때까지 부자이면 그 그림을 되팔 이유가 없다. 그러면 죽을 때 그 많은 예술 작품은 어떻게 되는 것일까? 두 가지 중 하

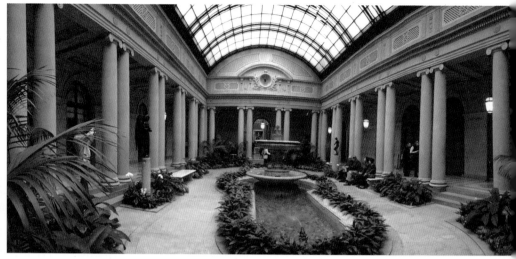

프릭 컬렉션 중정

나일 것이다. 자식들에게 물려주든지, 아니면 미술관에 기증하든지. 미국
부자들은 대체로 개인 미술관을 만들거나 다른 미술관에 기증하는 것이
일반적이었다.

　비난받던 프릭이 아름다운 미술관을 남긴 것은 사실이다. 세월이 흘
러 후세 사람들은 그의 생존 시 행동은 잊어버리고 남아 있는 미술관만
기억할 뿐이다. 누군가가 말했다. '인생은 짧고 예술은 길다'라고. 노동자
탄압은 잊혀지고 미술관은 영원히 남아서 방문객을 맞이하고 있다. 미술
관에서 그가 어떤 기업가였는지 알고 가는 사람은 별로 없고, 훌륭한 작
품만 머릿속에 가득 담아 간다. 심지어는 그가 훌륭한 기업가였다고 착각
할지도 모른다.

4. 프릭의 놀라운 예술적 안목

프릭 미술관에는 프릭의 예술적 안목에 감탄하게 되는 작품이 많다. 특히 영국의 대표 화가 터너(Joseph Mallord William Turner, 1775~1851)의 작품은 5개나 걸려 있다. 터너의 작품은 웅장한 스케일이 특징이다. 작품의 크기도 크지만, 작품 내용도 매우 장대하고 다이내믹하다. 프릭 미술관이 소장하고 있는 터너의 작품은 그의 대표작이라 할 정도로 우수한 작품이다. 터너의 대표작을 한꺼번에 여러 점 감상하는 것은 큰 즐거움이 아닐 수 없다.

〈칼레 항구에 들어서는 어선들(Fishing Boats Entering Calais Harbor)〉은 파도와 보트가 매우 역동적으로 표현되어 있다. 어선이라기보다 마치 요트들의 항해 같다. 관객들의 눈앞에서 파도와 보트가 맞부딪히는 것처럼 실감 나는 그림이다. 〈디에프항(The Harbor of Dieppe)〉은 항구의 평화로운 모습을 나타내고 있다. 물결은 잔잔하고 건물들은 따스한 햇살을 받고 있다.

터너는 런던의 하층민 출신이다. 아버지는 이발사이면서 가발을 만들었고, 어머니는 백정 집안 출신이다. 어렸을 때부터 그림에 소질을 보이는 아들을 보고 아버지는 그를 화가로 키우고 싶어 했다. 터너는 14살 때 로열 예술아카데미에 입학해서 그림공부를 했다. 그 후 유럽 각지를 여행하면서 많은 견문을 쌓았으며 루브르 박물관에서 그림공부를 하기도 했다.

그런데 터너는 나이 들어가면서 괴팍한 사람으로 변해갔다. 아버지

▲ 윌리엄 터너, 〈칼레 항구에 들어서는 어선들(Fishing Boats Entering Calais Harbor)〉, 1803
▼ 윌리엄 터너, 〈디에프항(The Harbor of Dieppe)〉, 1826

외에는 주위에 친구가 별로 없었고, 성인이 되어서도 결혼하지 않고 30여 년을 아버지와 함께 살았다. 아버지가 스튜디오의 잡일을 도와주었다. 1829년 아버지가 죽자 큰 충격을 받고 우울증에 빠졌다. 그의 나이 이미 50살이 되었을 때였다. 그는 늙은 과부와 같이 지냈는데 두 딸이 있었던 것으로 알려져 있다.

성격이나 사생활과는 관계없이 터너는 영국 미술사에서 가장 돋보이는 화가 중 한 사람이다. 그는 인상주의의 서막을 연 낭만주의 작가로 평가받고 있다. 당대에는 비판받는 작가이기도 했지만, 풍경화를 역사화의 경지까지 끌어올린 선구적 화가였다. 터너는 수채 풍경화에서도 최고의 작가로 인정받고 있다.

프릭 미술관이 자랑하는 앵그르(Jean-Auguste-Dominique Ingres, 1780~1867)의 그림 한 점도 결코 놓쳐서는 안 될 작품이다. 앵그르는 19세기 프랑스 신고전주의의 대가인데, 그가 그린 루이스(Louise, Princesse de Broglie, 1818~1882)라는 여인의 아름다운 초상화 〈오송빌 백작 부인 (Comtesse d'Haussonville)〉이 미술관에 전시되어 있다. 작품의 모델인 루이스는 18세에 결혼했는데 남편은 외교관이면서 작가였다. 루이스도 많은 책을 썼으며, 영국 시인 바이런의 생애에 대해서도 책을 썼다. 이 초상화는 1842년에 시작해서 1845년에 완성된 그림인데, 많은 준비 드로잉과 습작을 거쳐 태어난 작품이다. 프릭 미술관은 드로잉도 한 점 소장하고 있다.

작가 앵그르는 프랑스 화가로서 고전주의의 대가인 다비드의 제자이다. 그는 젊은 시절 오랫동안 이탈리아에서 보낸 적이 있다. 노년에는

앵그르, 〈오송빌 백작 부인(Comtesse d'Haussonville)〉, 1845

파리에서 생활하면서 많은 제자들을 길러냈다. 앵그르는 후세 화가들에게 많은 영향을 미쳤는데 앵그르의 영향을 가장 많이 받은 화가는 드가였다. 드가는 앵그르 제자의 제자였다. 피카소와 마티스도 앵그르의 영향을 받았다고 스스로 인정하고 있다. 미국 추상표현주의의 대가인 뉴먼(Newman), 클라인(Kline), 드쿠닝(de Kooning)등은 앵그르가 추상표현주의의 원조라고 얘기했다. 이처럼 앵그르의 그림은 후세 화가들에게 많은 영향을 미쳤다.

5. 프릭이 사랑한 페르메이르의 작품

프릭 미술관에는 중세 네덜란드 화가 요하네스 페르메이르(Johannes Vermeer, 1632~1675) 작품이 세 점이나 걸려 있다. 놀라지 않을 수 없다. 페르메이르 작품은 전 세계를 통틀어 34점 밖에 없는데, 이 작은 미술관이 세 점이나 소장하고 있다니! 프릭의 미술에 대한 안목을 짐작할 수 있다.

페르메이르 작품은 매우 아름답고 예쁜 것이 특징이다. 프릭 미술관이 소장하고 있는 세 작품 모두 페르메이르의 대표작이라고 할 수 있을 정도로 예쁜 그림이다. 〈군인과 웃고 있는 소녀(Officer and Laughing Girl)〉와 〈음악 연주를 멈추고 있는 소녀(Girl Interrupted at Her Music)〉는 같은 장소를 배경으로 그려진 그림이다. 각 그림 모두 남녀 한 쌍이 등장하는데 동일인물 같기도 하다. 창문으로부터 스며들어오는 햇살을 화사하게

표현하고 있는 것은 페르메이르 작품의 공통된 특징이면서 그의 특기이다. 햇살은 보는 사람의 마음까지 따뜻하고 환하게 만든다.

〈여주인과 하녀(Mistress and Maid)〉에는 두 여자가 등장하는데, 앉아 있는 안주인은 노란 옷에 햇볕을 화사하게 받고 있다. 마치 봄볕을 받는 것 같이 보는 사람의 마음을 따스하게 한다. 프릭 미술관에서 아름다운 페르메이르 작품을 세 점이나 감상할 수 있다는 것은 큰 즐거움이 아닐 수 없다.

페르메이르는 알려진 것이 별로 없는 베일에 싸인 화가이다. 그의 그림 〈진주 귀고리를 한 소녀(Girl with a Pearl Earring)〉가 영화로 만들어져 작가와 작품 모두가 유명해졌다. 그러나 영화 내용은 픽션이 많다. 그에 대해서는 별로 알려진 것이 없기 때문이다. 페르메이르가 어디서 그림 수업을 받았으며, 누가 선생이었는지도 확실하지 않다.

그는 네덜란드의 델프트(Delft)라는 도시에서 태어나고 살았다. 그곳에서는 유명한 화가였으나 그 동네를 벗어나면 그를 아는 사람이 별로 없었다. 말하자면 동네 화가였던 셈이다. 그리고 작품을 많이 만들지도 않았다. 주로 주문에 의해 1년에 서너 점 정도 그렸던 것으로 추정되고 있다. 자기 집 2층의 앞쪽 방에서 주로 작업을 했다고 한다. 실내를 배경으로 동일한 인물들을, 특히 여자를 주로 그렸다. 대부분의 작품들이 이런 추정을 가능하게 하고 있다.

페르메이르는 네덜란드의 국보급 화가 렘브란트(1606~1669)와 37년 정도 같은 시대를 살았기 때문에 동시대 화가라고 볼 수 있다. 지금은 렘브란트만큼 사랑받는 작가가 되었지만, 그 당시에는 렘브란트와 달리 한

페르메이르, 〈군인과 웃고 있는 소녀(Officer and Laughing Girl)〉, 1657

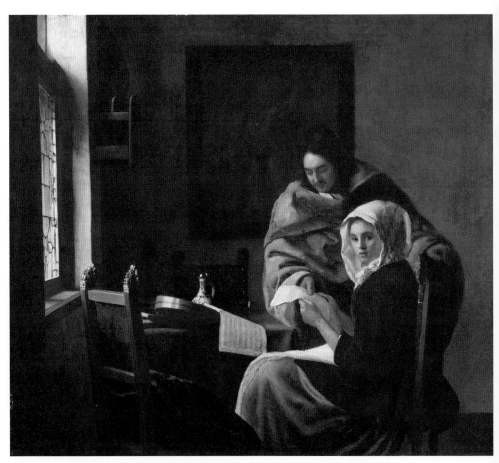

페르메이르, 〈음악 연주를 멈추고 있는 소녀(Girl Interrupted at Her Music)〉, 1658~1661

날 지방 화가에 불과했다. 둘 모두 네덜란드 황금시대(The Dutch Golden Age)의 대표 화가로 평가받고 있지만 페르메이르는 200여 년 동안 잊혔다가, 19세기에 와서야 조명을 받기 시작했다. 66개 작품이 있다고 주장되었지만, 확인된 것은 34점에 불과하다. 그리고 그린 날짜가 기록된 작품은 3점에 불과하다.

이유는 확실하지 않지만, 일본인들은 특히 페르메이르의 작품에 열광한다. 일본과 네덜란드는 에도시대부터 서로 교역을 한 독특한 관계를 지니고 있다. 일본에 서구문화를 전해준 나라가 바로 네덜란드이다. 메이지시대에는 '난학(蘭學)'이라고 불린 네덜란드 관련 학문이 일본의 선진문물을 주도했다. 이처럼 일본과 네덜란드는 밀접한 관계에 있었다. 그런 이유인지 몰라도 일본 사람들은 네덜란드 화가인 고흐에게도 꾸벅 넘어간다. 고흐와 페르메이르는 일본인들이 특히 열광하는 서양화가이다.

페르메이르 전시회는 일본에서 늘 관객몰이를 한다. 〈진주 귀고리를 한 소녀〉는 이미 두 번 전시회를 가졌는데(1984년과 2000년), 2012년에는 세 번째 전시회까지 열렸다. 2007년에는 〈우유 따르는 여인(The Milkmaid)〉이 50만 관객을 동원했다. 나도 우연히 이때 도쿄에 갈 기회가 있어서 이 전시회를 관람할 수 있었다. 그림에 다가가기도 힘들 정도로 많은 사람들이 전시실에 몰려들었다. 나는 2008년 암스테르담 국립미술관에서 이 그림을 또 볼 수 있었다.

2008년에는 페르메이르 작품 7점을 전시한 도쿄 도립미술관이 거의 100만 명의 관객을 끌어들여서 1926년 미술관 개관 이래 최다 관객을 기록했다. 2011년 12월 23일부터 2012년 3월 14일까지 개최된 또 하나의

◀ 페르메이르, 〈진주 귀고리를 한 소녀(Girl with a Pearl Earring)〉, 1665
▶ 페르메이르, 〈우유 따르는 여인(The Milkmaid)〉, 1658

페르메이르 전도 기록적인 관객을 동원했다고 한다. 그 이후에도 일본에
서는 계속 페르메이르 전시회가 열리고 있다. 흥행이 확실히 보장되는 작
가이다. 이처럼 일본인들은 페르메이르에 끊임없이 열광한다.

구겐하임 미술관
Solomon R. Guggenheim Museum

1. 솔로몬 구겐하임과 페기 구겐하임

뉴욕시 맨해튼의 센트럴파크 동쪽 옆 88번가에 가면 소라 껍데기 모양의 하얀 건물이 눈에 들어온다. 솔로몬 구겐하임 미술관(Solomon R. Guggenheim Museum)이다. 메트로폴리탄 미술관의 정문에서 북쪽으로 네 블록 더 올라가면 오른쪽에 나타난다. LA의 폴 게티 미술관과 더불어 미국에서 가장 많이 알려져 있는 개인 미술관이다. 관람객은 1년에 120만 명에 이른다.

구겐하임 미술관에 관해 얘기할 때는 솔로몬 구겐하임(Solomon R. Guggenheim, 1861~1949)과 페기 구겐하임(Peggy Guggenheim, 1898~1979)으로부터 시작하지 않을 수 없다. 이 미술관을 만든 사람들이기 때문이다. 페기는 솔로몬의 질녀, 즉 솔로몬 동생의 딸이다.

스위스의 독일계 유태인 가정에서 태어난 마이어 구겐하임(Meyer Guggenheim, 1828~1905)이라는 사람이 1847년에 미국으로 이주한다. 그

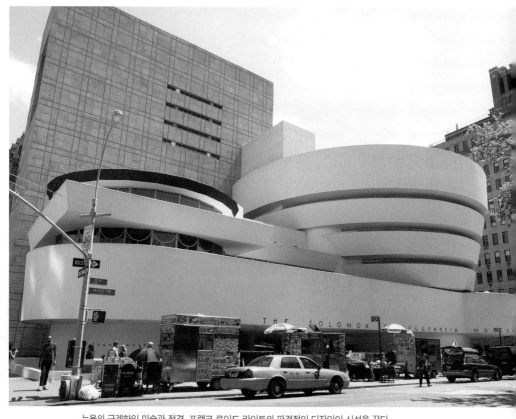

뉴욕의 구겐하임 미술관 전경. 프랭크 로이드 라이트의 파격적인 디자인이 시선을 끈다.

는 광산업과 제련업으로 19세기 세계 최대 부자 중 한 사람이라고 할 정
도로 엄청난 돈을 벌었다. 그의 여러 아들 중 한 사람이 솔로몬이고 솔로
몬의 동생 벤저민 구겐하임(Benjamin Guggenheim)의 딸이 페기 구겐하
임이다. 벤저민은 안타깝게도 1912년 타이타닉호 침몰 때 사망하고 말
았다.

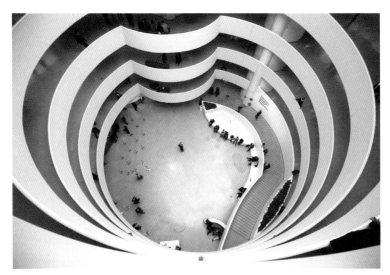

솔로몬은 스위스에서 공부한 후 미국으로 돌아와 가족 사업에 종사했다. 그러면서 그림수집에 많은 관심을 기울였다. 이미 1890년대부터 유명한 유럽 그림들을 사 모으기 시작했다. 1919년 은퇴한 후에는 더욱 열심히 그림수집에 몰두했다.

1926년 솔로몬은 힐라 리베이(Hilla Rebay, 1890~1967)라는 독일 귀족 출신의 여류 추상화가를 만나게 되는데, 이때부터 그녀는 솔로몬의 그림 수집 자문역이 된다. 1927년 리베이는 아예 미국으로 이주해 뉴욕에 정착하면서 구겐하임 미술관의 초대 관장을 맡았다. 그녀는 이사회 의장인 솔로몬과 함께 구겐하임 미술관을 만든 사람이라고 할 수 있다.

미술관이 만들어지기 전에는 솔로몬의 수집품들이 뉴욕시의 플라자

호텔에 있는 솔로몬의 아파트에서 전시되었다. 그러다가 1937년에 현대 미술을 후원하기 위해 구겐하임 재단(Solomon R. Guggenheim Foundation)을 만들었고, 1939년에는 맨해튼 54번가에 '추상화 미술관(Museum of Non-objective Painting)'을 열었다. 이것이 구겐하임 미술관의 출발이다. 미술관은 재단이 설립된 1937년을 구겐하임 미술관의 설립 연도로 잡고 있다.

수집품은 계속 늘어갔고, 전시공간은 턱없이 부족했다. 1943년 이들은 독립 미술관을 짓기로 결정하고 미국 역사상 최고의 건축가인 프랭크 라이트(Frank Lloyd Wright, 1867~1959)에게 설계를 의뢰했다. 그렇지만 미술관 건설은 1955년에야 시작되었고 1959년에 완성되었다. 이 건물이 바로 맨해튼 88번가에 있는 현재의 구겐하임 미술관이다. 2019년 프랭크 라이트의 건축물은 8개가 세계문화유산으로 지정되었는데 구겐하임 미술관 건물도 그중 하나이다.

2. 건물과 소장품 모두 현대미술

구겐하임 미술관은 현대미술을 소장하는 현대미술관이다. 인상파 이후부터 현재까지의 아방가르드 작품을 주로 소장하고 있다. 그런데 소장품은 많지만, 상설전시 작품은 많지 않은 편이다. 상설전시보다 특별전을 많이 기획하는 것이 구겐하임 미술관의 특징이다.

솔로몬 구겐하임은 새로 지은 미술관 건물을 보지 못하고 죽었다. 그

부자와 미술관_ 미국 동부

가 죽은 지 10년 후에야 이 건물이 완성되었기 때문이다. 미술관 신축은 솔로몬의 충직한 조언자였던 리베이의 아이디어였다. 그러나 그녀는 미술관 준공식에 초대받지 못했다. 1949년 솔로몬이 죽자 페기가 리베이를 구겐하임 재단의 이사직에서 축출해버렸기 때문이다.

리베이가 죽은 지 거의 40년이 지나고, 미술관 건물이 완공된 지 50년이 훨씬 넘은 2005년에 와서야 구겐하임 미술관은 미술관에 대한 그녀의 공로와 그녀의 예술을 기념하는 특별전을 열었다. 이 전시회는 뉴욕에서 시작해 유럽에까지 이어졌다. 리베이와 구겐하임 가족 사이에 무슨 일이 있었는지 궁금할 뿐이다.

맨해튼의 구겐하임 미술관은 프랭크 라이트에게 1943년에 설계를 의뢰했으나 1959년에야 건물이 완성되었다. 라이트는 1,000개 이상의 건물을 설계했으며 그중 500개는 실제로 지어졌다. 그는 책도 많이 썼고 강연도 많이 다녔던 예술가이다. 라이트는 구겐하임 미술관의 완공을 보지 못한 채 건물이 완공된 그해에 타계했다. 이 미술관은 라이트의 최고 걸작 중 하나로 꼽힌다. 구겐하임 미술관은 소장품과 건물 모두가 현대미술 작품이다.

이 건물은 맨해튼의 여느 건물과는 다른 모습이다. 주위의 건물은 모두 전통 양식의 건물인데 구겐하임 건물은 초현대적 건물이다. 안팎이 모두 소라 껍데기 같은 나선형이다. 그리고 바깥 색깔은 하얗다. 모양이나 색깔이 금방 눈에 띄는 건물이다. 내가 방문했을 때는 비가 오고 있었는데 주위 건물과 잘 어울리는 것 같지는 않았다. 기와집 마을에 시멘트 건물이 서 있는 느낌이랄까. 이 건물은 칭찬도 많이 받았지만 비판도 적지

스페인의 구겐하임 빌바오 미술관.

않았다. 본래 모가 나면 그런 법이다.

라이트는 관람객이 먼저 엘리베이터를 타고 맨 위층으로 올라간 후 나선형을 따라 내려오면서 그림을 감상하도록 설계했다고 한다. 그러나 미술관은 관람객이 올라가면서 감상할 수 있도록 작품을 전시하고 있다. 이유는 모르겠지만 사람들이 그렇게 하면 미술관도 그렇게 따를 수밖에 없지 않을까. 내부의 중앙은 천정까지 탁 트인 공간으로 비어 있다. 나선형 복도를 따라 오르내리면서 전시실로 직접 들어갈 수도 있고, 복도 벽

부자와 미술관_미국 동부

'The National cyclopaedia of American biography'에
수록된 솔로몬 구겐하임의 초상.

에 전시된 작품을 감상할 수도 있다.

구겐하임 재단은 뉴욕 미술관 외에도 세계 여러 곳에 미술관을 두고 있다. 1997년에는 스페인의 빌바오(Bilbao)에 구겐하임 미술관 빌바오를 열었고, 이탈리아의 베네치아와 독일의 베를린에도 구겐하임 미술관이 있다. 2013년에는 아부다비(Abu Dhabi)에도 구겐하임 미술관이 들어섰다.

베네치아의 구겐하임 미술관은 페기 구겐하임이 30년 넘게 살던 집에 페기의 개인 소장품을 중심으로 만든 미술관이다. 미술관 이름은 페기 구겐하임 컬렉션(Peggy Guggenheim Collection)이다. 이 미술관은 베네치아의 그랜드 커낼(Grand Canal) 옆에 있는 매우 화려한 미술관이다. 정원이 매우 아름다운데 정원에는 조각 작품들이 전시되어 있다.

베네치아의 페기 구겐하임 컬렉션의 전경.

여기에는 20세기 유명 현대 작가들의 작품이 잔뜩 걸려 있다. 화가인 페기의 딸 작품도 걸려 있다. 베네치아 자체가 최고의 관광도시인 만큼, 이 미술관에도 관광객이 끊임없이 찾아든다. 베를린의 구겐하임 미술관에는 상설전시가 없다. 주로 기획전시가 열리는 미술관이다.

3. 구겐하임이 알아본 칸딘스키의 천재성

뉴욕 구겐하임 미술관에는 칸딘스키 상설전시관이 있다.미술관은 소장품 양에 비해 상설전시 작품이 매우 적은 편인데, 칸딘스키만은 수십 점의 작품을 상설전시하고 있다. 구겐하임과 칸딘스키 사이에 특별한 인연이 있다는 것을 말해주는 대목이다.

1930년 7월 솔로몬과 리베이는 화가 칸딘스키(Wassily Kandinsky, 1866~1944)의 스튜디오를 방문한 적이 있는데, 이때부터 그들은 칸딘스키의 후원자가 되었다. 추상화의 원조 화가였던 칸딘스키의 천재성을 미리 알아보았던 것이다.

힐라 리베이가 솔로몬을 칸딘스키의 화실로 데리고 간 것을 시작으로 이때부터 칸딘스키 작품을 사기 시작한다. 그는 일평생 150점이 넘는 칸딘스키 작품을 사 모았다. 솔로몬 구겐하임은 첨단의 현대작품에 관심이 많았고, 중요한 현대작품을 많이 수집했다. 칸딘스키 외에 클레, 샤갈 등의 작품도 주요 수집 대상이었다.

칸딘스키는 매우 독특한 이력을 가진 화가이다. 그는 모스크바에서

태어난 러시아인이다. 모스크바대학에서에서 법학과 경제학을 공부했고 법학 교수가 되었다. 30살이 되어서야 그림공부를 시작했다. 늦깎이 화가가 순수추상화의 시조가 된 것이다. 믿기 어려운 일이다.

그는 서른 살이 되는 1896년에 독일 뮌헨으로 가서 예술학교에 다녔다. 1914년 제1차 세계대전이 발발하자 모스크바로 돌아갔지만, 모스크바의 진부한 미술 이론에 환멸을 느끼고 1921년 다시 독일로 돌아와 버렸다. 그는 1922년부터 독일의 유명한 종합미술학교인 바우하우스(Bauhaus)에서 학생들을 가르쳤다. 그러다가 1933년 나치가 이 학교를 닫아버리자 프랑스로 이주해 여생을 보냈는데, 1939년에는 아예 프랑스 시민권을 취득해 버렸다.

구겐하임 미술관은 칸딘스키의 다양한 작품들을 소장하고 있다. 1923년 작품인 〈컴포지션 8(Composition 8)〉과 1941년 작품인 〈다양한 행동(Various Actions)〉을 비교해 보면 그의 추상화가 어떻게 변화했는지를 짐작할 수 있다. 1923년 작품은 바우하우스에서 교수로 지낼 때의 작품이고, 1941년 작품은 프랑스 시민이 되었을 무렵의 작품이다.

1923년 작품에서는 직선으로 된 다양한 도안이 많이 사용되었다. 마치 삼각자와 같은 도안용 제도기를 흩어 놓은 것 같다. 반면에 1941년 작품은 부드러운 곡선을 많이 활용했다. 직선도 사용되었지만, 곡선이 전체 분위기를 압도하고 있다. 1923년 작품은 독일 시절의 작품이어서인지 독일식의 칼날 같은 규격이 전체를 지배하는 독일 병정 같은 느낌을 강하게 풍긴다. 반면에 1941년 작품은 프랑스 시절의 작품답게 아기자기하고 온화한 분위기가 마음을 차분하게 가라앉혀 준다.

▲ 바실리 칸딘스키, 〈컴포지션 8(Composition Ⅷ)〉, 1923
▼ 바실리 칸딘스키, 〈다양한 행동(Various Actions)〉, 1941

칸딘스키 작품은 완전한 추상화이다. 무엇을 그린 것인지 도저히 알 수가 없다. 이런 것이 그림으로 인정받으리라고 생각했다는 것은 놀라운 일이 아닐 수 없다. 시대를 한참 앞서간 선각자였음이 틀림없다. 구상화는 감상자를 지루하게 만들기 쉬운 반면, 추상화는 감상자에게 항상 새로운 생각을 하도록 강요한다. 무엇을 그린 것인지 알 수가 없기 때문이다. 그림을 보는 감상자의 생각에 따라 그 그림은 수많은 그림으로 탈바꿈할 수 있다. 그림 하나를 놓고 수많은 그림을 상상할 수 있는 것이 추상화이고, 칸딘스키의 그림이 바로 그런 작품이다.

4. 페기 구겐하임과 막스 에른스트

구겐하임 미술관에서는 한때 페기 구겐하임의 남편이었던 독일의 초현실주의 화가 막스 에른스트(Max Ernst, 1891~1976)의 작품에 대해 언급하지 않을 수 없다. 그의 그림은 가히 엽기적이라고 할 정도로 특이하다. 구겐하임 미술관이 소장하고 있는 〈안티포프(The Antipope)〉는 귀신을 그린 것 같은 작품이다. 귀신 중에서도 별난 귀신이 아닌가 싶다. 제목으로 보면 교황 또는 교황제도에 대한 저항으로 보인다. 그러나 그림에서 어떻게 그런 의미를 찾을 수 있을지는 알 수 없다. 그냥 괴기스러운 그림으로 느껴질 뿐이다.

에른스트는 독일의 쾰른 근방에서 태어났다. 본대학(University of Bonn)에서 철학, 미술사, 문학, 심리학, 정신분석학 등의 인문학을 공부했

다. 그는 정신병원을 방문한 적이 있는데 정신병자들의 그림을 보고 크게 매료되었다고 한다. 그래서 그의 그림들이 그렇게 괴팍해졌는지 모르겠다.

에른스트는 1914년부터 제1차 세계대전에 참전했다. 전쟁 경험들이 그의 작품세계에 영향을 미쳤을지도 모른다. 1918년에 전역해 쾰른으로 돌아왔다. 그는 쾰른에서 다다 운동(Dadaism) 모임을 결성하기도 했다. 1922년에는 프랑스로 밀입국해 잡다한 일을 하면서도 계속 그림을 그려 나갔다.

1938년부터는 페기 구겐하임이 그를 후원했다. 페기는 에른스트의 그림을 많이 구입해 런던에 있는 그의 새 미술관에서 전시하기도 했다. 나치가 프랑스를 점령하자 에른스트는 게슈타포(Gestapo)에게 체포되었다. 페기 구겐하임의 도움으로 가까스로 탈출해 1941년 함께 미국으로 건너갔다. 그리고 이듬해에 둘은 결혼한다. 이 결혼이 에른스트에게는 세 번째 결혼이었다. 에른스트 주위에는 부인 외에도 많은 여자가 있었다. 구겐하임과의 결혼 생활도 4년 후에(1946) 끝나고 말았다. 그 해에 그는 또 다른 여자와 네 번째로 결혼한다. 인생 역정도 그의 그림만큼이나 다채로웠다.

5. 이우환 특별 전시회

내가 구겐하임을 방문했을 때는 마침 우리나라의 간판 화가인 이우환의 특별 전시가 열리고 있었다(2011.9). 큰 행운이었다. 이우환의 대표 작들을 뉴욕의 구겐하임 미술관에서 감상할 수 있다는 것은 정말 행운이

아닐 수 없었다. 2008년에 벨기에의 브뤼셀에 갔을 때도 나는 이우환의 특별전을 관람할 수 있었다(2008.6). 브뤼셀의 왕립 미술관을 방문했을 때 이우환 전시회가 열리고 있었기 때문이다. 놀랐을 뿐만 아니라 반가웠다.

이우환(1936~)은 경남 함안 태생인데 서울대학교 미술대학을 다니다가 1956년 일본으로 건너가 1961년 니혼대학교 철학과를 졸업했다. 그 이후 죽 일본에서 작가 생활을 했으며, 1973~1991년에는 도쿄 다마 미술대학 교수를 지냈다.

이우환은 백남준과 더불어 세계적으로 가장 많이 알려진 한국 화가이다. 그의 작품에서는 한국 냄새가 물씬 묻어난다. 특히 한국의 서예를 연상시킨다. 서양인들은 도저히 흉내 낼 수 없는 독창적인 추상 세계를 개척한 작가이다. 2차 세계대전 후 일본에서 일어난 획기적 미술운동인 '모노파(物派)'를 주도하기도 했다.

구겐하임에서의 전시 제목은 무한성의 표출(Making Infinity)이었다. 그의 작품은 다분히 철학적이다. 그의 대표작인 〈점으로부터(From Point)〉, 〈선으로부터(From Line)〉 등이 전시되고 있었다. 단색 바탕에 점이 점점 사그라져 가거나, 선이 점점 옅어져 가는 모습은 삼라만상의 무한성을 암시한다. 여백이 돋보인다. 서양화가들이 수없이 많은 종류의 추상화를 그렸지만, 이우환의 추상화는 이들과 완전히 구별된다. 매우 동양적인 추상화라고 할 수 있다.

뉴욕현대미술관
The Museum of Modern Art

1. 현대미술의 메카

뉴욕 맨해튼의 53번가에는 20만 점 이상의 현대미술품을 소장하고 있는 미술관이 있다. 질적으로나 양적으로 현대미술의 최고 작품들을 소장하고 있는 미술관이다. 인상파 이후 유명 작가의 작품을 거의 모두 소장하고 있고, 그 작가의 대표 작품을 소장하고 있는 미술관이다. 말하자면 세계 최고의 현대미술관이다. 현대미술의 최고 미술관인 만큼 미술관의 이름도 수식어 없이 그냥 '현대미술관(The Museum of Modern Art)'이다.

그런데 다른 현대미술관과 구분하기 위해 뉴욕현대미술관이라고 부르기도 한다. '현대미술관'이 이 미술관을 지칭하는 고유명사지만 보통명사로 사용하는 현대미술관과 구분하기 위해 많은 사람이 뉴욕현대미술관이라고 부르는데, 이 책에서도 뉴욕현대미술관이라고 지칭하기로 한다. 그리고 영어 이니셜로 간단히 '모마(MoMA)'라고도 지칭한다. 이 미술관은 30만 권 이상의 예술 관련 서적과 7만 명 이상 예술가의 개인 파일

미니멀리즘과 투명성이 강조된 뉴욕현대미술관의 외관

도 보관하고 있는 그야말로 현대미술의 메카이다. 2015년에는 310만 명의 관람객이 다녀갔다.

뉴욕현대미술관도 여느 대 미술관처럼 시작은 초라했다. 5번 애비뉴의 57번가에 있는 헥셔빌딩(Heckscher Building)이라는 곳에서 조그마한 미술관으로 출발했다. 당시 미술관 소장품은 8점의 판화와 1점의 드로잉이 전부였다. 처음에는 작품소장보다 기획전시에 적극적으로 나섰다. 1929년 개관 직후에 고흐, 고갱, 세잔, 쇠라 등의 작품을 빌려와서 첫 전시회를 성공적으로 개최하기도 했다. 이후 시간이 지나면서 소장품들이 급속도로 늘어났다.

모마는 유명화가들의 전시회를 개최하면서 그 명성이 점점 높아져 갔다. 1935년에는 네덜란드로부터 많은 작품을 가져와서 고흐 전시회를 성공적으로 개최했다. 이 전시회는 고흐를 유명 작가로 만든 선구적 전시회라고 평가받고 있다. 1939~40년에는 시카고 미술관과 함께 피카소 회고전을 대대적으로 개최했다. 이 전시회도 피카소를 유명하게 만드는 데 큰 역할을 했다. 이 전시회를 계기로 많은 곳에서 피카소 전시회가 열렸기 때문이다.

미술관의 발전과정에는 어려움도 많았다. 자금 사정으로 설립 후 10년 사이에 세 번이나 이전해야 하는 우여곡절을 겪었다. 적극적으로 후원해줄 것으로 기대하고 있었던 존 록펠러 주니어(John Rockefeller Jr., 1874~1960)가 현대미술 자체와 미술관 프로젝트에 별로 관심이 없었고, 부인이 하는 일인데도 아예 완고하게 반대하고 있었다. 그는 좀체 이 프로젝트에 돈을 풀지 않았다. 그는 아름다운 고전주의 작품들만 예술로 보

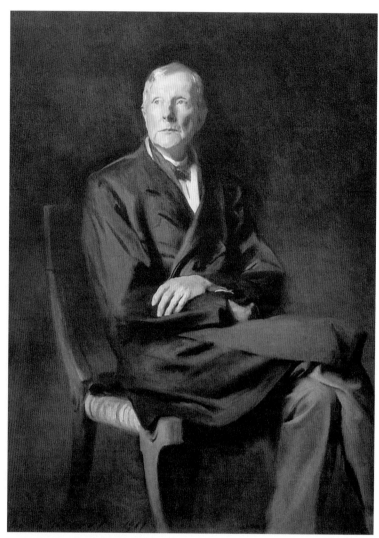

존 싱어 사전트가 그린 존 록펠러 1세의 초상

았지 현대미술은 진지한 예술로 보지 않았다.

그러나 마누라 이기는 남편이 있겠는가. 한참이 지나고 나서이긴 하지만 록펠러 주니어는 미술관의 최고 후원자로 나섰다. 현대미술에 대한 이해가 높아지면서 미술관 건립을 위한 부지까지 제공했다. 록펠러 주니어가 기증한 땅에 현대식 건물을 지어 개관한 미술관이 지금의 뉴욕현대미술관이다. 그 이후에도 그는 계속해서 미술관에 많은 도움을 제공했다.

2. 세 명의 여인들

뉴욕에 현대미술관을 만들자는 아이디어는 1928년에 처음 시작되었는데, 이 일이 성사된 데는 뜻을 같이한 세 명의 열정적인 여인이 있었다. 애비 록펠러(Abby Aldrich Rockefeller, 1874~1948), 릴리 블리스(Lillie Bliss, 1864~1931), 메리 설리번(Mary Quinn Sullivan, 1877~1939)이 그들이다.

애비 록펠러는 록펠러 1세의 며느리로서 미술관 설립의 중심에 있었던 인물이다. 이런 연유로 뉴욕현대미술관은 대를 이어 계속해서 록펠러 가문의 지원을 받을 수 있었다.

미술관은 1929년 11월 7일 정식 개관했는데, 이날은 대공황(Great Depression)의 신호탄이 된 주식 대폭락 사건, 이른바 월가의 붕괴(Wall Street Crash)가 있은 지 불과 9일 후였다. 뉴욕현대미술관은 경제적으로 이렇게 어려운 시기에 출발했음에도 불구하고 이후에 세계 최고의 미술관이 되었다.

미술관 설립자들은 25퍼센트라는 살인적 실업률의 국가적 재난 속에서 시대에 어울리지 않는 호사스러운 일을 밀고 나가야 했다. 이 일에 몰두해 온 세 명의 여인들은 아마 고뇌가 컸을 것이다. 어쨌든 오늘날에 와서는 이 미술관이 뉴욕의 명물을 넘어 세계의 보물이 되었다.

미술관 설립을 주도한 또 한 명의 여인 릴리 블리스는 보스턴 태생인데 어렸을 때부터 뉴욕시에서 자랐다. 아버지는 섬유업의 거상이었고 연방정부의 내무부 장관을 지내기도 했다. 말하자면 이 여인도 재벌가 출신이고 이로 인해 미술관 설립을 주도할 수 있었다.

그녀는 한평생 독신으로 살았는데 당시 최고의 미술품 수집가이면서 예술가의 후원자였다. 20세기 초에 와서는 특히 현대작품의 수집에 집중했다. 그녀가 죽은 후에 소장품 150점이 뉴욕현대미술관에 기증되었다. 이 작품들은 뉴욕현대미술관이 전시중심 미술관에서 소장품을 중시하는 미술관으로 탈바꿈하는 계기를 만들었다. 뉴욕현대미술관은 처음에는 작품소장보다 작품을 빌려와서 기획전시하는 일에 치중했다.

블리스는 작품을 기증하면서 미술관의 재정을 위해서라면 자기 작품을 매각해도 좋다는 유언을 남겼다. 그러나 세잔 작품 2점과 도미에 작품 1점은 예외로 했다. 이 작품들은 매각해서는 안 되고 불가피한 사정이 있을 때는 메트로폴리탄 미술관에 넘기라고 했다. 세잔 작품들은 아직도 현대미술관에 남아 있지만, 도미에 작품은 1947년에 메트로폴리탄 미술관으로 인도되었다.

또 한 사람의 여인인 메리 설리번은 인디애나주에서 태어나 22살에 뉴욕으로 와서 프랫 인스티튜트(Pratt Institute)에 다녔다. 그녀는 미술을

정식으로 공부한 미술전문가로서 교사로 일하다가 유럽 출장을 다녀올 기회가 있었다. 이때 유럽의 인상파와 후기 인상파 등 파리의 현대미술운동을 접하고 여기에 심취했다. 그 이후로 현대미술의 선구적 수집가가 되었다. 그녀는 40살(1917)에 유명한 변호사와 결혼했는데 남편도 미술품 수집가였다. 그래서 결혼했는지도 모를 일이다.

이 세 명의 여자들이 의기투합하여 만든 미술관이 오늘날 현대미술관의 최고봉인 뉴욕현대미술관이다. 이 세 명의 여자들은 '3인의 숙녀(the ladies)', '3인의 여걸(the daring ladies)', 또는 '철의 여인 3인방(the adamantine ladies)'이라고 불린다. 이들의 끈기 있고 헌신적인 노력으로 뉴욕현대미술관이 설립되고 유지된 것이다. 뉴욕현대미술관은 현대미술만 취급하는 미술관이고, 맨해튼에서는 유럽 모더니즘을 처음으로 전시한 미술관이기도 하다.

미술관은 2002년 일시적으로 폐쇄하고 대대적인 증개축에 들어갔다. 전시품은 롱아일랜드 시티(Long Island City)로 옮겨져 재개관 때까지 그곳에서 전시되었다. 미술관의 증개축 프로젝트는 일본인 건축가 다니구치 요시오(Taniguchi Yoshio)에게 낙찰되었다. 일본에는 세계적 건축가가 많다. 세계미술관을 찾아다니다 보면 일본 건축가가 지었다는 건물이 심심치 않게 있다. 부럽기도 하고 질투심도 생긴다.

미술관은 새롭게 단장되어 2004년 재개관했다. 전시공간은 거의 곱절로 확장되었다. 공사가 끝난 후 다니구치는 칭찬과 비판을 동시에 받았다. 어떤 일이든 좋아하는 사람이 있는가 하면 그렇지 않은 사람도 있기 마련이다. 꼭 트집을 잡으면 비껴갈 수가 없다. 특히 예술 분야에서는 그

런 일이 많다. 예술이야말로 극히 주관적이기 때문이다.

그 이후에도 2017년과 2019년에 대대적인 확장 공사가 있었다. 전시 공간과 편의시설이 대폭 확충되었다.

미술관의 성인 입장료는 25달러이다. 뉴욕에서 가장 비싼 미술관이라는 비판을 받자 금요일 오후 5시 30분 무료입장을 제공하기 시작했다. 특히 뉴욕 지역 대학생에게는 상시 무료입장이라는 혜택도 부여했다. 뉴욕현대미술관은 방문하기에 매우 편리한 곳에 있는 만큼 뉴욕 관광의 필수 코스가 되었다.

3. 록펠러 가문과 뉴욕현대미술관

어마어마한 돈이 들어가지 않고는 결코 훌륭한 미술관이 만들어질 수 없다. 건물을 짓는 것은 물론, 작품의 수집, 미술관의 운영 등에 엄청난 자금이 소요되기 때문이다. 모마에는 현재 가치로 천억 원이 넘는 작품들만 해도 그 수를 헤아리기 어려울 정도로 많다. 그러므로 대부분의 유명 미술관 뒤에는 항상 대 재력가가 있다. 재벌의 뒷받침 없이는 이런 미술관이 만들어지기도 어렵고 유지되기도 어렵다.

모마 뒤에는 미국 역사상 최고의 재벌로 꼽히는 록펠러 가문이 있었다. 설립자 중 한 명이 록펠러 1세의 며느리였고, 그녀의 남편인 록펠러 주니어부터 록펠러 가문은 지속적으로 미술관을 후원해 왔다. 미술관이 설립된 해인 1929년, 창업자 존 록펠러 1세는 이미 90살이라 그가 미술

관 설립에 직접 관여한 것은 아니다. 그렇지만 미술관 설립과 그 이후 미술관에 들어간 록펠러 가족의 돈은 그 원천이 존 록펠러라고 볼 수밖에 없다. 말하자면 록펠러 재벌의 돈이 뉴욕현대미술관의 원천인 것이다. 그만한 자금원이 아니었다면 오늘날의 이런 미술관은 만들어지지 못했을 것이다.

재벌이란 그냥 부자만을 지칭하는 것이 아니라 적어도 그 나라에서 몇 번째로 손꼽힐 수 있는 수준의 재력가를 말한다. 록펠러는 20세기 초 미국의 최고 재벌이었다. 그 당시 미국의 삼성이라고 보면 된다. 19세기 말과 20세기 초는 미국에서 산업혁명과 더불어 경제가 급성장하는 시기이다. 석유, 철강, 철도, 담배 등 새로운 산업들이 출현하면서 각 산업에 대규모 기업이 우후죽순처럼 일어났다. 그 와중에 수많은 재벌이 만들어졌다. 그중 가장 큰 기업이 미국의 석유산업을 독점한 스탠더드오일(Standard Oil)이라는 회사였는데, 이 회사의 오너가 바로 존 록펠러(John Davison Rockefeller, 1839~1937)였다. 그는 인류 역사상 가장 돈을 많이 번 최고의 부자로 기록되는 재벌 중의 재벌이다.

모마의 설립자 애비 록펠러의 아들인 넬슨 록펠러(Nelson Rockefeller)가 1939년 약관 30살의 나이에 미술관의 이사회 의장을 맡았다. 그는 나중에 뉴욕주지사를 거쳐 미국의 부통령까지 지낸다. 넬슨의 후원으로 미술관은 번창일로의 길을 걸었다. 1948년에는 넬슨의 동생 데이비드 록펠러(David Rockefeller)도 이사가 되고, 넬슨이 1958년 뉴욕주지사가 되자 그는 형 대신 이사회 의장을 맡았다.

데이비드는 미술관 정원을 새롭게 단장해서 어머니를 기념하기 위해

'애비 록펠러 조각 정원(Abby Aldrich Rockefeller Sculpture Garden)'이라고 명명했다. 복잡한 맨해튼 한가운데서 잠시나마 명상에 잠길 수 있는 공간인 이 정원은 뉴욕현대미술관의 또 다른 명물이 되었다. 데이비드와 록펠러 가문은 1947년 록펠러 형제기금(Rockefeller Brothers Fund)을 만들어 미술관을 계속 후원해 왔다. 지금도 록펠러 가문 사람들은 미술관의 이사로 참여하고 있다.

4. 록펠러 재벌의 내력

창업자 존 록펠러는 뉴욕주의 빈한한 시골 태생이다. 그는 젊은 시절에 두 가지의 꿈을 가졌다고 한다. 10만 달러 정도 소유한 큰 부자가 되면서 100살까지 사는 것이 꿈이었다. 결과적으로 그는 이 두 가지를 다 이루었다. 죽을 때의 재산이 14억 달러로 당시 미국 GDP의 1.5퍼센트였다고 하니 첫 번째 목적은 1만4천 배 이상 초과 달성했고, 98살까지 살았으니 두 번째 목적도 거의 다 달성한 셈이다.

록펠러는 매우 가난하게 자랐다. 뉴욕주의 시골 여기저기서 유년 시절을 보내다가 오하이오주의 클리블랜드로 이사했는데, 거기서 16살 때 조그마한 농산물 위탁회사의 경리 보조원으로 취직을 했다. 이것이 대부호 록펠러가 돈을 벌기 시작한 첫걸음이었다. 그런데 이 당시 클리블랜드에서는 나중에 세상을 뒤바꾸게 되는 새 산업이 꿈틀거리고 있었다. 바로 석유산업의 출현이었다. 1860년대 초 클리블랜드 인근의 펜실베이니아

부자와 미술관_미국 동부

서북부에서 세계 최초로 석유가 시추되고 정제기술이 개발되면서 여기 저기 정유공장이 들어서기 시작했다. 록펠러는 바로 석유사업에 뛰어들 었다. 20대 초반의 나이였다.

록펠러의 석유사업은 끝을 모르게 성장해나갔다. 1870년 록펠러는 나중에 석유제국을 구축하는 '스탠더드오일'이라는 회사를 만든다. 그의 나이 31살 때이다. 이 회사는 수단과 방법을 가리지 않고 경쟁자의 사업 을 죽이거나 뺏어나갔다. 이렇게 사업을 확장해가면서 미국 역사상 가장 악명 높은 독점제국이었던 '스탠더드오일 트러스트(Standard Oil Trust)'를 구축하였다. 이 회사는 미국 석유 시장의 90퍼센트를 장악한 완벽한 석 유독점 재벌이었다. 그리고 록펠러에게 엄청난 부를 안겨주었다.

록펠러는 1남 4녀를 두었다. 아들은 존 록펠러 주니어(John Davison Rockefeller Jr., 1874~1960)이다. 록펠러의 사업은 아들이 이어받았다. 그러 므로 록펠러 주니어도 당연히 재벌이다. 록펠러 주니어의 부인이 바로 뉴 욕현대미술관을 만든 애비 록펠러이다. 록펠러 주니어는 아버지와는 반 대로 5남 1녀를 두었다. 아들 다섯 중 둘째인 넬슨 록펠러(Nelson Aldrich Rockefeller, 1908~1979)와 다섯째인 데이비드 록펠러(David Rockefeller, 1915~2017)도 어머니를 도와 미술관의 운영에 적극 참여했다.

이처럼 록펠러 재벌이 대를 이어 지원해서 만든 미술관이 뉴욕현대 미술관이다. 부자가 돈을 버는 과정에서는 온갖 비난을 다 받는다. 돈이 란 선하게 해서는 벌어지지 않는 물건인가 보다. 그러나 그 재벌이 만들 어놓은 미술관을 비난하는 사람은 별로 없다. 세월이 흐르면서 재벌의 악 행은 다 잊히고 그 재벌이 만든 아름다운 미술관만 남아 수많은 사람이

찾아와서 때로는 그 재벌을 찬양하기도 한다. 마치 폭군이 국민을 괴롭혀서 만든 베르사유궁과 같은 호화로운 궁궐을 그 아름다움만 보려고 후세 사람들이 찾아가는 것이나 마찬가지이다.

록펠러도 마침내 천적을 만났다. 아이다 타벨(Ida Tarbell, 1857~1944)이라는 탐사 전문 여기자였다. 그녀는 록펠러가 어떻게 석유제국을 만들었는지 낱낱이 파헤쳐 '맥클루어스 매거진(McClure's Magazine)'이라는 잡지에 연재를 시작했다. 그녀는 당시 영향력 있는 탐사 전문기자였는데 그 반향이 대단했으며 록펠러를 궁지로 몰아넣었다. 1903년, 록펠러가 64살 때의 일이다. 이 기사는 1년 후에 『스탠더드 석유회사의 역사(The History of the Standard Oil Company)』라는 책으로도 발간되었다. 드디어 록펠러가 어떤 기업가였는지 만천하에 공개된 것이다. 천하의 록펠러에게도 천적이 있었던 것이다.

그러나 록펠러는 수많은 기부활동을 했다. 사업 과정에서는 잔인한 사업가로 엄청난 비난을 받았지만 좋은 일도 많이 한 기업가이다. 교육, 의료, 문화 예술 등의 사회사업에 많은 돈을 기부했다. 오늘날 미국의 곳곳에 록펠러의 이름이 붙은 재단, 건물, 학교, 병원 등을 심심치 않게 발견할 수 있다.

록펠러는 시카고대학(The University of Chicago)이 세계 최고의 명문 대학이 되는 데 크게 이바지했다. 시카고대학은 이름 그대로 미국의 시카고시에 있는 대학이다. 1890년 한 종교단체가 만든 대학인데 처음에는 보잘것없는 대학이었다. 1891년 초대총장을 맡은 윌리엄 하퍼(William Rainey Harper)가 록펠러에게 도움을 요청한 이래 두 사람은 시카고대학

을 키우는 데 지대한 역할을 했다. 하퍼는 경영으로, 록펠러는 돈으로 시카고대학을 10년 사이에 일약 명문 대학의 반열로 끌어 올렸다.

록펠러의 물질적 기부를 바탕으로 지속적으로 커온 시카고대학은 오늘날 명실상부한 세계 최고의 대학이 되었다. 학부생은 5,000여 명인 것에 비해 대학원생은 1만 5,000여 명이다. 연구중심대학이라는 얘기다. 과학 분야 1년 연구비 예산만 4억 달러가 훨씬 넘는다. 이 학교 교수진에는 노벨상 수상자만 100여 명이다. 우리나라는 지금까지 학문 분야에서는 노벨상 수상자가 한 명도 없으니 시카고대학이 어떤 대학인지 짐작이 간다. 이런 대학이 바로 록펠러의 지원 아래 만들어진 것이다.

시카고대학과 뉴욕현대미술관은 가장 돋보이는 록펠러의 유산이다. 하나는 교육 분야에서, 다른 하나는 예술 분야에서 영원히 칭송받을 록펠러의 업적이다. 이 두 기관과 더불어 록펠러의 이름은 영원할 것이다.

5. 고흐와 피카소

최고 작가들의 작품을 볼 수 있다는 사실만으로는 모마라는 미술관의 특별함을 설명하기 부족하다. 모마는 그 작가들의 대표작을 소장한다. 세계 미술사에서 인상파 이후의 작가 중 최고 거장 2명을 꼽으라면 고흐와 피카소를 드는데 이의를 제기할 사람은 없을 것이다. 그리고 고흐(Vincent Van Gogh, 1853~1890)의 작품 중에서는 〈별이 빛나는 밤(The Starry Night)〉을, 피카소(Pablo Picasso, 1881~1973)의 작품 중에서는 〈아비

농의 아가씨들(The Young Ladies of Avignon)〉을 최고 걸작으로 선택하는 데도 시비 걸 사람은 없을 것이다.

모마는 두 그림을 모두 소장하고 있다. 두 그림은 모마의 5층 전시실에서 접할 수 있는 대표 소장품이다. 어쨌든 두 작품은 뉴욕현대미술관이 어떤 미술관인지를 단적으로 증명해주는 증거물이기도 하다. 두 그림은 미술사에 영원히 남을 현대미술의 최고 걸작인데 두 작품의 진가를 미리 알아보고 이들을 소장하게 된 모마의 앞선 안목에 놀라지 않을 수 없다. 혹은 역으로 이들이 모마로 왔기 때문에 그 진가가 충분히 인정되고 있는지도 모른다. 작품과 소장자가 서로 선순환의 상승작용을 한 것이다.

고흐나 피카소쯤 되면 작가 개인 미술관도 있기 마련이다. 네덜란드 암스테르담에 고흐 미술관이 있고, 프랑스 파리에 피카소 미술관이 있다. 그런데 고흐 미술관에는 고흐의 걸작이 엄청나게 많은 반면 피카소 미술관은 그렇지 않다. 그 이유를 찾아보면 두 화가가 생전에 각기 어떤 대우를 받았는지를 짐작해 볼 수 있다.

고흐는 생전에 작품이 거의 팔리지 않아 유족의 손에 그대로 남아 있었다. 생전에 팔린 작품은 오직 한 점뿐이었다. 그때 인기가 있어 모두 팔려 버렸다면 그 비싼 작품들을 한곳에 이렇게 많이 모으는 것은 거의 불가능한 일이다. 반면에 피카소 미술관에는 그의 대작들이 거의 보이지 않을 뿐만 아니라 작품 수도 그리 많지 않다. 피카소는 생존 시에 이미 최고의 인기를 누렸으며 그림은 없어서 못 팔 지경이었다. 미술관을 위해 별도로 빼돌려 놓지 않았다면 아무리 피카소 미술관이라고 해도 그 비싼 작품들을 다시 사서 미술관을 꾸밀 수는 없었을 것이다.

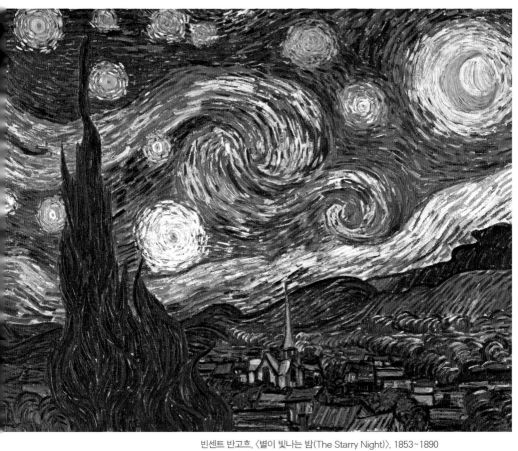

빈센트 반고흐, 〈별이 빛나는 밤(The Starry Night)〉, 1853~1890

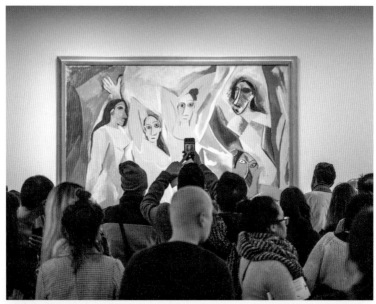

▲ 피카소의 〈아비뇽의 처녀들〉 앞에 몰려든 관람객
▼ 샤갈의 〈나와 마을(I and the Village)〉를 감상 중인 관람객

고흐는 미술계의 이단아로서 짧은 생을 불우하게 살다간 천재 화가였다. 37년의 인생을 권총 자살로 마감하면서 2,100여 점의 작품을 남겼다. 그중 860여 점은 유화이고, 나머지 1,300여 점은 수채화, 드로잉, 판화 등이다. 권총 자살이라고는 하나 권총은 발견되지 않았다. 따라서 자살이 아니라는 주장도 있다. 그런 천재 화가의 최고 걸작이 모마에서 수많은 미술 애호가를 맞이하고 있는 것이다.

고흐는 어렸을 때부터 그림을 좋아했으며 화가가 되기로 결심할 때까지 쭉 습작을 해 왔다. 화가의 길로 들어선 것은 20대 후반으로 아주 늦은 나이였다. 그러므로 남아 있는 그의 작품들은 불과 10여 년 사이에 그린 것들이다. 20대 후반에서 30대 후반까지의 10년 동안 세계 미술사의 판도를 바꾼 고흐의 명작들이 모두 쏟아져 나온 것이다.

고흐는 35살이 되던 1888년 태양 빛이 강렬한 프랑스 남부의 소도시 아를(Arles)로 가서 많은 작품을 그렸다. 내가 아를을 방문했을 때는 6월이었는데 과연 화창한 날씨에 태양 빛도 강렬했다. 눈부신 자연의 색깔이 화가들을 유혹하고도 남을 만했다. 아를의 역 가까운 곳에 고흐가 살았던 노란 집의 흔적이 있어, 관광객들의 발걸음을 멈추게 한다. 〈별이 빛나는 밤〉은 고흐가 1889년 아를에서 그린 작품이다.

고흐는 아를에 있을 때 한동안 생레미(Saint Rémy) 정신병원에 입원했었다. 그는 영혼이 괴로웠던 사람이었다. 〈별이 빛나는 밤〉은 이 병원의 병실 창문으로 바라본 밤하늘을 그린 작품이다. 낮에 그렸지만, 밤에 본 기억을 기초로 그렸다.

그림의 한 가운데 자리 잡은 마을은 별이 소용돌이치는 밤하늘 아래

고요하게 잠들어 있는 생레미 마을이다. 왼쪽 앞의 불꽃같이 피어오르는 편백나무는 하늘과 땅을 연결하고 있다. 편백나무는 주로 무덤에 심는 나무이다. 그러나 고흐에게 죽음은 불길한 것이 아니었다. 별은 꿈과 같은 것이고 죽음은 별에 다다르는 것이라고 고흐는 말했다. 교회의 첨탑은 고흐의 고향 네덜란드를 연상시킨다. 고흐는 이 그림을 통해 나중에 유행하는 표현주의(Expressionism)의 문을 두드렸다고 본다.

1889년 9월 고흐는 파리로 보내는 그림 화물을 꾸리다가 수송비 문제로 세 점의 그림을 빼놓았는데 그중에 이 그림이 들어있었다고 한다. 이 그림들은 나중에 따로 파리로 보내졌다. 동생 테오(Theo)가 잘 받았다는 답장을 보내지 않자 고흐는 테오에게 재차 확인하기도 했다고 한다. 그만큼 고흐 스스로도 이 그림을 중시했다. 이 그림은 미국의 유명한 그림수집가이면서 뉴욕현대미술관의 설립자 세 여인 중 한 사람인 릴리 블리스의 손에 들어갔다가 1941년 뉴욕현대미술관에 기증되어 오늘에 이르고 있다.

세계 미술사의 한 획을 장식하는 피카소의 작품 〈아비뇽의 아가씨들〉도 모마가 최고의 보물로 치는 소장품이다. 이 그림은 피카소가 1907년에 그린 작품으로 스페인 바르셀로나의 아비뇽 매춘거리에 있는 매춘부 5명의 누드를 그린 작품이다. 다섯 여자 모두 전통방식과는 전혀 다른 방식으로 그려졌기 때문에 얼핏 보아서는 사람인지, 여자인지, 누드인지조차 확인하기 어렵다.

두 여자는 아프리카 가면을 쓴 것 같은 얼굴이고, 세 여자는 스페인의 이베리아 여자 얼굴이다. 이들 모두 다소 야만인 같은 모습으로 그려

졌다. 전통적인 유럽 회화로부터 탈피한 새로운 시도임이 틀림없다. 이 그림은 피카소가 처음으로 새로운 회화기법을 시도한 작품으로 입체파 (Cubism)의 시작으로 간주된다. 전에 없었던 기법이었던 만큼 피카소의 친구들조차 많은 비난을 쏟아부었다고 한다.

1907년 여름, 피카소는 수많은 스케치와 습작을 거친 후 이 그림을 그렸다. 피카소 자신은 스페인 미술과 이베리아 조각으로부터 영향을 받았다고 말했다. 그러나 비평가들은 아프리카 원주민의 가면과 오세아니아의 예술이 영향을 미쳤다고 보았다. 피카소는 이를 인정하지 않았지만, 이 그림을 그리기 직전인 1907년 봄 그는 아프리카와 오세아니아인의 자료들이 전시된 박물관을 직접 방문했다고 한다.

비평가들은 경쟁자였던 마티스 그림에 대한 반작용으로 이 그림을 그렸다고도 말한다. 그리고 세잔, 고갱, 엘 그레코의 영향을 많이 받은 작품이라고 주장했다. 이 그림은 완성된 지 9년 후인 1916년 처음으로 전시되었는데 매우 비도덕적인 그림이라고 비난받았다. 어디에서나 앞서가면 비난의 대상이 되는 모양이다. 피카소는 이 그림에 '아비뇽의 매춘'이라는 제목을 붙였다. 그런데 이 작품을 처음 공개한 비평가 앙드레 살몽 (André Salmon)이 제목을 〈아비뇽의 아가씨들〉로 바꾸어 버렸다. 피카소의 제목이 대중들에게 충격을 주지 않을까 염려했기 때문이다. 그러나 피카소는 살몽이 붙인 제목을 좋아하지 않았다.

1916년의 첫 전시 후 〈아비뇽의 아가씨들〉은 1924년까지 피카소가 보관하고 있었다. 그러다가 2만 5,000프랑에 유명 디자이너인 자크 두세 (Jacques Doucet, 1853~1929)에게 판매했다. 두세는 이 그림을 산 몇 달 후

값을 10배 이상 올려서 재판매하려 했다. 당시 피카소는 이미 최고의 화가로 등극했기 때문에 그렇게 높은 가격이 형성될 수 있었다. 그런데도 피카소가 두세에게 아주 싼 가격으로 판매한 이유는 두세가 이 그림을 루브르 박물관에 기증한다는 유언을 남기겠다고 약속했기 때문이다. 두세는 1929년에 죽었지만, 그는 이 그림을 루브르에 기증하라는 유언을 남기지 않았다.

이 그림을 포함한 두세의 소장품들은 화상을 통해 매각되었다. 1937년 11월 뉴욕에서 개최된 피카소의 한 전시회에 이 그림이 전시되었으며, 뉴욕현대미술관이 2만 4,000달러에 구매했다. 이 작품은 고흐의 〈별이 빛나는 밤〉보다 4년 먼저 모마에 들어온다. 미술관은 이 그림을 구매하기 위해 소장하고 있던 드가의 작품까지 팔아 자금을 일부 충당했다고 한다. 뉴욕현대미술관은 시카고 미술관과 함께 1939년에 '피카소-40년의 그림 인생'이라는 전시회를 개최하면서 〈아비뇽의 아가씨들〉과 함께 그의 또 하나 걸작인 〈게르니카(Guernica)〉를 선보였다. 뉴욕현대미술관의 안목과 위력을 엿볼 수 있는 대목이다.

6. 몬드리안과 샤갈

모마는 한평생 이방인으로 살았던 현대미술의 두 거장 몬드리안(Piet Mondrian, 1872~1944)과 샤갈(Marc Chagall, 1887~1985)의 최고 걸작도 소장하고 있다. 몬드리안의 〈브로드웨이 부기우기(Broadway Boogie-

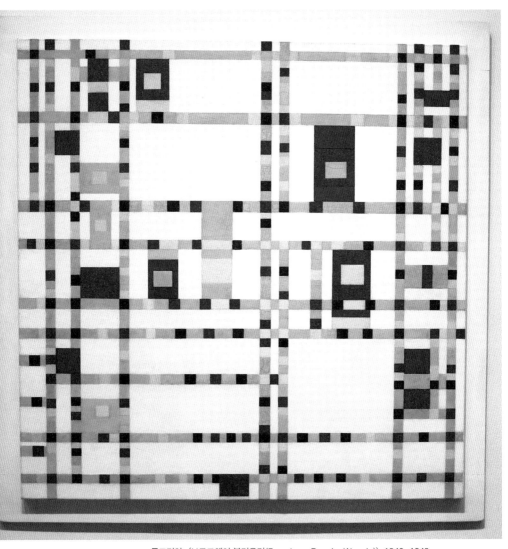

몬드리안, 〈브로드웨이 부기우기(Broadway Boogie-Woogie)〉, 1942~1943

woogie)〉와 샤갈의 〈나와 고향마을(I and the Village)〉이다. 몬드리안은 네덜란드 출신 화가로 뉴욕의 이방인이었고 뉴욕에서 최고의 걸작을 만들었다. 샤갈은 러시아 출신으로 파리의 이방인이었고 파리에서 최고의 걸작을 만들었다. 뉴욕현대미술관은 이 두 걸작을 확보하여 이들에게 영원한 안식처를 제공하고 있다.

몬드리안은 개인적으로 내가 가장 좋아하는 작가이고, 〈브로드웨이 부기우기〉는 그의 작품 중 내가 가장 좋아하는 작품이다. 뉴욕현대미술관에서 내가 이 작품 앞에 직접 설 수 있다는 것은 나에게 커다란 감동이 아닐 수 없었다. 〈브로드웨이 부기우기〉는 기하추상화(abstract geometric painting)의 대표작이다.

몬드리안의 아버지는 초등학교 교장이면서 미술 교사였다. 따라서 몬드리안은 아주 어렸을 때부터 그림을 접할 수 있었다. 20살 때는 암스테르담의 미술학교에 입학해 정식으로 그림 수업을 받았다. 몬드리안은 미술 교사 자격증도 취득해 초등학교 미술선생이 되었다. 그는 미술선생을 하면서도 계속 그림을 그렸다. 이 시기에는 자연주의 또는 인상주의 성향의 작가로서 풍경화를 많이 그렸다.

몬드리안은 39살 때(1911) 네덜란드를 떠나 파리에 정착했다. 그는 파리의 미술 세계에 젖어 들려는 노력으로 이름을 바꾸기까지 했다 (Mondriaan에서 Mondrian으로). 그러나 그가 고향을 잠시 방문한 사이에 1차 세계대전이 발발해 1914년부터는 네덜란드 고향에 머물러 있을 수밖에 없었다. 1918년 전쟁이 끝나자 다음 해에 다시 파리로 돌아와서 나치가 득세하는 1938년까지 미술 활동에 전념했다. 그러나 1938년 파시즘이

부자와 미술관_ 미국 동부

광기를 부리자 파리를 떠나 런던으로 갔다. 고국 네덜란드가 나치에 점령당하고 1940년 파리까지 함락되자 그는 런던을 떠나 뉴욕 맨해튼으로 갔다. 거기서 그는 1944년 사망할 때까지 마지막 예술혼을 불살랐다. 영원한 이방인 몬드리안은 모마에서 최종 안식처를 찾았다.

〈브로드웨이 부기우기〉(1942~43)는 맨해튼에서 만들어진 작품이다. 이 그림은 기하추상미술에 크게 영향을 미친 작품이다. 1913년 그가 새로운 화풍으로 옮겨간 후 완성한 최대 걸작이며, 진화라는 변화를 넘어서서 혁명적인 변화 또는 그 이상의 변화를 보여주는 작품이다.

〈브로드웨이 부기우기〉는 그 이전 작품에 비해 사각형 토막들의 크기가 작아지면서 화려해졌다. 몬드리안은 추상화에 몰두했으며 이 그림도 추상화라고 말하고 있지만, 사실은 바둑판 같은 맨해튼의 거리에서 영감을 얻은 추상화 같은 구상화라고 볼 수도 있다. 그리고 몬드리안은 부기우기 리듬에 맞추어 춤추는 것을 아주 좋아했다고 한다. 부기우기는 몬드리안이 뉴욕에 도착한 첫날 밤에 알게 된 음악이다.

마크 샤갈(Marc Chagall, 1887~1985)의 〈나와 고향마을(I and the Village)〉이라는 작품도 뉴욕현대미술관이 아끼고 자랑하는 그림이다. 샤갈은 1887년 당시는 러시아 제국이었던 벨라루스(Belarus)의 작은 시골마을에서 유대인의 후손으로 태어났다. 마을 인구의 태반이 유대인이었다고 한다. 아버지는 눈이 오나 비가 오나 매일 아침 6시에 일어나 유대교회당에 나가 기도했다. 따라서 샤갈은 유대인으로서의 정체성에서 벗어날 수 없는 긴 한평생을 살았다.

그 당시는 러시아에서도 유대인은 차별을 받았다. 유대인은 학교 가

는 데도 제약이 있었고, 이사하는데도 제약이 있었다. 샤갈의 어머니는 유대인을 거절하는 학교에 뇌물까지 써 가면서 샤갈을 입학시켰다고 한다. 이러한 차별을 어렸을 때부터 겪어 왔을 뿐만 아니라 나치의 유대인 학살을 직접 지켜본 샤갈이었기 때문에 유대인으로서의 애환이 그의 작품세계에 진하게 반영되지 않을 수 없었다.

샤갈은 19살(1906)이 되었을 때 당시 러시아의 수도였던 상트페테르부르크(St. Petersburg)로 가서 유명한 미술학교에 입학했다. 국제여권이 없으면 유대인은 이 도시에 들어갈 수 없었기 때문에 샤갈은 친구 여권을 빌려서 몰래 들어갔다고 한다.

23살(1910) 때는 당시 세계 미술의 중심지였던 파리로 갔다. 이때부터 그는 영원한 이방인이었다. 그에게 파리는 새로운 세계였고, 파리 화가들에게는 러시아인 화가 샤갈이 또한 새롭게 보였다. 샤갈은 1914년까지 파리에 머물렀는데 〈나와 고향마을〉은 1911년에 그린 작품이다. 이 그림에는 샤갈의 고향마을과 농부들의 모습이 매우 독특한 기법으로 특이하게 표현되어 있다. 다른 작가의 그림에서는 찾아볼 수 없는 샤갈의 특색이 그대로 드러나 있다. 그림의 정면에는 사람의 얼굴과 젖소의 얼굴을 서로 마주 보게 크게 그려 넣었다. 그리고 젖소 속에서는 농부가 젖을 짜고 있다. 집과 농부를 거꾸로 그려 넣기도 했다. 그림에서는 샤갈의 고향에 대한 향수가 매우 진하게 묻어나고 있다.

샤갈은 그림뿐만 아니라 스테인드글라스(stained glass), 세라믹(ceramic) 등에서도 많은 작품을 남겼다. 프랑스 니스에는 샤갈미술관이 있다. 내가 방문했을 때 거기에는 뜻밖에도 그의 대작들이 많이 걸려 있

부자와 미술관_미국 동부

었다. 그는 100살 가까이 장수했으며, 남부 프랑스 지중해 연안의 아름다운 중세마을 생폴 드 방스의 공동묘지에 잠들어 있다. 생폴 드 방스를 방문했을 때 우연히 지나치게 된 공동묘지에서 샤갈의 무덤을 발견했는데 대가의 무덤도 찾는 사람이 없으니 그저 쓸쓸하게만 보였다.

7. 미국 현대미술의 산실

뉴욕현대미술관에서 작품을 소장하는 것은 물론, 전시만 되어도 그 작가는 당장 유명 작가 반열에 올라선다. 이처럼 뉴욕현대미술관은 유명 작가의 등용문이기도 하다. 미국의 많은 현대 작가들이 이 등용문을 거쳐 유명 작가가 되었다. 그런 만큼 뉴욕현대미술관은 미국 작가와 미국 미술을 세계 최고로 만드는 작전세력이기도 하다. 이러한 뉴욕현대미술관의 힘을 통해 미국의 현대미술이 탄생했고 미국의 현대미술이 이제 세계의 현대미술을 주도하고 있다.

미국 현대미술은 뉴욕학파(New York School)라고 불리는 추상표현주의(Abstract Expressionism)에서 그 시작을 찾을 수 있다. 2차 대전 시기 뉴욕을 중심으로 나타난 새로운 미술운동을 평론가들은 추상표현주의라고 명명한다. 추상표현주의는 세계 미술의 중심을 유럽에서 미국으로 옮겨 놓은 미술사의 새로운 사조이다. 뉴욕현대미술관이 미국의 추상표현주의를 선도하고, 수많은 추상표현주의 작품을 소장하고 있다는 것은 언급할 필요조차 없는 일이다.

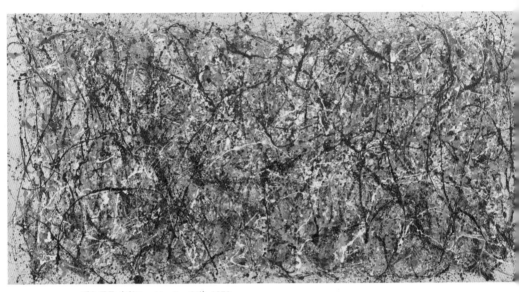

잭슨 폴록, 〈원(One, Number 31)〉, 1950

　　미국 현대미술의 1세대 대표작가 잭슨 폴록(Jackson Pollock, 1912~1956)과 2세대이면서 미국의 팝아트를 연 재스퍼 존스(Jasper Johns, 1930~)는 뉴욕현대미술관의 대표적 미국 현대 작가이다. 잭슨 폴록은 소위 말하는 액션 페인팅(Action Painting) 또는 드립 페인팅(Drip Painting)의 창시자로서 추상표현주의 운동의 선구자이다. 그는 마룻바닥에 캔버스를 펼쳐놓고 그 위에 페인트를 뿌리면서 일종의 이벤트성 기법으로 그림을 그리는 화가이다. 이런 기법을 액션 페인팅 또는 드립 페인팅이라고 부른다.

　　잭슨 폴록은 1947~1950년 기간에 이런 기법을 최고조로 활용하면서

최고의 명성을 얻었는데 그 이후에는 갑자기 이 기법을 중단하였다. 절정은 영원히 유지되는 것이 아니니 절정에 있을 때 또 다른 것을 찾아 나서지 않으면 안 되는 게 예술가의 운명인지도 모른다. 그 이후부터 그는 새로운 기법을 시도했다.

뉴욕현대미술관에 전시되어 있는 〈원(One, Number 31)〉은 드립 페인팅 기법으로 그린 최고 걸작으로 꼽히는 작품이다. 1950년에 완성된 이 그림은 269.5×530.8센티미터나 되는 대형 작품이다. 드립 페인팅을 입증하는 작품이고, 그의 작품 중 가장 큰 작품 중 하나이다. 이 그림에는 하나의 초점이 있는 것도 아니고 어떤 반복적인 유형이 있는 것도 아니다. 말하자면 사전에 설계된 그림이 아니다. 화면을 꽉 메우는 기본적인 질서감만 있을 뿐이다. 관람객은 이 작품에서 도시의 무질서를 느끼기도 하고, 자연의 원초적 리듬을 찾기도 한다.

폴록은 관객들이 자기 그림에서 어떤 의미를 찾아내려는 것을 원하지 않았다. 그래서 그는 작품에 제목을 붙이지 않고 대신 숫자를 붙였다. 숫자에는 어떤 구체적 의미가 들어있지 않기 때문이다. 그는 보이는 대로 그림 그 자체만 봐주기를 원했다.

폴록은 와이오밍주 출신이다. 애리조나와 캘리포니아에서 자랐으며, 뉴욕에서 활동했다. 폴록은 1945년 유명 여류화가 리 크래스너(Lee Krasner)와 결혼했는데, 그녀는 폴록의 인생과 예술 세계에 많은 영향을 미친 것으로 알려져 있다. 폴록은 알코올 중독으로 고생했는데, 아쉽게도 44세라는 젊은 나이에 음주운전 사고로 사망했다. 사망일은 1956년 8월 11일로, 그는 이상하게도 1956년에는 그림을 한 점도 그리지 않았다. 술

을 마신 채 혼자 운전하다가 뉴욕의 집에서 1마일도 안 되는 지점에서 인도로 돌진해 사망했다. 이때 행인 한 명도 같이 사망했다고 한다.

그가 죽은 직후 뉴욕현대미술관은 그의 회고전을 열었다. 그리고 1967년에는 대규모 종합회고전을 개최했다. 잭슨 폴록은 뉴욕현대미술관으로부터 최고의 예우를 받은 것이다. 그의 그림은 지금 엄청나게 높은 가격에 거래되고 있다. 2006년에는 무려 1억 4,000만 달러에 거래된 그림까지 나왔다.

뉴욕현대미술관에 전시된 재스퍼 존스(Jasper Johns, 1930~)의 〈깃발(Flag)〉은 존스의 작품 중 가장 잘 알려진 작품이다. 재스퍼 존스는 조지아주에서 태어나 사우스캐롤라이나(South Carolina)주에서 자랐다. 사우스캐롤라이나대학에 다니다가 뉴욕으로 옮겨가서 파슨스 디자인학교(Parsons School of Design)를 졸업했다. 한국의 6·25전쟁 기간이었던 1952~1953년에는 일본의 센다이에서 군인으로 근무하기도 했다. 1954년 다시 뉴욕으로 돌아와서는 추상표현주의 화가 로버트 라우센버그(Robert Rauschenberg)를 만나는데 그와는 오랫동안 작가로서 우정을 나누면서 서로를 돕는 사이가 된다.

〈깃발〉은 1954년 작품이다. 미국 국기가 작품의 소재가 된다는 것 자체도 특이한 일이지만, 이 그림이 존스의 대표작이면서 유명한 작품이라는 것은 우리들 비전문가에게는 이해가 안 가는 일이다. 어쨌든 이 작품은 이제 세계 명작의 대열에 확고하게 자리 잡았다. 그는 꿈에서 미국 국기를 본 후 이 그림을 그렸다고 한다.

존스는 국기, 과녁, 숫자, 문자 등 이미 잘 알려진 상징물이나 기호 같

은 것들을 그리는 작가이다. 그는 이런 것을 그리는 이유가 따로 디자인할 필요가 없기 때문이라고 간단히 이야기하곤 한다. 평범하고 단순한 것들을 다르게 그려서 유명한 작품으로 만들어내는 것이 그의 탁월한 능력이다.

국기도 캔버스에 그린 것이 아니고 신문지 위에 그렸다. 가까이 가서 보면 그림의 바탕이 신문지라는 것을 금방 알아차릴 수 있다. 패널 위에 신문지를 붙이고 그 위에 국기를 그렸다. 오일을 쓰는 대신 스스로 개발한 여러 가지 물질을 이용하는 등 기법도 색다르다. 평범한 것을 특별하게 만들어 유명한 작품으로 승화시키는 기술을 가지고 있다고나 할까.

1980년 이후에는 1년에 4~5점 정도의 그림만 그렸다. 어떤 해에는 한 점도 그리지 않았다. 따라서 그의 작품은 많지 않다. 큰 그림은 매우 적기 때문에 수집가들이 선호하는 작품이 되었다. 수가 적기 때문에 재스퍼 존스의 작품은 수집하기가 매우 어렵다. 2006년에는 한 작품이 무려 8,000만 달러에 거래되었는데 이것은 생존 작가의 작품 중 가장 비싼 금액이었다. 미국의 한 미술잡지에 의하면 재스퍼 존스는 세계에서 30번째로 비싼 작가이다. 옥션에서 거래된 1,000점의 가장 비싼 작품에 존스의 작품이 7개나 들어있다고 한다.

디아비컨 미술관
Dia:Beacon, Riggio Galleries

1. 공장건물이 미술관으로

미국 사람 중 나비스코(Nabisco)에서 나온 과자를 먹어보지 않은 이는 거의 없을 것이다. 나비스코는 우리도 잘 알고 있는 오레오 쿠키, 리츠 크래커 등을 만드는 세계적인 과자 회사이다. 시카고에 있는 나비스코 공장은 연간 15만 톤의 과자를 생산한다.

1898년 설립된 나비스코는 1929년 뉴욕주 비컨(Beacon)에 포장지와 포장 상자를 생산하는 큰 공장을 지었다. 세월이 흘러 이 포장지 공장은 문을 닫았고, 뉴욕의 한 예술재단에 매각되었다. 그리고 2003년, 디아비컨 미술관(Dia:Beacon, Riggio Galleries)이라는 이름으로 새로운 모습을 세상에 드러냈다.

비컨은 뉴욕시에서 북쪽으로 100킬로미터 떨어진 오래된 소도시다. 상주인구가 1만 5,000명 정도, 유동인구까지 합치면 2만 5,000명 규모라니 인구가 희소한 미국 지방 마을치고는 제법 큰 도시다. 미국 독립(1776

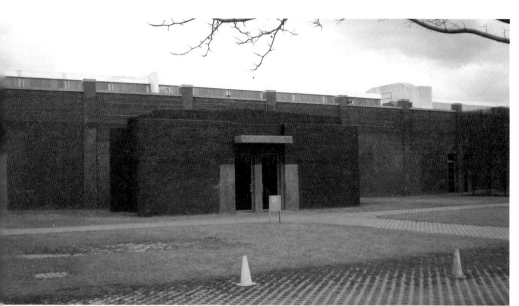

▲ 디아비컨 미술관 전경 ▼ 디아비컨 미술관 측면 모습

년) 전인 1709년부터 마을이 형성되기 시작했으니, 미국에서는 매우 오래된 도시이다.

비컨은 허드슨 강변의 높은 언덕 위에 자리 잡고 있어 아름다운 강변 경치가 한눈에 들어온다. 맨해튼에서 기차를 타고 1시간가량 허드슨 강변의 아름다운 풍광을 즐기면 비컨역에 도착한다. 비컨역에서 5분 정도 걸으면 마을 언덕배기에 공장 같기도, 화물창고 같기도 한 커다란 건물이 나타난다. 디아비컨 미술관이다. 문을 연 지 20년이 좀 지난 새 미술관이지만 외양은 낡은 공장건물 그대로다. 내부도 공장이었음을 짐작할 수 있을 정도로 창고 분위기를 그대로 풍긴다.

미술관은 허드슨 강변의 울창한 숲에 에워싸여 있다. 나는 이 미술관을 10월 초에 방문했는데, 단풍이 들락 말락 한 초가을의 숲이 허드슨강과 어우러져 한 폭의 풍경화를 만들고 있었다. 멀리서는 길게 화물칸을 줄지어 매단 기차가 강변을 따라 강물 흐르듯 흘러가고 있었다. 디아비컨은 디아예술재단(Dia Art Foundation, 이하 디아 재단)이 세운 미술관으로 1960년대 이후 작품들을 소장한 초현대미술관이다. 말하자면 최첨단의 현대미술품을 수집, 전시, 후원하는 곳인데, 공장이었던 만큼 전시공간이 매우 넓어 실험적인 대형 작품도 여유롭게 전시할 수 있다. 7,000여 평에 달하는 실내 전시공간은 벽에 가로막히지 않고 탁 트여 있다.

각 전시실은 전시작품에 맞게 특별 제작됐다. 워낙 큰 작품을 전시하기 때문에 전시실을 맞춤형으로 짜지 않을 수 없는 것이다. 전시작품이 바뀌면 개조공사를 다시 해야 한다. 따라서 디아 비컨은 엄선한 작가의 작품을 장기 전시하고 있다.

2. 반스앤노블 회장의 거액 기부

미술관의 정식 명칭은 'Dia:Beacon, Riggio Galleries'다. 디아는 디아 재단에서 따온 것으로 그리스어로 '관계'(through 또는 between)라는 뜻이다. 비컨은 지명이고 리지오는 레너드 리지오(Leonard Riggio, 1941~)라는 자선사업가의 이름에서 따왔다. 미술관을 세우는 데 총 5,000만 달러가 소요됐는데, 그 중 리지오가 3,500만 달러를 기부했다고 하니 그의 이름을 붙일 만도 하다.

리지오는 세계 최대 서점 반스앤노블(Barnes & Noble)의 회장이다. 이 서점은 1931년에 처음 설립됐지만 1971년 리지오가 인수하면서 급성장했다. 반스앤노블은 전 세계 600여 개 점포를 운영하는 다국적 서점이다. 백만장자 리지오는 자선사업가로도 명성이 자자하다. 디아 비컨 미술관에 대한 기부는 그의 수많은 기부 중 하나일 뿐이다.

디아 재단은 재벌가 상속녀 필리파 드 메닐(Philippa de Menil)과 그녀의 남편인 하이너 프리드리히(Heiner Friedrich)가 만들었다. 프리드리히는 미술품 딜러이면서 수집가이다. 이 재단은 디아 비컨 이전에 맨해튼 첼시 지역에 디아예술센터(Dia Center for the Arts)라는 미술관을 세워 1987년부터 작품을 전시하기 시작했다. 이 미술관은 훗날 디아첼시(Dia:Chelsea)로 불렸는데, 선정 작가의 작품들을 적어도 1년 이상 전시하는 방식으로 운영했다.

디아첼시가 2004년 문을 닫을 즈음에는 연간 6만여 명이 관람하러 올 정도로 인기가 많았다. 디아 재단은 2007년 디아첼시 건물을 3900만

달러에 매각하고 디아비컨 운영에 역량을 집중하고 있다. 그러니까 디아 재단이 운영하던 맨해튼 미술관이 시골 비컨으로 옮겨간 셈이다.

재단 설립자 필리파 드 메닐은 유전개발사업으로 거부가 된 콘래드 슐럼버거(Conrad Schlumberger, 1878~1936)의 외손녀다. 그가 동생 마르셀과 함께 1926년 세운 슐럼버거주식회사(Schlumberger Limited)는 세계 최대 유전개발회사로 성장, 140여 개국에서 11만여 명을 고용한 대규모 다국적기업이 됐다. 필리파의 어머니 도미니크 드메닐((Dominique de Menil, 1908~1997)은 이런 재벌의 딸이었던 만큼 예술계의 알려진 큰손이었다. 예술 후원자이자 수집가로 명성을 날렸다.

3. 작가를 '찾고 만드는' 미술관

여타 미국 미술관처럼 디아비컨 미술관도 재벌의 돈이 없다면 세계적 미술관이 만들어지기 어렵다는 가설을 입증하는 셈이어서 서민에겐 다소 씁쓸하게 들린다. 그러나 디아비컨 미술관은 불과 10여 년 만에 세계적인 지명도를 확보했다는 점에서 주목할 만하다. 물론 '돈의 힘'이 없었다면 불가한 일이겠지만, 디아비컨만의 독특한 경영전략도 간과할 수 없다.

디아 재단은 후원할 작가 그룹을 먼저 선정하고, 이들 작품을 집중적으로 구매한다. 이 재단이 선정한 작가 중에는 오늘날 미국을 대표하는 현대 작가가 다수 포함돼 있다. 실제 미국 화단에선 디아 재단이 후원하는 작가라는 사실 자체가 성공을 의미하는 것으로 통한다. 디아 재단의

후원을 받는다는 사실이 알려지면 미술품 수집가들이 해당 작가를 가만 둘 리 없기 때문이다.

디아 재단이 선정한 작가가 100년 후에도 최고의 작가로 인정받을지, 아니면 신기루처럼 사람들의 기억 속에서 사라져버릴지는 아무도 모른다. 하지만 요즘 작가 중에서도 고흐나 밀레처럼 미술사에 영원히 남을 작가가 있으리라는 것은 틀림없는 사실이다. 디아비컨은 그런 작가를 '찾고 만드는' 미술관이다. 즉, 현대 작가의 인큐베이터라 할 수 있는데, 그간의 '성적'도 좋아서 지금 미국 화단에서 높은 평가를 받고 있는 현대 작가 중 디아 재단의 손길이 미치지 않은 작가는 별로 없을 정도다.

그 증거 중 하나는 1979년 디아 재단이 앤디 워홀의 기념비적인 작품 〈그림자(Shadows)〉를 일괄 구매한 일이다. 모두 102점의 시리즈로 구성된 이 작품은 아마도 디아 재단 소장품 중 최고의 걸작일 것이다. 앤디 워홀 생전에 이 그림을 구매함으로써 디아 재단은 뛰어난 안목을 입증했다. 이 시리즈는 개별 작품 하나하나가 매우 크기 때문에 102점을 한자리에 전시할 수 있는 미술관은 그리 많지 않다. 나는 2011년 가을 워싱턴 D.C.의 허시혼 미술관(Hirshhorn Museum and Sculpture Garden)에서 이 시리즈가 모두 전시된 것을 관람하는 행운을 누렸다. 허시혼 미술관은 원통형으로 지어진 대규모 미술관인데, 원통형 벽을 한 바퀴 빙 돌아가며 이 시리즈를 전시했다.

4. 대형 작품 위한 '맞춤형' 전시실

디아 재단은 1997년 디아비컨에 전시할 첫 작품을 구입했다. 리처드 세라(Richard Serra. 1939~)의 조각 작품이었다. 이를 구입하기 위해 리지오 회장과 그의 가족은 200만 달러를 내놓았다. 세라는 두꺼운 철판을 조각 소재로 활용해 조각 예술의 신기원을 연 주인공이다. 디아비컨은 세라의 진수를 맛볼 수 있는 미술관 중 하나다.

미술관을 돌아다니다 보면 깜짝 놀랄 일이 한두 가지가 아니다. 먼저 조각 작품이 너무 커서 놀라고, 그다음엔 왜 조각 작품을 이런 식으로 만드는지 궁금해서 놀란다. 그중 하나가 세라의 작품이다. 유조선 건조에 사용하는 두꺼운 철판을 둥그렇게 말아 세워놓은 대규모 타원형 작품인 〈이중 회전력 타원(Double Torqued Ellipse)〉를 만나면 기겁할 수밖에 없다. 유조선 철판을 종이 말 듯 말았다는 것뿐만 아니라, 그 엄청난 크기에도 압도당한다.

이 작품은 너무 커서 가까이에서는 작품 전체를 감상할 수 없다. 또 실내라서 아주 멀리 떨어져 관람할 수도 없기 때문에 적당한 거리에서 목이 아플 정도로 고개를 뒤로 젖혀 올려다봐야 한다. 철판을 여러 겹으로 둥그렇게 말아 세워놓아 빙빙 돌면서 작품 안으로 들어가 볼 수도 있다. 철판은 빨갛게 녹이 슬어 말라버린 핏빛과도 같다. 왜 이런 식으로 작품을 만들었을까, 이것을 예술 작품이라 할 수 있을까 싶다.

이 작품을 감상하면서 문득 떠오른 생각이 있다. 미국 말고 과연 어떤 나라에서 이런 작품 활동이 가능할까 하는 점이다. 두꺼운 철판으로 대형

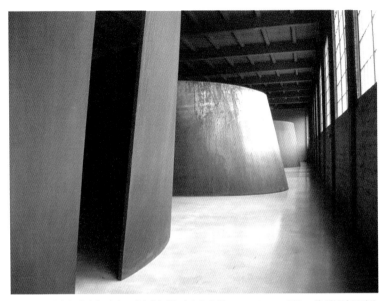

디아비컨의 전시장. 리처드 세라의 〈이중 회전력 타원(Double Torqued Ellipse)〉 일부가 보인다.

작품을 만들려면 엄청난 비용이 들 것이다. 이런 작품 활동을 재정적으로 지원할 수 있는 나라, 또한 이런 작품의 시장이 성립될 수 있는 나라가 몇 개나 될까. 예술 트렌드가 이런 식이라면, 세계 예술계도 결국 자본의 나라 미국이 지배할 수밖에 없다는 생각이 들었다. 이미 그렇게 돼가는 게 현실이기도 하다.

세라는 미국의 미니멀리스트 조각가다. 샌프란시스코에서 스페인계 아버지와 러시아계 어머니 사이에서 태어났다. 대학 졸업 후 한때 제철소에서 일했는데, 그 경험이 그를 철판 조각가로 이끌었는지도 모른다. 그의 아버지도 샌프란시스코 조선소에서 철관공으로 일했다고 한다. 세라

는 1961년부터 1964년까지 예일대 예술건축대학에서 수학한 뒤 이탈리아와 프랑스에서 공부를 계속했다. 이후 뉴욕으로 건너가 예술 활동을 이어갔다.

2008년 뉴욕 소더비 경매에선 그의 1983년 작품 한 점이 165만 달러에 팔린 바 있다. 세라의 작품은 주로 야외에 설치돼 있다. 디아비컨과 같은 곳이 아니라면 실내 전시는 불가능할 것이다.

디아비컨에만 설치할 수 있는 또 하나의 대형 철 구조물 조각 작품은 마이클 하이저(Michael Heizer, 1944~)의 〈북, 동, 남, 서(North, East, South, West)〉라는 작품이다. 미술관 입구에서 맨 왼쪽 끝으로 가면 바닥이 아래로 푹 꺼진, 4개의 커다란 구덩이를 볼 수 있다. 이 구덩이는 대형 철 구조물로 만들어졌고 모양은 각기 다르다. 구덩이 속이 얼마나 깊은지, 여기에 빠진다면 자력으로는 빠져나올 수 없을 정도이다. 역시 왜 이런 것을 만드는지, 이것도 과연 예술 작품인지 의문스럽기만 하다.

이 작품은 별도로 관리된다. 위험하기 때문에 직원의 안내를 받아야 관람할 수 있다. 세라의 작품과 마찬가지로 하이저의 작품이 전시된 공간 역시 해당 작품만을 위해 특별히 제작된 맞춤형 전시실이다. 하이저는 캘리포니아 버클리에서 태어나 샌프란시스코에서 예술학교에 다녔다. 그의 아버지는 버클리대학의 유명한 고고학자였다고 한다. 1966년 뉴욕시를 여행하며 예술 세계에 뛰어든 하이저는 초기에는 작은 그림과 조각을 만드는 평범한 예술가였다. 그러다가 1960년대 후반 캘리포니아와 네바다 사막으로 옮겨가면서 그의 예술 세계는 완전히 달라졌다. 그는 미술관에선 도저히 전시할 수 없는 초대형 작품 제작에 몰두했다.

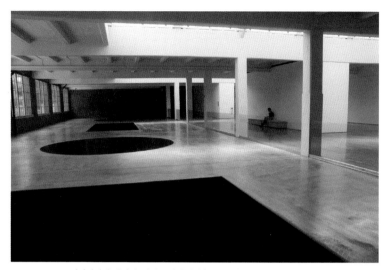
디아비컨의 전시장, 마이클 하이저의 〈북, 동, 남, 서(North, East, South, West)〉 부분

　하이저는 땅 표면이나 아래에 대형 설치작품을 만들기 때문에, 그의 작품은 '지구예술(earth art)' 또는 '땅의 예술(land art)'이라고 불린다. 사막을 파헤치고, 흙을 쌓고, 바위를 끌어모으는 등 토목공사를 방불케 하는 작품 활동을 하는 것이다. 그는 1972년부터 네바다주 링컨 카운티 사막에서 〈City〉라는 제목의 거대 작품을 만들고 있다. 이 작품은 지금도 제작 중이며 2022년부터 제한된 관람자에게만 공개되고 있다.

5. 미국 예술시장의 힘

미국에서는 아리송한 작품을 만드는 작가도 끊임없이 후원하는 사람들이 있다. 디아 재단도 그중 하나다. 이런 배경에서 인간의 창의성이 무한으로 발휘되는 것이 아닌가 싶다. 예술이란 반드시 당대에 평가받는 것이 아니다. 당대에는 미친 짓으로 비웃음을 사던 행위가 나중에 위대한 예술로 평가되곤 한다. 예술이란 그런 것이다.

미술관 입구에서 오른쪽으로 가다 보면 커다란 전시실이 나오는데, 거기엔 폐차장에나 있을 법한 구겨진 자동차 철판들이 여기저기 뒹굴고 있다. 존 체임벌린(John Chamberlain, 1927~2011)의 작품들이다. 그중 〈Luftschloss〉라는 작품은 구겨진 자동차, 그 자체다. 우리나라에서는 한때 서울 강남 테헤란로 포스코 본사 앞에 설치된 프랭크 스텔라의 고철 덩어리 작품이 논쟁거리가 된 적이 있다. '저런 흉물을 왜 강남 한복판에 설치했나'를 두고 많은 사람들이 흥분했다.

체임벌린의 작품은 그보다 더 심하다. 자동차를 알루미늄 포일 구기듯 구겨놓았다. 체임벌린은 이런 작품으로 세계 조각 계의 거물로 우뚝 섰고, 전 세계 유명 미술관들이 그의 작품을 소장하고 있다. 체임벌린이 작품 재료로 쓰려고 철판 덩어리를 산더미처럼 쌓아놓았는데, 환경미화원이 쓰레기인 줄 알고 치워버렸다는 유명한 일화가 있다.

인디애나주 술집 주인의 아들로 태어난 체임벌린은 시카고에서 자랐고, 제2차 세계대전 때는 3년간 미 해군에 복무했다. 제대 후에야 시카고 예술대학(Art Institute of Chicago)에 들어갔고, 이후 뉴욕에서 조각가로 활

존 체임벌린의 작품이 보이는 디아비컨 전시장.

동했다. 디아 재단은 1983년에 체임벌린의 전시회를 개최했을 정도로 그와 오랜 인연이 있다. 2011년에 한 경매에서 체임벌린의 작품이 470만 달러에 거래된 바 있다.

우리나라의 유명 화랑에서 어쩌다가 한 번씩 선반으로 착각할 만한 작품을 구경할 때가 있다. 어느 모로 보나 선반인데 예술 작품이라는 데서 놀라고, 가격에 또 한 번 놀란다. '선반' 값이 수억 원이나 되기 때문이다. 이는 도널드 저드(Donald Judd, 1928~1994)의 작품이다. 디아비컨에서도 저드의 선반을 많이 볼 수 있다. 그런데 이곳에는 상자와 같은 물건도 전시돼 있다. 〈무제(Untitled)〉라고 이름 붙여진 나무상자

같은 작품들이다. 잘 다듬어진 나무통들을 예술 작품이라고 하니, 그런가 보다 하며 감상할 수밖에 없다. 이게 세계적인 조각가의 작품이라는 데서 놀라지 않을 수 없다.

미주리주 출신인 저드는 제2차 세계대전 직후에 엔지니어로 군에 복무했고 컬럼비아대에서 철학과 미술사를 공부했다. 풍부한 인문학 지식에 필력도 뛰어나 1959년부터 1965년까지 미국 유명 잡지에 예술비평을 게재했고 대학 강의도 했다.

하지만 그는 어디까지나 예술가다. 그는 조각가로 대성했고, 미니멀리즘 예술의 선구자로 인정받고 있다. 디아 재단은 그의 예술 활동에 많은 지원을 했다. 2009년 뉴욕 크리스티 경매에서 그의 작품이 490만 달러에 거래되는 기록을 세웠다. 미국은 초현대미술 작품 시장도 매우 활성화돼 있고, 이런 작품이 우리 돈으로 50억 원 이상 가격에 거래된다. 현대 예술가들이 뉴욕으로 몰리는 이유를 짐작할 만하다.

스톰 킹 아트센터
Storm King Art Center

1. 광활한 조각 들판

미국 뉴욕주를 남북으로 길게 가르는 허드슨강은 하구에서 뉴욕시를 만나면서 대서양으로 흘러든다. 이 강과 어우러지는 산과 계곡은 아름답기로 유명해 예부터 많은 화가들이 몰려들어 작품 활동을 펼쳤다. 이들을 '허드슨강 파(Hudson River School)'라고 한다. 미국 미술사에 매우 중요한 업적을 남긴 화가들이다.

뉴욕시에서 이 강을 따라 북쪽으로 한 시간가량 올라가면 '마운틴빌(Mountainville)'이라는 아담한 시골 마을이 나온다. 한국 관광객이 즐겨 찾는 우드버리 커먼(Woodbury Common) 아웃렛과 웨스트포인트 육군사관학교 옆 동네다. 여기서부터 '스톰 킹 아트센터(Storm King Art Center)'라는 조그만 도로 표지판이 등장한다.

표지판을 따라 구불구불한 시골길을 따라가면 아름드리나무가 우거진 가로수길이 펼쳐진다. 그런데 이 길옆으로는 이상하게 생긴 철 구조

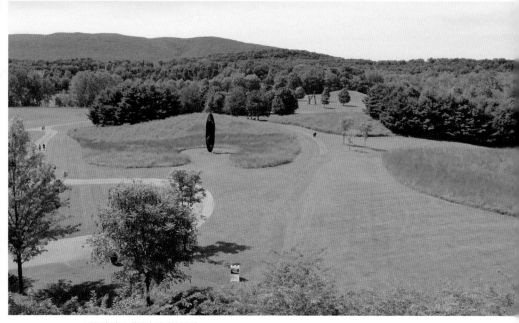
스톰 킹 아트 센터의 전시장 풍경

물이 하나둘 튀어나오기 시작한다. '어라, 이게 뭐지?' 하며 어리둥절하는 외지인의 눈앞에 곧 500에이커(약 60만 평)에 달하는 드넓은 초원이 펼쳐진다. 초원 여기저기에 야트막한 구릉도 솟아 있는데, 그 사이사이에 온갖 형상의 대형조각 작품들이 제각각의 자태를 한껏 뽐낸다. 이곳이 바로 세계에서 가장 유명한 조각 전문 미술관, '스톰 킹 아트센터'다. 미술관에 꼭 지붕이 있어야 하는 건 아니다. 스톰 킹은 미술관의 새로운 개념을 제시한 곳이다.

'스톰 킹'이란 이름은 인근 스톰 킹 산(Storm King Mountain)과 스톰 킹 주립공원(Storm King State Park)에서 따왔다고 한다. 마치 정원이나 공원을 연상시키는 야외 풍경이지만, 이곳은 엄연히 조각을 전시하기 위해

만들어진 미술관이다. 대자연 속의 조각 전시장이고, 조각 들판(sculpture landscape)이다.

이곳 조각품은 대부분이 건물 3~4층에서 10층 높이의 대형 작품이라서 실내 전시가 거의 불가능하다. 이런 엄청난 작품 사이즈는 미국 추상 표현주의 작품의 특징 중 하나다. 작품에 걸맞게 전시공간도 광활한 대자연이고, 작품들은 그 속에서 무한한 자유를 누린다. 완벽한 야외 조각 미술관이다.

미술관이 워낙 넓어서 트램을 타고 한 바퀴 돌고 나서야 전시장의 전체적인 구조도 파악할 수 있다. 트램을 타고 멀리서 작품의 전체적인 모습을 감상한 후, 걸어서 작품 가까이 다가가 다양한 각도에서 다시 보면 사뭇 다른 감동을 느낄 수 있다.

가장 높은 언덕 위에 자리한 본관 건물에서 트램 광장으로 내려가는 엘리베이터 테라스로 들어가 보자. 발아래 푸른 초원이 넓게 펼쳐지고, 집채만 한 대형 조각물들이 여기저기 우뚝우뚝 서 있는 광경에 절로 탄성이 터져 나온다. 도대체 누가 이런 엄청난 규모의 야외 미술관을 기획하고 실행에 옮긴 것일까. 그 방대한 구상과 추진력에 감탄하지 않을 수 없다.

2. 설립자는 쇠못 회사 사장

스톰 킹 아트센터의 설립을 주도한 사람은 랄프 오그던(Ralph E. Ogden)과 피터 스턴(Peter Stern)이다. 이들은 재벌은 아니고 알찬 중소기

스톰 킹 아트 센터 본관 건물

업을 운영한 지방 부호들이다. 스톰 킹은 작은 부자도 큰 미술관을 만들 수 있다는 증거이다. 면적으로는 아마도 세계에서 가장 큰 미술관일 것이다.

오그던은 마운틴빌에서 'Star Expansion Company'라는 쇠못 제조회사를 운영했다. 각종 나사못, 너트, 볼트 등을 생산하는 회사인데, 쇠못 회사 사장이 철제 조각품 전시장을 만들었다는 게 우연만은 아닌 것 같다. 스턴은 하버드대학을 졸업한 인텔리로 젊은 시절 국무장관을 꿈꾸며 워싱턴 D.C.에서 변호사로 일했다. 그러나 오그던의 사위가 된 인연으로 스

　　　　　　　　　　　　　　부자와 미술관_ 미국 동부

톰 킹을 만드는 일에 뛰어들게 된다. 실제 국무장관이 된 사람은 그의 대학 동기동창인 헨리 키신저였다.

1956년 오그던은 '돈은 충분히 벌었으니 이제부터는 돈 쓰는 일을 찾아야겠다'고 결심한다. 그는 사위 스턴을 불러들여 사업을 맡기고, 자신은 돈 쓰는 일에 본격적으로 나섰다. 그래서 시작한 일이 미술품 수집과 미술관 설립이었다. 하버드에서 역사와 문학을 공부한 스턴 역시 이 일이 즐겁지 않을 수 없었다.

스톰 킹 중앙의 높은 언덕에 서 있는 본관 건물은 고색창연한 아름다움을 뽐낸다. 마치 유럽의 고성 같은 느낌을 주는 이 건물은 실내 전시관이다. 여기에는 사이즈가 작은 작품과 바깥에 전시된 대형 작품의 미니어처 등이 전시돼 있다. 하지만 그보다는 창문을 통해 야외 전시장 풍경을 감상하는 것이 훨씬 더 운치가 있다. 1935년에 지어진 이 건물은 버몬트 해치(Vermont Hatch)라는 부호의 저택이었다. 오그던의 친구였던 그는 이 건물과 그 주변 부지를 오그던 재단(Ogden Foundation)에 기꺼이 팔았다. 이렇게 미술관으로 가는 길이 하나씩 갖춰졌다.

1960년 오그던은 허드슨강 계곡에서 그림을 그리는 화가들을 위해 이 건물로 조그마한 미술관을 만들었다. 오그던의 미술관 사업이 정식으로 출발한 것이다. 1967년 오그던은 추상표현주의 조각의 대가 데이비드 스미스(David Smith, 1906~1965)의 작품 13점을 구입해 건물 밖에 전시했다. 그래놓고 보니 미술관의 분위기가 완전히 달라졌다. 이를 시작으로 야외 전시장이 본격적으로 만들어지기 시작했다. 시골 마을의 작은 미술관이 오늘날 세계적으로 명성이 자자한 스톰 킹 아트센터가 된 것이다.

3. 제대로 먹혀든 '선택과 집중' 전략

미술관이 개장된 1960년대는 이런 조각 미술관이 설립될 수 있는 완벽한 타이밍이었다. 초대형 조각 작품들이 막 출현하기 시작했고, 가격도 비교적 낮았기 때문이다. 게다가 기존 미술관이나 수집가들에겐 이런 대형 작품을 전시할 공간도 없고, 전시하려는 의욕도 없었다. 이런 시기에 오그던과 스턴은 적절한 위치에 적절한 규모의 땅을 마련해 적은 돈으로도 훌륭한 작품들을 확보할 수 있었으니, 스톰 킹 아트센터가 탄생할 최적의 조건이 아닐 수 없었다.

그러나 설립자들이 처음부터 이런 대규모 전시장을 계획했던 것은 아니었다. 만들다 보니 오늘날의 모습이 된 것이다. 스톰 킹은 불과 30여 년 만에 세계적인 미술관으로 발돋움하며, 조각 작품은 공원이나 미술관 정원에 장식물로 진열하는 것이라는 고정관념을 완전히 깨버렸다. 스톰 킹은 기업으로 말하자면 성공한 벤처다. 조각이라는 '업종' 선택도 기발했고, 그중에서도 대형 조각물에 집중한 것은 더 기발한 착상이었다. 사업에서 성공한 기업가 기질이 예술에서도 유감없이 발휘된 셈이다. 스턴 역시 "우리가 가진 예산으로 유럽의 명화를 사려고 했으면 한 점도 못 샀을 것"이라고 말한 바 있다.

스톰 킹의 자금원은 오그던 재단이었다. 재단의 운영과 미술관 경영은 스턴이 담당했다. 재단의 물적 배후에는 오그던의 쇠못 회사 Star Expansion Company가 있었다. 1974년 오그던이 사망하자 스턴이 장인의 지분을 물려받았고, 1980년대까지 이 회사는 스톰 킹의 주요 자금원

노릇을 했다. 아시아에서 값싼 쇠못이 쏟아져 들어오자 스턴은 1997년 회사를 매각하고 그 돈으로 미술관 운영에 더 공을 들였다.

오그던이 사망할 때까지 이 미술관 소장품은 모두 오그던 재단이 직접 구입한 것들이었다. 이후에는 스턴이 대형 조각품에 역점을 두고 수집했다. 그때부터 드넓은 벌판에 대형 작품이 하나둘씩 설치되기 시작해 오늘날의 모습을 갖추게 됐다. 현재 스톰 킹 아트센터의 주요 자금원은 오그던/스턴 투자기금(Ogden/Stern Investment Fund)과 오그던 재단이다.

4. 용접공 출신 거장

미국 추상표현주의 조각을 창시한 데이비드 스미스는 스톰 킹이 조각 미술관으로 명성을 날리게 한 주인공이다. 오그던이 1967년 구입한 13점의 스미스 작품이 이 미술관의 '종자 작품'이기 때문이다. 오그던은 이를 계기로 조각 전문 미술관에 대한 영감을 얻었다. 본관 건물 바로 옆에는 지금도 10점의 스미스 작품이 촘촘하게 전시돼 있다. 이들 작품은 대부분 1960년 전후에 만들어진 것들로 스미스의 예술적 특성이 매우 잘 드러난다고 평가받는다.

스미스는 인디애나주에서 태어나 열다섯 살 때 오하이오주로 이주해 고등학교와 대학을 다녔다. 스무 살 때 뉴욕으로 가서 미술 공부를 시작했으며, 거기서 많은 작가와 교류하며 작가로서의 입지를 굳혀나갔다. 뉴욕주의 북쪽 끝, 볼턴 랜딩(Bolton Landing)이란 곳에 작업장을 마련하고

역시 조각가인 부인 도로시 데너(Dorothy Dehner)와 함께 작업에 몰두하
면서 미국 추상표현주의 조각의 대가로 인정받았다. 오그던은 볼턴 랜딩
으로 직접 찾아가 그의 작품을 구입했다고 한다.

스미스는 본래 그림과 공예를 공부했지만, 금속 용접에 재미를 붙이
면서 조각가로 변신했다. 제2차 세계대전 중에는 기차 제조회사에서 용
접공으로 일했을 정도로 용접에 정통한 인물이다. 추상 작품을 주로 만드
는 그는 조각 분야에서 미국 추상표현주의를 개척한 작가로 평가받는다.
철과 스테인리스를 용접해 작품을 만든 첫 조각가로도 인정받는데, 그전
에는 거푸집을 만들어 청동 주물로 찍어내는 조각이 대세였다.

다섯 살 연상 도로시 데너와는 25년간의 결혼 생활 후 이혼했고, 재
혼한 부인과의 사이에서 두 딸을 얻어 작품에 딸 이름을 붙이기도 했다.
스미스는 59세의 비교적 이른 나이에 교통사고로 사망했다. 미국의 유명
미술관은 거의 모두 그의 작품을 소장하고 있다.

스톰 킹은 마크 디수베로(Mark Di Suvero, 1933~)의 전용 전시장이라
도 되듯 남쪽 넓은 벌판의 아주 좋은 위치에 그의 대형 작품 5점을 설치
하고 있다. 어느 것도 결코 가벼이 여길 수 없는 대작들이다. 작품명을 나
열하자면 〈Mother Peace〉, 〈Mozart's Birthday〉, 〈Pyramidian〉, 〈Frog
Legs〉, 〈Neruda's Gate〉 등이다.

본관 언덕에서 내려다보면 이 작품들은 각기 개성이 뚜렷하다. 어느
하나 평범한 것이 없다. 추상 작품 역시 작가 나름의 의도와 의미를 내포
하고 있지만, 관람하는 이들은 꼭 거기에 얽매일 필요는 없다. 자기 나름
대로 감상하고 해석하면 그만이다. 그림이든 조각이든 이런 것이 추상 작

스톰 킹 아트 센터 전시 정원. 멀리 디수베로의 작품이 보인다

품의 매력이다.

건물 10층 이상 높이의 작품도 있을 정도로 디수베로의 작품은 거대하다. 가까이 다가가면 그 규모에 압도당한다. 전체는 물론 부분 부분이 매우 섬세하게 다듬어졌다. 거대한 철골이지만 균형성과 미적 아름다움을 소홀히 하지 않았다. 스톰 킹이 아니라면 어디서 이런 거대 작품의 진가를 제대로 감상할 수 있을까.

디수베로는 이탈리아인인 부모가 무슨 연유에선지 조국으로부터 추방당해 1933년 중국 상하이에서 태어났다. 상하이에서 유년 시절을 보내다 1942년 가족 모두가 미국 샌프란시스코로 이주해 미국인이 됐다. 디

수베로는 캘리포니아 버클리대에서 철학을 공부한 뒤 추상표현주의가 만개하던 뉴욕으로 옮겨와 예술가의 길로 들어섰다.

그는 건설 현장에서 일하다 크게 다쳤는데, 재활 중에 용접기술을 배웠다고 한다. 그러고는 철 조각 여러 개를 용접으로 꿰맞춰 대형 조각품을 만들어냈다. 워낙 대작인 그의 작품은 장거리 수송이 어려워, 그는 뉴욕에 거주하면서 뉴욕 인근 롱아일랜드와 캘리포니아, 프랑스 등에도 작업장을 갖고 있다. 디수베로의 작품은 미국 전역은 물론 전 세계에 널리 전시돼 있다. 우리나라도 강원도 원주의 '뮤지엄 산'에 디수베로의 대형 작품이 설치돼 관람객들을 맞이한다.

5. 산업폐기물로 작품 제작

알렉산더 리버먼(Alexander Liberman, 1912~1999)의 〈Adonai〉와 〈Iliad〉 또한 눈길을 끄는 대작이다. 새파란 잔디와 주홍색 대형 작품이 기막힌 색채 조화를 이룬다. 이 두 작품은 커다란 철골 원통으로 만들어져, 마치 제분공장이나 정유공장의 한 부분 같다. 이런 것도 예술이라 할 수 있을까 하는 의문이 생길 정도로 경이롭다. 워낙 규모가 커서 스톰 킹 아니고는 작품을 설치할 곳도 없을 것 같다.

리버먼은 조각가일 뿐 아니라 잡지사 편집인, 출판업자, 화가, 사진가 등으로도 활동했다. 러시아에서 태어났지만, 프랑스에서 살다가 미국으로 이주해 미국인이 됐다. 그의 아버지는 레닌 정부의 자문관이었는데,

알렉산더 리버먼의 〈Iliad〉가 보이는 전시 정원

1921년 레닌과 정치국의 허가를 받아 9세 아들을 영국 런던에 유학 보냈다고 한다. 그러나 리버먼은 서구 자유주의를 맛본 뒤 러시아 사회주의에 등을 돌렸다. 파리에서 그는 정치적 망명가로 살았다. 1941년 나치가 프랑스를 점령하자 미국으로 탈출했다. 출판업에 종사하다 마흔이 넘은 1950년대에 와서야 조각에 몰두했다.

리버먼은 산업폐기물에서 철골 연통을 끌어모아 작품을 만들었다. 여기서 발전해 철골 원통으로 대형조각 작품을 만드는 개성 넘치는 예술 세계를 열어나갔다. 그런 그의 작품이 스톰 킹에 전시돼 있다. 우리나라의 '뮤지엄 산'에도 리버먼의 대작이 미술관 입구에 아치처럼 설치돼 있다.

6. 노구치의 파란만장 인생사

본관에서 멀지 않은 언덕에는 이사무 노구치(Isamu Noguchi, 1904~1988)의 〈Momotaro〉(1978)라는 작품이 설치돼 있다. 무려 40톤에 달하는 9개의 돌로 1년에 걸쳐 만든 거대 조각 작품으로 노구치의 최고 걸작 중 하나로 꼽힌다. 스톰 킹은 노구치에게 2년간이나 간청한 끝에 이 작품을 전시할 수 있었다고 한다. 당시 노구치는 이미 최고의 작가로 군림하던 터라 너무 바빴고, 스톰 킹은 아직 유명 미술관이 아니었다. 스톰 킹은 설치장소와 설치방법 등 노구치의 요구를 모두 들어주며 가까스로 그의 승낙을 얻어냈다. 하지만 막상 작품이 설치된 후에는 오히려 노구치가 스톰 킹을 매우 좋아하게 돼 여러 번 이곳을 방문했다고 한다.

〈Momotaro〉는 이사무 노구치의 파란만장한 인생 여정을 표현하듯 대형 돌 조각이 매우 난해하게 널려져 있는 작품이다. 일본인 아버지와 미국인 어머니 사이에서 태어난 그는 스스로를 '소속이 명확하지 않은 사람들의 무리에 속한 사람'이라고 말한다. 그의 인생 역정에는 20세기 초반 동서양의 관계, 동양 지식인의 고뇌, 예술가의 자유분방함, 애틋한 모성애 등이 녹아 있다.

이사무 노구치는 100여 년 전 미국 로스앤젤레스를 방문한 일본인 시인과 미국인 여성 소설가 사이에서 태어난 사생아다. 말하자면 미혼모의 아들이었다. 그런데 노구치의 아버지는 그의 어머니가 아닌 워싱턴포스트의 여기자와 결혼을 약속한 채 일본으로 돌아갔다. 이후 여기자는 이사무 노구치의 출생 사실을 알게 돼, 일본으로 가려던 계획을 취소하고

부자와 미술관_미국 동부

전시장 언덕 위로 이사무 노구치의 〈Momotaro〉 부분이 보인다

파혼해버렸다. 아버지는 노구치의 어머니에게 두 살 된 노구치를 데리고 일본으로 오라고 했다. 어머니는 처음에는 이 제의를 거절했으나, 1907년 마음을 바꿔 아들을 데리고 태평양을 건너 요코하마로 갔다. 세 살에 처음 아버지를 만난 노구치는 아버지로부터 용기라는 뜻을 가진 이사무(Isamu)란 이름을 받았다.

　노구치의 아버지는 게이오대 교수를 지낸 당대 최고의 지식인 노구치 요네지로다. 하지만 아버지는 이미 일본 여자와 결혼한 상태였다. 그 때문에 그는 일본에서도 아버지와 살지 못하고 어머니와 함께 여기저기 떠돌

아다니는 신세가 되었다. 어머니는 일본에서 다른 남자를 만나 1912년 딸을 하나 낳았다. 이 여동생은 훗날 미국 현대무용을 전공, 일본에서 크게 이름을 날린 무용가가 됐다. 노구치는 엄마와 누이동생과 함께 살았다.

노구치의 예술적 재능을 간파한 엄마는 노구치가 그 재능을 연마할 수 있도록 할 여러 가지 방법을 찾아 나섰다. 1917년에는 요코하마의 외국인 주거지역으로 이사를 하기도 했으나 결국은 노구치를 미국으로 보내기로 했다. 1918년 노구치는 일본을 떠나 미국 인디애나로 가서 정식 학교에 다녔다. 고등학교를 졸업한 후에는 코네티컷으로 가서 도제 수업을 받았다.

다시 뉴욕시로 옮겼는데 거기서는 의사가 되기 위해 잠시 컬럼비아 대학에 다니기도 했다. 그렇지만 결국 예술가의 길로 들어섰다. 어머니도 1923년 일본에서 캘리포니아를 거쳐 뉴욕으로 와서 노구치를 도왔다. 노구치는 본격적으로 조각가의 길로 들어섰으며, 마침내 미국 조각 계의 최고 인물이 되었다. 어렸을 때부터 파란만장한 인생 여정을 걸어온 한 일본인 혼혈아가 미국 최고의 조각가가 된 것이다.

올브라이트-녹스미술관
Albright-Knox Art Gallery

1. 나이아가라 폭포와 함께 보는 미술관

뉴욕주의 두 번째 도시 버펄로(Buffalo)는 미국과 캐나다 국경 부근에 있다. 뉴욕시에서 자동차로 8시간은 달려야 한다. 비교하자면 부산에서 백두산까지의 거리다. 그런데 미국을 방문하는 한국인 관광객 대부분은 자신도 모르는 사이에 이 도시를 지나간다. 미국 동부 관광의 필수 코스인 나이아가라 폭포(Niagara Falls)로 가는 길목에 버펄로가 있기 때문이다.

버펄로시는 오대호 중 하나인 이리호(Lake Erie)의 동쪽 끝에 자리하고 있는데, 이리호에서 나이아가라강으로 떨어지는 대폭포가 바로 나이아가라 폭포다. 흘러내리는 물의 양으로 세계에서 가장 큰 폭포다. 엄청난 양의 물이 끊임없이 쏟아져 내려 멀리서 봐도 물의 포말이 물안개처럼 하늘로 솟아오르고, 지축을 뒤흔드는 굉음이 귓전을 때린다. 강으로 흘러내린 물은 미국과 캐나다의 국경을 만들면서 또 다른 오대호인 온타

나이아가라 폭포(Niagara Falls)

리오호(Lake Ontario)로 흘러 들어간다. 나이아가라 폭포는 1604년 처음
으로 서양인들의 눈에 띄었으며, 오늘날 연간 3,000만 명 이상의 관광객
이 찾아오는 명소가 됐다.

이런 나이아가라 폭포 옆 버펄로시에 올브라이트-녹스 미술관
(Albright-Knox Art Gallery, 버펄로 AKG 미술관으로 개칭 후 재개장 예정)이 자
리하고 있다. 우리에겐 잘 알려져 있지 않지만, 뉴욕 맨해튼의 미술관
들과 비교해도 손색없는 훌륭한 현대미술관이다.

올브라이트-녹스 미술관은 8,000여 점의 작품을 소장하고 있
는데, 그중 200여 점을 상설 전시한다. 소장품 대부분은 인상파 이

후 현대작품과 컨템퍼러리 작품이다. 현대작품은 인상파, 후기 인상파, 입체파, 초현실주의, 구성파(constructivism) 등이 주류를 이룬다. 제2차 세계대전 후 미국 및 유럽의 컨템퍼러리 작품도 풍부하다. 특히 미국 추상표현주의 작품을 심도 있게 수집 소장해 추상표현주의의 보고라는 평가를 받는다. 아실 고르키(Arshile Gorky), 잭슨 폴록(Jackson Pollock), 클리포드 스틸(Clyfford Still) 등 추상표현주의 대표작가의 작품을 많이 소장하고 있다.

미술관은 일찍부터 팝아트에도 관심을 가졌다. 덕분에 팝아트의 대가 앤디 워홀(Andy Warhol)의 주요 작품도 만날 수 있다. 1988년에는 미술관 설립 125주년을 기념해 안젤름 키퍼(Anselm Kiefer)의 대형 작품 〈The Milky Way〉(1985~87)를 구매했다. 미술관 정원에는 다양한 조각 작품도 전시하고 있다.

2. 재벌의 기부로 만들어진 미술관

버펄로는 미국 전역에서 53번째에 불과한 도시지만, 오대호와 가까운 데다 내륙으로는 운하를 끼고 있어 19세기엔 교통의 요충지였다. 19세기에는 산업화가 급진전하면서 도시도 급성장했다. 미국의 여느 대도시와 마찬가지로 버펄로도 인구가 늘면서 주민들의 문화적 욕구가 커졌다. 이에 따라 일찍부터 미술관이 만들어졌다. 부자와 지역유지들이 이 일에 앞장섰다.

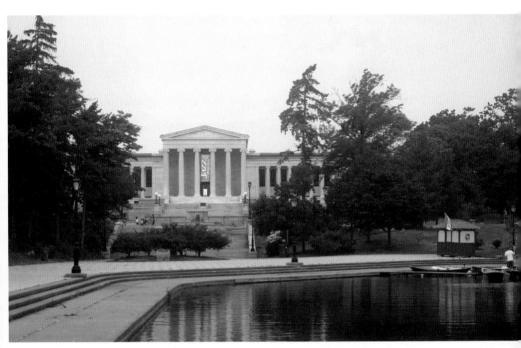

올브라이트-녹스 미술관 전경

올브라이트-녹스 미술관의 출발은 1862년에 세워진 버펄로 예술
대학(Buffalo Fine Arts Academy, 미국에서 가장 오래된 공립 미술학교 중 하나
다)으로 거슬러 올라간다. 1890년 버펄로의 재벌 존 올브라이트(John J.
Albright, 1848~1931)가 이 학교에 부설 미술관을 짓자고 제안한다. 이에
따라 학교 부설 미술관뿐만 아니라, 1901년 버펄로에서 개최될 예정이던
'범아메리카 박람회(Pan-American Exposition)'의 미술 전시관으로도 활용
할 수 있도록 새 건물을 짓기로 했다. 올브라이트는 이를 위해 거금 35만

　　　　　　　　　　　　　　　　　부자와 미술관_ 미국 동부

달러를 내놓았다. 2016년 가치로 환산하면 1,000만 달러(약 116억 원)에 해당하는 금액이다.

건축 과정에서 건설비가 계속 늘어나는 바람에 많은 우여곡절을 겪다가 건물은 박람회가 끝난 뒤인 1905년에야 준공됐다. 당대 최고의 건축가 그린(Green)이 설계했는데, 고대 그리스 사원 양식의 둥그런 대리석 건물로 웅장함을 뽐낸다. 커다란 대리석 기둥이 102개나 들어서 있는데, 워싱턴 D.C.의 국회의사당 다음으로 미국에서 대리석 기둥이 많은 건물이다. 뉴욕 메트로폴리탄 미술관과 워싱턴 모뉴먼트에 사용된 메릴랜드 산 흰 대리석이 5,000톤이나 쓰였다고 한다. 준공과 더불어 이 건물은 올브라이트 미술관(Albright Art Gallery)으로 명명됐다. 미술관 준공식에선 C.W. 엘리엇 하버드대 총장이 기조연설을 했다. 그러나 올브라이트는 아예 나타나지도 않았다. 준공식 이후 어느 한적한 일요일을 택해 친구들과 함께 미술관을 둘러봤다는 게 손자의 증언이다. 그는 대중들 앞에 나서거나 스포트라이트 받는 것을 좋아하지 않았다고 한다.

미술관 설립의 최대 공로자인 올브라이트는 버지니아에서 태어나 펜실베이니아에서 자랐고 버펄로에서는 사업을 크게 벌였다. 그의 조상은 미국 독립전쟁 때 군에 총기를 공급한 군납업자였다. 그의 아버지는 제철업과 석탄사업으로 부를 일궜고, 나중에는 미국 퍼스트 내셔널 뱅크(First National Bank) 회장을 지냈다.

올브라이트는 제철에 사용되는 석탄을 판매하는 것으로 사업을 시작했다. 당시 미국은 산업화가 급속도로 진행되던 시기라 석탄 수요가 급팽창했다. 그가 살던 펜실베이니아주는 석탄 주산지라 사업은 일약 번창했

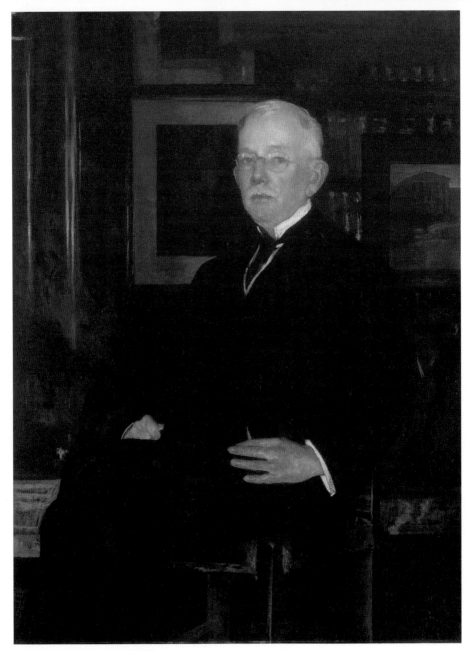

찰스 타벨이 그린 존 올브라이트의 초상

다. 나중에는 도로포장용 아스팔트 사업에도 진출해 크게 성공했다. 그는 많은 돈을 벌자 마흔 살에 은퇴해 가족과 함께 14개월 동안 유럽과 이집트 등을 여행한다. 그러나 노는 것도 지겨웠는지 다시 사업 현장으로 돌아와 전기, 철도 등 여러 업종에서 새 사업을 일으켜 성공시켰다. 이렇게 해서 그는 버펄로 최고 재벌로 우뚝 섰다.

올브라이트는 1887년 버펄로 예술대학의 이사로 선임된 후 1895년부터는 2년간 이사장을 맡았다. 그리고 1910년까지 이사로 남았다. 이런 인연으로 이 대학의 부속 미술관을 짓는 일에 참여했고, 이 미술관이 오

늘날의 올브라이트-녹스 미술관으로 발전했다.

올브라이트 미술관은 1962년 새로운 전기를 맞는다. 녹스(Seymour H. Knox Jr.)라는 사업가를 중심으로 지역유지들이 자금을 마련해 미술관을 증축했고, 이름도 올브라이트-녹스 미술관으로 바뀌었다. 2012년에는 이사회에서 미래의 새로운 미술관을 지향하는 종합계획을 마련한다. 2021년 9월부터는 확장 공사를 위해 일시 휴관에 들어갔다.

올브라이트의 뒤를 이어 미술관을 중흥시킨 녹스는 버펄로의 명문가 출신이다. 그의 아버지 시모어 녹스 1세(Seymour Horace Knox I)는 100개가 넘는 점포를 운영한 버펄로의 대상인이었다. 녹스는 재벌가의 상속자인 만큼 자선사업과 미술관 후원에 아낌없이 돈을 쓸 수 있었다. 그는 폴로 선수로 활약하면서 자신의 팀을 미국 전체 우승팀으로 이끌었으며 유럽과 남아프리카로 원정경기를 다녀오기도 했다. 예일대를 졸업한 인텔리로, 문화사업 및 교육 사업에 많은 공헌을 했다. 1926년부터 올브라이트 미술관의 이사로 참여했고, 평생 버펄로 모더니즘 운동의 선구자로 활동했다. 1962년 올브라이트 미술관을 증축하고, 증축된 미술관의 녹스 관(Knox wing)에 160점가량의 작품을 기증했다. 현대 추상화에 매료된 녹스는 이들 작품을 수집하는 데 열정을 쏟았다. 미국 추상표현주의 선구자인 잭슨 폴록이 유명 화가로 성장한 데 그의 공로가 컸다고 알려진다. 그의 주도로 미술관은 추상표현주의 대가 클리포드 스틸의 작품을 구매했는데, 이로써 스틸 작품을 최초로 소장한 미술관으로 기록된다. 또한 헨리 무어(Henry Moore)의 조각을 처음 소장한 미술관 중 하나이기도 하다. 1985년 앤디 워홀은 녹스의 초상화 〈Portrait of

Seymour H. Knox)를 그리기도 했다.

녹스는 60년간 버펄로 예술대학을 열성적으로 키워왔으며, 1939년까지 학장을 지냈다. 1950~69년에는 버펄로 뉴욕주립대(State University of New York) 이사장을 맡아 이 대학을 명문 주립대학으로 키웠다.

2007년 이전까지는 미술관의 수익자산 5,800만 달러를 바탕으로 매년 새 작품 구매에 110만 달러를 사용할 수 있었다. 2007년에는 기금 마련을 위해 소장 작품 200점을 매각했다. 그 수입이 보태지면서 이후 매년 500만 달러 상당의 새 작품을 구매하고 있다. 2013년에는 이사회 멤버이면서 버펄로 지역의 유명 예술 후원자인 페기 피어슨 엘핀(Peggy Pierce Elfvin)으로부터 1,100만 달러를 기부받았다. 이는 올브라이트-녹스 미술관 역사상 최고 액수의 기부다.

3. 아르테미스 조각상 매각 쇼크

올브라이트-녹스 미술관은 2007년까지 로마 시대의 아름다운 청동 조각 작품 〈Artemis and The Stag〉를 소장했다. 고대 그리스의 여신 아르테미스의 조각상이다. 사냥하는 여신이 화살을 발사한 직후 짓는 독특하고 섬세한 자세를 묘사한 작품이다. 기원전 1세기~기원후 1세기에 만들어진 것으로 추정된다. 로마 유적지에서 1920년대에 발굴돼 몇 사람의 손을 거친 후 1953년에 이 미술관의 영구적인 소장품이 됐다. 가장 아름다운 고대 조각 작품 중 하나로 인정받는 작품이다.

로마 시대의 청동 조각 〈Artemis and The Stag〉

 그런데 미술관 측은 2006년 이 작품을 매각할 것을 결정한다. 비판이 비등하고 언론이 몰려들었다. 관장은 "미술관이 현대 및 컨템퍼러리 작품에 집중하려면 매각이 불가피하다"라고 해명했다. 아무리 훌륭한 작품이

부자와 미술관_ 미국 동부

더라도 그 미술관의 특성과 임무에 맞지 않으면 매각도 검토해볼 수 있다는 것이 관장의 의지였다. 그러자 반대파는 재정 사정이 또 어려워지면 다른 고대 및 고전 명품도 내다 팔 위험이 있다고 우려하고 나섰다. 우여곡절을 거친 후 이사회의 투표로 아르테미스 조각상의 매각이 최종 결정됐고, 다시 회원들의 투표를 거쳐 이 결정이 추인됐다.

이 작품은 2007년 6월 뉴욕 소더비 경매에 나왔다. 예상 가격은 500만~700만 달러. 그런데 뜻밖에도 2,860만 달러에 낙찰이 이뤄졌다. 당시까지 조각 작품으로서는 최고 금액이었다. 유럽의 한 컬렉터를 대신해 런던의 유명한 아트 딜러 주세페 에스케나지(Giuseppe Eskenazi)가 구매했다. 올브라이트-녹스 미술관은 이 낙찰금으로 전문 분야를 한층 더 강화할 수 있었다. 익명의 컬렉터가 사간 아르테미스 조각상은 2008년 뉴욕 메트로폴리탄 미술관에 나타나, 6개월간 전시됐다.

미술관은 제각기 전문성과 특성을 가진다. 해당 전문성에 맞지 않는 작품을 소장하고 있다면, 그것이 아무리 값진 것이더라도 팔아버릴 수 있다는 것이 실천된 사례다. 쉽지 않은 결정, 용기 있는 결정이라 하겠다. 이 경매 이후 자금 곤란을 겪는 다른 미술관들도 소장 작품 매각에 대해 심각하게 고민하기 시작했다. 작품을 매각하는 것이 타당한지, 매각한다면 무엇을 내놓아야 하는지 등 따져봐야 할 문제는 한두 가지가 아니다. 어쨌든 올브라이트-녹스 미술관의 용단(勇斷)은 여러 미술관에 중대한 영향을 미쳤다.

4. 입체파 대표작 〈Man in Hammock〉

입체파(Cubism)는 20세기 초 현대미술을 상징한다. 입체파로 가장 높은 명성을 올린 화가는 피카소다. 그런데 입체파를 창시하고 이론적 기초를 세운 화가는 프랑스의 두 화가, 알베르 글레이즈(Albert Gleizes)와 장 메챙제(Jean Metzinger)다. 두 사람은 화가이자 문학가, 철학자였다. 1912년 함께 쓴 『입체파(Du Cubisme)』는 입체파 이론을 정립한 저술로 가치를 널리 인정받는다. '입체파 선언문(Cubist manifesto)'으로도 불리는 이 책의 출판 100주년을 맞아 2012년 프랑스 파리에서는 5개월에 걸쳐 큰 행사가 열렸고, 기념 우표도 발행됐다. 글레이즈와 메챙제의 작품을 함께 전시한 첫 행사이기도 하다.

올브라이트-녹스 미술관은 글레이즈가 입체파 양식으로 그린 메챙제의 초상화 〈Man in Hammock〉을 갖고 있다. 해먹에 앉아 있는 메챙제를 입체파 양식으로 그린 그림이다. 함께 책을 쓴 이듬해인 1913년에 그렸다. 입체파인 만큼 사람의 모습도 분명하지 않고 누구인지도 명확하지 않다. 입체파 그림이라는 것이 본래 그렇다. 이 작품은 미술사에서 매우 유의미한 그림이고, 이 미술관의 대표 소장품이기도 하다.

글레이즈는 파리에서 태어나고 자랐다. 시를 즐겨 쓴, 생각이 많은 문학청년이었다. 4년간 군에 복무한 후 화가의 길을 걸었다. 글도 많이 썼는데, 특히 독일 종합예술학교 바우하우스에서 그의 글이 많이 읽혔다. 뉴욕에서도 4년을 머물며 미국에 유럽 현대미술을 알리는데 크게 기여했다.

알베르 글레이즈가 그린 장 메챙제의 초상화 〈Man in Hammock〉

메챙제는 군인 집안에서 태어났다. 할아버지가 나폴레옹 군대의 장군이었다. 메챙제는 학창 시절 공부를 곧잘 했고 그림에도 재능을 보였다. 고향 낭트에서 파리로 옮긴 뒤 본격적인 화가의 길로 들어섰다. 파리에서 젊은 화가들과 어울리면서 두각을 나타내다 1906년 글레이즈를 만나 입체파에 빠졌다.

5. 고갱 대표작 2점 소장

올브라이트-녹스 미술관에서는 폴 고갱(Paul Gauguin)의 두 작품 〈황색 예수(The Yellow Christ)〉(1889)와 〈망자의 영혼이 지켜보다(Spirit of the Dead Watching)〉(1892)을 눈여겨봐야 한다. 둘 다 고갱의 특색이 두드러지는 그림이다.

〈황색 예수〉는 고갱이 고흐와 헤어진 후 1889년 가을 프랑스 서북부의 시골 도시 퐁타방(Pont-Aven)에서 그린 그림이다. 많은 화가가 이 마을에 머물면서 그림을 그렸기 때문에, 그 화가들을 '퐁타방 파'라고도 한다. 고갱은 1886년 처음 이 마을에 온 후 1888년 고흐가 있는 아를로 가기 전 다시 찾았고, 고흐와 헤어진 후 1889년 또다시 찾아들었다. 이 그림은 상징주의의 대표 작품 중 하나다. 수채화로 그린 똑같은 그림이 시카고 미술관(Art Institute of Chicago)에도 있다.

고갱은 1891년 남태평양의 외딴섬 타히티로 옮겨간다. 〈망자의 영혼이 지켜보다〉는 그 이듬해인 1892년 원주민 여인의 누드를 그린 작품이다. 엎드린 여인은 뭔가 모를 공포에 휩싸여 있다. 유령을 이미지화한 소녀, 소녀를 이미지화한 유령이라고 할 수 있다는 뜻에서 고갱이 이 같은 제목을 붙였다고 한다. 그림 속 여인은 고갱의 현지처다. 고갱에 따르면 어느 날 밤늦게 집에 와보니 그녀가 발가벗은 채 꼼짝도 하지 않고 침대에 엎드린 자세로 공포에 질려 눈을 크게 뜨고 있었다고 한다. 그 모습이 그대로 그려져 있다. 그녀가 느끼는 공포는 침대 뒤의 늙은 여인으로 의인화했다.

　　　　　　　　　　　　　　　　　　부자와 미술관_미국 동부

폴 고갱, 〈황색 예수(The Yellow Christ)〉, 1889

폴 고갱, 〈망자의 영혼이 지켜보다(Spirit of the Dead Watching)〉, 1892

폴 고갱, 〈언제 결혼하니?(When Will You Marry?)〉, 1848

고갱은 프랑스의 후기 인상파 화가로 사후에야 그 진가를 인정받았다. 당시 유명한 미술상 앙브루아즈 볼라르(Ambroise Vollard)가 고갱 전시회를 열면서 사람들은 그의 진가를 알게 됐다. 볼라르는 고갱 생전에 한 번, 사후에 두 번 그의 전시회를 열었다. 고갱은 피카소와 마티스에게 특히 많은 영향을 끼쳤다. 고갱의 작품은 러시아의 유명한 컬렉터 세르게이 시츄킨(Sergei Shchukin)이 많이 구매했고, 이 때문에 상트페테르부르크의 에르미타주 미술관과 모스크바의 푸시킨 미술관이 고갱 작품을 여러 점 소장했다.

고갱은 파리 태생이다. 그러나 1850년 그가 두 살일 때 가족이 정치적 이유로 페루에 이주했다. 아버지는 페루로 가는 도중에 사망했고, 어머니가 고갱과 누이를 데리고 외가 식구와 함께 수도 리마에서 4년간 살았다. 유아기의 페루 생활은 훗날 그의 예술에 많은 영향을 미친다. 고갱이 7세 때 가족은 다시 파리로 돌아왔고 이후 오를레앙으로 가서 아버지쪽 가족과 쭉 함께 살았다. 고갱은 곧 불어에 익숙해졌지만, 페루풍의 스페인어를 아주 좋아했다고 한다. 고갱은 타히티에서 2년을 지내다 파리로 돌아온다. 그리고 또 2년 후 타히티로 되돌아갔고 그곳에서 사망했다. 원인은 모르핀 과다 사용으로 알려져 있다. 이래저래 많은 일화를 남긴 화가다.

고갱은 요즘에도 새로운 일화를 낳고 있다. 2014년 이탈리아에서는 1970년 런던에서 도난당한 고갱의 그림 한 점이 발견됐다. 작품 가치가 무려 4,000만 달러라고 하는데, 소유자는 자동차회사 피아트의 노동자였다. 그는 이 그림을 1975년 한 중고품 시장에서 50달러에 샀다고 한다.

그림과 관련한 이런 얘기들은 적지 않다. 그렇다고 요행을 바라고 그림을 사서는 안 될 일이다.

고갱의 작품은 최근 미술시장에서 최고가를 갱신하는 중이다. 주요 컬렉터들이 그의 작품을 매우 선호하기 때문이다. 1892년 작〈언제 결혼하니?(When Will You Marry?)〉는 2015년에 3억 달러에 거래된 것으로 알려진다. 구매자는 중동의 '카타르 미술관'이라고 하는데 확인된 것은 아니다.

필라델피아 미술관
Philadelphia Museum of Art

1. 필라델피아의 자부심

한때 미국의 수도이기도 했던 미국 동부의 고도 필라델피아시에는 페어마운트 공원(Fairmount Park)이라는 드넓은 녹지대가 있다. 이 공원의 높은 언덕에 마치 그리스의 파르테논 신전과 같은 대리석 건물이 있는데, 이 건물이 필라델피아는 물론 미국을 대표하는 미술관이기도 한 필라델피아 미술관(Philadelphia Museum of Art)이다. 페어마운트 공원은 필라델피아의 서북쪽에 위치한 커다란 녹색지대로 필라델피아 시민들의 휴식처이고 문화공간이다. 이 공원은 도시공원 중 세계에서 가장 큰 공원이라고 한다.

필라델피아 미술관은 페어마운트 공원의 언덕 위에 자리 잡고 있기 때문에 건물 앞에 서면 남쪽으로 필라델피아시가 한눈에 내려다보인다. 멀지 않은 곳에 높은 첨탑의 시청 건물도 눈에 들어온다. 필라델피아 미술관은 언덕 위에 있는 만큼 공원에서 널찍한 계단을 한참 올라가야 건

부자와 미술관_미국 동부

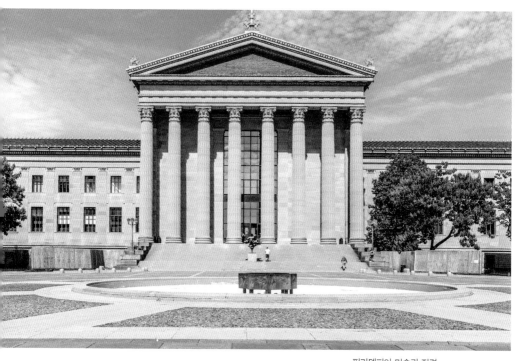

필라델피아 미술관 전경

물 입구가 나온다.

이 계단은 실베스터 스탤론이 만들고 주연한 영화 〈록키(Rocky)〉
(1976)에서 주인공 록키가 뛰어 오르내리면서 운동하는 계단으로 전 세
계인에게 널리 알려져 있다. 영화 〈록키〉는 1편의 인기에 힘입어 7편까지
만들어졌다. 이 영화 때문에 미술관보다 미술관 계단이 더 유명해지는 아
이러니가 벌어졌다. 계단은 알아도 미술관은 모르는 사람이 많다. 지금은
이 계단을 '록키 계단(Rocky Steps)'이라고 부르기도 한다.

'록키 계단'으로 불리는 필라델피아 미술관의 계단

〈록키 3〉를 찍을 때 계단 맨 위에 록키 동상을 세웠다. 그러나 순수예술의 상징인 필라델피아 미술관의 권위를 훼손시킨다는 격렬한 논쟁 때문에 다른 곳으로 옮길 수밖에 없었다. 〈록키 5〉를 찍기 위해 한때 계단 위로 되돌아오기도 했으나 이 동상은 2006년 9월 8일 계단 맨 아래 오른쪽 화단으로 옮겨져 지금에 이르고 있다. 록키가 양팔을 치켜든 조그마한 청동상이다.

필라델피아 미술관은 높은 계단 위에 'ㄷ자형'으로 건축되어 있다. 고

록키 동상

대양식의 대리석 건물이다. 24만 점 이상의 소장품을 가지고 있으며 전
시실은 200개가 넘는다. 미국뿐만 아니라 전 세계에서 1년에 80만 명 이
상의 관람객이 다녀간다. 소장품이 계속 늘어나자 미술관은 2006년 대대
적인 확장계획을 마련했다. 이 확장계획은 자금이 마련되는 데 맞춰 단계
적으로 시행되고 있다.

　필라델피아 미술관의 소장품은 시간적으로 2,000년 이상의 기간을

커버하고 있다. 그런데 미술관에 가보면 고대 이집트 및 로마 시대 작품과 콜럼버스 이전 시대 아메리카 지역 작품은 없다. 그 이유는 필라델피아 미술관과 펜실베이니아대학(University of Pennsylvania)과의 관계에서 설명할 수 있다. 미술관 설립 초기에 대학은 미술관에 중국 도자기를 대여해 주었고, 미술관은 대학에 고대 이집트와 로마 작품 및 콜럼버스 이전 시대 아메리카 작품을 대여해 주었다. 그 이후 대학과 미술관은 소장품을 아예 이렇게 나누어 가지게 되었으며, 미술관은 특별 전시를 위해 고대 작품은 매우 중요한 작품 소량만 소장하고 있을 뿐이다.

필라델피아는 펜실베이니아주의 동쪽 끝에 자리 잡고 있는 도시로서 뉴욕과 워싱턴의 중간쯤이다. 뉴욕의 남쪽과 워싱턴의 북쪽에 위치한다. 펜실베이니아는 미국 동북부에 자리 잡고 있는 건국 초기 13개 주 중의 하나이다. 필라델피아는 펜실베이니아주에서 가장 큰 도시고 미국에서 5번째로 큰 도시이다. 시 외곽을 합해 인구가 600만 명이 넘는다(2020). 시내는 동쪽으로 흐르는 델라웨어강(Delaware River)과 서쪽으로 흐르는 셔킬강(Schuykill River)으로 둘러싸여 있다.

필라델피아는 1682년에 윌리엄 펜(William Penn)이라는 사람에 의해 처음 건설되었는데, 1750년대에 오면 미국의 초기 13개 주에서 가장 큰 도시가 된다. 독립전쟁 때 핵심적인 역할을 수행했으며, 미국 건국의 아버지들(Founding Fathers of the United States)이 1776년 7월 4일 독립선언서에 서명한 곳이기도 하다. 그리고 1787년 9월 17일 이곳에서 미국 헌법이 공포되었다.

워싱턴 D.C.가 건설될 동안 1790년에서 1800년까지 미국의 임시 수

도이기도 했다. 1800년대는 산업화가 급속히 진행되었으며, 미국 섬유산업의 4퍼센트를 필라델피아가 차지하고 있었다. 따라서 이곳은 흑인 노예들의 최종 정착지이기도 했고, 1950년에는 흑인 인구가 200만 명에 달했다.

필라델피아는 미국 최고의 관광도시 중 하나이다. 시내의 인디펜던스 홀(Independence Hall) 앞에 있는 자유의 종(Liberty Bell)을 보기 위해 1년에 200만 명이 넘는 관광객이 다녀간다. 필라델피아 미술관은 유서 깊은 역사 도시 필라델피아의 자존심이며, 미국 최고의 미술관 중 하나이다.

2. 독립 100주년 기념 박람회

필라델피아 미술관은 1876년에 설립되었다. 메트로폴리탄 미술관보다 불과 6년 뒤에 설립된 셈이다. 그만큼 필라델피아 미술관의 설립은 매우 빠른 것이었다. 이 해는 미국 독립 100주년이 되는 해였다. 1876년은 우리나라에서도 역사적 의미가 있는 해였다. 이때 우리나라와 일본 사이에 강화도 조약이 체결되었는데 이것은 일본의 식민지가 되는 서막이었다. 미국의 필라델피아에서 독립을 기념해 미술관을 설립한 해에 우리나라에서는 일본의 한국 진출에 문을 연 강화도 조약이 체결된 것이다. 그런데 이 해는 또 일본의 지배에 끝까지 저항한 김구 선생이 탄생한 해이기도 하다.

1876년 필라델피아에서는 미국 독립 100주년을 기념하는 박람회

(Centennial Exhibition)가 개최되었다. 문화, 산업, 광업에 대한 국제 박람회였다. 이것은 미국에서 개최된 최초의 대규모 국제 박람회로 37개국이 참가했다. 페어마운트 공원의 40여만 평에 수많은 전시장이 마련되었으며 무려 1,000만 명의 관람객이 몰려들었다.

전시장 중에는 아트 갤러리(Art Gallery)도 있었는데, 이 건물은 4,000여 점의 예술 작품을 전시하기 위해 2년여에 걸쳐 항구적인 건물로 지어졌다. 나중에 이 건물은 메모리얼 홀(Memorial Hall)로 명명되었다가 필라델피아 미술관으로 이어진다.

독립 100주년 행사를 준비하면서, 미술관 설립의 필요성을 깨달은 필라델피아 사람들은 100주년 박람회가 이를 위한 좋은 기회라고 생각했다. 1876년 2월, 미술관(Pennsylvania Museum and School of Industrial Art)은 설립인가를 받았다. 그리고 1877년 5월 10일 100주년 박람회 개최 1주년을 기념하는 날에 메모리얼 홀을 미술 전시장으로 개조하여 일반인에게 개방했다. 이것이 바로 필라델피아 미술관의 탄생이다. 말하자면 필라델피아 미술관은 독립 100주년 기념 박람회의 미술관에서 출발했고, 아트 갤러리를 메모리얼 홀로 이름을 바꾸어서 재출발한 것이다.

필라델피아 사람들은 이런 아이디어를 영국의 사우스 켄싱턴 박물관(지금은 Victoria and Albert Museum)의 설립 과정에서 배워왔다. 이 박물관도 1851년에 개최된 대박람회(Great Exhibition)에서 시작되었다. 박람회 때의 미술 전시장을 나중에 미술관으로 탈바꿈시키는 것은 매우 자연스러운 접근이었고, 미술관 설립을 위한 하나의 공식이 되었다.

필라델피아 미술관은 킴볼(Fixk Kimball, 1888~1955)이라는 사람이 관

장을 맡으면서 그 면모가 일신되었다. 킴볼은 1925년부터 1955년까지 30년간 관장을 지냈는데, 이 기간에 미술관은 현재의 위치에 새 건물을 지어 이전했다. 건물의 정면은 미네소타의 백운석으로 만들었는데, 건물 자체도 하나의 예술 작품이다. 개관 첫해에는 백만 명이 넘는 관람객이 다녀갔다. 킴볼은 매사추세츠주 태생으로 하버드대학을 나온 건축가이면서 건축사학자였던 만큼 새 건물을 지어 이전하는데 최적임자였다.

3. 미술관에 빠진 맥킬헤니 재벌

필라델피아 미술관도 미국의 여느 미술관과 마찬가지로 수많은 독지가의 도움으로 오늘날의 미술관으로 발전할 수 있었다. 그중에서도 매킬헤니 가문(McIlhenny Family)은 결코 빼놓고 넘어갈 수 없는 필라델피아 미술관의 후원자이다. 이 가문은 대를 이어가면서 미술관과 깊은 인연을 맺어 왔다. 50여 년 동안 미술관을 후원해 왔던 헨리 매킬헤니(Henry Plumer McIlhenny, 1910~1986)는 태어날 때부터 재벌이었다. 그의 할아버지가 가스미터기를 발명해 사업을 일으켰고, 아버지가 가스 사업으로 필라델피아의 재벌이 되었기 때문이다.

헨리 매킬헤니는 미술품과 골동품의 전문 감정가였을 뿐만 아니라 전 세계를 두루 여행하는 여행가이기도 했고 사교계의 명사이기도 했으며 자선사업가이기도 했다. 재벌로 태어난 세습재벌이었기 때문에 가능한 일이다. 그는 특히 예술품 수집에 남다른 열정을 가졌는데, 이것은 부

모 때부터 필라델피아 미술관의 후원자였던 집안 분위기와 부모로부터 물려받은 예술 사랑의 유전자 덕분이었을 것이다.

아버지 존 매킬헤니(John D. McIlhenny)는 1920년부터 1925년 사망할 때까지 필라델피아 미술관 이사회 회장을 지냈다. 1926년에는 그가 수집한 많은 중요 작품을 미술관에 기증했다. 그의 딸(헨리 매킬헤니의 누이)도 여자로서는 처음으로 필라델피아 미술관의 이사회 회장을 지냈다. 나중에는 아들까지 이사회 회장을 지냈으니 필라델피아 미술관과 맥킬헤니 재벌과의 관계는 짐작이 가고도 남는다.

헨리 매킬헤니는 하버드대학 출신의 인텔리이며 2차 대전 때는 해군으로 참전하면서 노블레스 오블리주도 실천한 미국 재벌이다. 그는 1935년부터 1964년까지 필라델피아 미술관의 큐레이터로 봉사했으며, 1986년 사망할 때까지 이사회 회장을 맡았었다. 그리고 그가 수집해 왔던 엄청난 양의 작품을 미술관에 기증했다. 그는 부동산 부자이기도 했는데 그가 죽은 후 모든 부동산은 미술관에 기증되었다. 이런 사람들이 있었기 때문에 필라델피아 미술관이 미국의 대표 미술관으로 성장할 수 있었던 것이다. 그뿐만 아니라 필라델피아 미술관은 2층에 많은 카펫을 전시하고 있는데, 이것들도 매킬헤니가 기증한 것이다.

미술관이 소장할 정도의 수준에 도달하지 못해 미술관에 기증되지 않은 그의 수집품들은 크리스티 경매에서 이틀에 걸쳐 일반인들에게 판매되었다. 370만 달러의 판매 수익금이 생겼는데 이 돈도 모두 미술관 기금으로 기증되었다. 매킬헤니 재벌이 이렇게 돈과 정성을 퍼부었지만, 이 미술관은 결코 그들의 미술관이 아니다. 미술관은 공익법인이 소유하고

전문가가 경영하고 일반 대중이 찾아가서 즐기는 곳이다. 재벌은 그런 훌륭한 미술관을 만드는 데 크게 공헌했다는 기록만 남으면 그것으로 만족하는, 그런 사회가 진정한 선진사회가 아닐까 싶다.

4. 독점 재벌을 옹호한 당대 최고 변호사

필라델피아 미술관의 발전사에서 또 하나 빼놓을 수 없는 사람이 있는데, 존 존슨(John G. Johnson, 1841~1917)이라는 변호사이다. 존슨은 필라델피아 태생의 유명 변호사이면서 안목 높은 미술품 수집가였다. 그는 무려 1,300여 점의 작품을 필라델피아 미술관에 기증했는데 미술관이 자랑하는 유럽의 명작은 거의 그의 기증품이다.

존슨은 셰익스피어에 심취했던 문학청년이었고, 셰익스피어 희곡을 통째로 외우고, 법정에서는 법조문을 그대로 외워서 변론에 임할 정도로 탁월한 기억력의 소유자였다. 남북전쟁에 참전하기도 했으며, 필라델피아에서 유명 법률회사를 운영하면서 막대한 부를 쌓았는데 기업과 은행들의 대형 사건들을 많이 수임했다.

존슨은 1800년대 말 미국에서 성행했던 대규모 독점회사와 재벌들을 변호하면서 큰돈을 벌었다. 당시 미국에서 내로라하는 대부분의 재벌은 그의 고객이었다. 부자와 같은 배를 타야 돈을 벌 수 있다는 것은 그때나 지금이나, 미국이나 한국이나 마찬가지인 모양이다. 돈 있는 사람을 상대해야 돈을 벌 수 있지 인권 변호사나 공익 사건 전담 변호사로는 돈을 벌

기 어려운 것이다. 법과대학에서는 약자를 대변하고 정의의 편에 서라고 가르친다. 그러나 가르치는 대로 행동하는 변호사가 과연 얼마나 될까?

존슨은 미국의 20대 대통령 가필드(James Garfield, 1831~1881)와 22대 및 24대 대통령을 지낸 클리블랜드(Grover Cleveland, 1837~1908)로부터 대법관 지명을 받았으나 이를 거절했다. 심지어 25대 맥킨리(William McKinley, 1843~1901) 대통령으로부터는 법무 장관직을 요청받았으나 이것도 거절했다. 오늘날 우리 사회와 비교할 때는 매우 의아스러운 일이 아닐 수 없다. 존슨은 아마 부와 권력을 동시에 갖지 않겠다는 철학이 있었는지도 모르겠다. 1917년 뉴욕타임스는 그를 영어권 최고의 변호사라고 칭송했다.

존슨은 미국 최고의 그림수집가 중 한 사람이다. 주로 유럽의 유명 그림들을 대량 수집했다. 그는 매년 유럽을 여행했으며 유럽 여행에 대해 책을 쓰기도 했다. 1875년(34살)에 세 아이를 둔 미망인과 결혼했는데 아내와의 사이에서는 아이를 가지지 않았다. 그리고 필라델피아의 사우스 브로드 스트리트 506번지에 저택을 짓고, 이웃 건물을 사들여 그가 소장한 작품들을 전시했다.

존슨은 그 건물에서 계속 전시한다는 조건을 붙여 소장품을 모두 필라델피아시에 기증했다. 그런데 필라델피아 미술관의 현재 건물이 완성되자 1933년에는 이 작품들을 필라델피아 미술관으로 옮겨서 전시했다. 잠시 옮긴다는 조건으로 허가를 받았으나 그 이후 무려 50년간이나 필라델피아 미술관에서 이 작품들이 전시되고 있었다. 물론 독립적인 소장품으로 구분하여 전시했다. 1980년대에 와서야 이 작품들도 필라델피아 미술관의 다

른 소장품과 함께 전시할 수 있도록 허가를 받았다. 현재는 기증받아 모두 필라델피아 미술관의 소장품이 되었다.

5. 필라델피아가 지켜낸 에이킨스의 작품

필라델피아 미술관에서는 토머스 에이킨스(Thomas Eakins, 1844~1916)의 〈그로스 클리닉(The Gross Clinic)〉이라는 작품을 살펴보지 않고 넘어갈 수 없다. 에이킨스는 필라델피아에서 태어나고 필라델피아에서 활동한 작가인데, 미국 미술사의 최고 작가 중 한 사람으로 꼽히는 필라델피아의 자존심이다. 이 그림은 그의 대표작이다. 그는 젊은 시절 잠시 유럽에서 미술을 공부하던 시기를 제외하고는 대부분 필라델피아에서 작가로서뿐만 아니라 교육자로 활동했다. 그런 만큼 그는 필라델피아의 자랑이었고, 필라델피아 미술관도 그의 작품을 매우 중요하게 다루지 않을 수 없다.

내가 필라델피아 미술관에 갔을 때는 에이킨스의 작품이 많이 전시되어 있지 않았다. 특히 그의 대표작인 〈그로스 클리닉〉은 전시실에 걸려 있지 않았다. 그 이유는 이 그림의 역사를 살펴보면 알 수 있다.

에이킨스의 〈그로스 클리닉〉은 필라델피아 미술관과 특별한 사연이 있는 작품이다. 1875년에 그려졌는데 당시로는 매우 큰 대작이었다(240 ×200cm). 그림을 그린 다음 해인 1876년에 필라델피아에서 개최되었던 미국 독립 100주년 기념 국제 박람회도 크기를 문제 삼아 전시를 거절

토마스 에이킨스, 〈그로스 클리닉(The Gross Clinic)〉, 1875

할 정도였다. 할 수 없이 박람회의 미술관(Art Gallery) 대신 군 병원(Army Post Hospital)에 전시되었다.

부자와 미술관_ 미국 동부

전시 중이던 이 작품은 필라델피아에 있는 토머스제퍼슨대학(Thomas Jefferson University)에 200달러에 매각되어 제퍼슨 의과대학(Jefferson Medical College)의 한 건물에 걸리게 되었다. 1980년대에 와서는 제퍼슨대학 동창회 건물(Jefferson Alumni Hall)로 옮겨졌다. 그러다가 2006년 11월에 토머스제퍼슨대학은 무려 6,800만 달러(800여억 원)에 워싱턴의 국립미술관(National Gallery of Art)과 아칸소의 한 미술관에 이 작품을 매각하는 일을 추진했다. 이 가격은 에이킨스 작품 중 최고 가격일 뿐만 아니라 2차 대전 이전에 만들어진 미국 작품 중에서도 최고의 가격이었다.

이런 사실을 알게 된 필라델피아 시민들은 깜짝 놀랐다. 필라델피아의 자존심을 걸고 이 작품을 놓치지 말자는 운동이 벌어졌다. 시민들은 이 작품이 필라델피아 미술관의 역사적 유산이라고 외쳤다. 시에서 모금운동을 벌이자 단번에 3,000만 달러가 모금되었다. 하지만 대금 납부일인 2006년 12월 26일이 되도록 그림값을 다 채울 수는 없었다. 다행히 와초비아 은행(Wachovia Bank)이 모금이 완료될 때까지 그 차액을 대출해 주겠다고 나섰다. 이런 우여곡절 끝에 이 작품은 필라델피아에 남을 수 있었다.

그런데 모금액은 6,800만 달러를 채우지 못했다. 결국 펜실베이니아 예술아카데미와 필라델피아 미술관이 기존에 소유하고 있던 에이킨스의 다른 작품들을 팔아서 모자라는 자금을 공동으로 마련했다. 필라델피아 미술관과 펜실베이니아 예술아카데미는 이 그림을 공동 소유하기로 했다. 따라서 펜실베이니아 예술아카데미에 전시되는 기간에는 필라델피아 미술관에서는 이 그림을 볼 수 없다. 그래서 나도 이 그림을 볼 수 없

었던 것이다. 이 그림은 세 번의 수선을 거쳐 지금에 이르고 있다.

〈그로스 클리닉〉은 당시 유명한 의사였던 그로스 박사(Dr. Samuel D. Gross, 1805-1884)가 학생들 앞에서 수술하는 장면을 그린 그림이다. 그래서 이 그림은 일명 그로스 박사의 초상화라고 불리기도 한다. 그림의 초점이 그로스 박사에게 맞추어져 있기 때문이다. 이 그림은 에이킨스의 대작으로 그의 대표작일 뿐만 아니라 미국 미술사의 대표작이기도 하다.

이 그림 한가운데에는 그로스 박사가 수술을 집도하면서 제자들을 지도하는 장면이 묘사되어 있다. 1875년에 그려졌으니 당시 그로스 박사는 70살의 노교수였다. 그러나 매우 정정하게 묘사되어 있다. 작품 속의 장소는 필라델피아의 제퍼슨 의과대학이다. 이 그림에는 에이킨스 자신도 그려져 있다. 오른쪽 끝에 앉아서 뭔가를 그리고 있는 사람이다. 그때 이미 카메오로 등장한 셈이다. 그로스 박사의 오른쪽 어깨 뒤에 있는 사람은 병원 측 인사가 수술에 대해 기록하고 있는 것이라고 한다. 이름은 프랭클린 웨스트 박사(Dr. Franklin West)이다.

이 그림의 주인공인 그로스 박사는 그 당시 유명한 의사로서 미국 의사협회(American Medical Association) 회장까지 지낸 사람이다. 이 그림 덕에 그는 더욱 유명해졌고 영원한 유명 인사가 되었다. 그는 펜실베이니아주의 시골 마을 태생으로 필라델피아의 제퍼슨 의과대학을 졸업했다 (1826~1828). 1856년부터는 모교에서 외과 교수로 지냈으며, 남북전쟁 때에는 종군의사로 참여하기도 했다. 또한 많은 책도 저술했다.

이 그림은 마치 사진을 찍은 것 같은 사실화이다. 사실적인 그림인 만큼, 의료사의 중요한 자료로 간주되기도 한다. 이때 이미 수술이 의료의

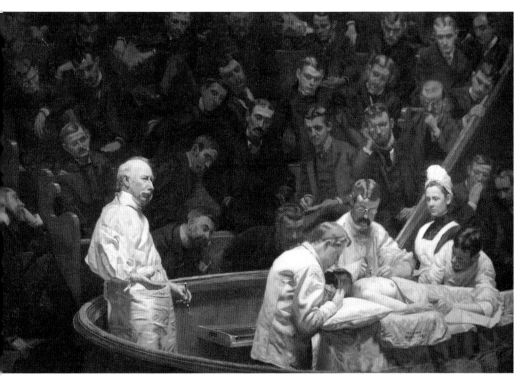

토마스 에이킨스, 〈애그뉴 클리닉(The Agnew Clinic)〉, 1889

한 분야가 되었다는 것을 보여주고, 당시의 수술실 모습을 적나라하게 보여주기 때문이다. 수술실은 일종의 대강당이고 매우 난삽해 보인다. 그리고 불결하기까지 하다. 많은 사람들이 수술실에 들어와서 수술하는 광경을 지켜보고 있다. 수련의들인 모양이다. 그로스 박사 옆에서 울고 있는 여자는 환자 가족이 틀림없어 보인다. 오늘날의 수술실과 비교하면 엉성하기 짝이 없다.

그림을 통해 본 수술실의 이런 모습에 사람들은 깜짝 놀랐다. 그러나 14년 후인 1889년에 에이킨스가 그린 〈애그뉴 클리닉(The Agnew Clinic)〉은 전혀 다른 모습이다. 수술실은 깨끗하게 정돈된 모습이다. 의료 기술이 발전해가고 있다는 것을 보여주는 것이다.

이 그림을 그린 에이킨스는 미국 미술사에서 빼놓을 수 없는 인물이다. 미국 미술의 발전에 공헌도 많았고 개성도 뚜렷했기 때문이다. 어렸을 때는 스포츠에 능했다. 그래서인지 운동하는 사람들의 그림도 많이 그렸다. 특히 근육의 움직임 등 인체 각 부분의 기능에 대해 관심이 많았다. 17살(1861)에 펜실베이니아 예술아카데미에 입학해서 드로잉과 해부학을 동시에 공부했다. 더 나아가 제퍼슨 의과대학에서 해부학 수업을 듣기도 했다(1864-1865). 한때 외과 의사가 되려는 생각도 했다고 한다.

그는 유럽으로 건너가서 5년 가까이 미술을 공부했다(1866-1870). 이때는 프랑스에서 인상주의가 시작되었을 무렵이다. 반년가량 스페인을 다녀오기도 했다. 필라델피아로 돌아와서는 1876년부터 펜실베이니아 예술아카데미에서 학생을 가르치기 시작했고, 1882년에는 이 학교의 교장이 되었다.

그는 독특한 교육방식을 택했다. 학생들에게 해부학을 공부하도록 했던 것이다. 인체 각 부분의 의학적 기능을 알아야 사람을 제대로 그릴 수 있다고 생각했던 모양이다. 그리고 남학생과 여학생을 구분하지 않았다. 남학생이 여자 누드모델을 그리는 것과 마찬가지로 여학생도 남자 누드모델을 그리게 했다. 당시로서는 매우 진보적이고 개방적인 사고를 가지고 있었다.

　　　　　　　　　　　　　　　　　부자와 미술관_ 미국 동부

이런 일련의 이유로 그는 많은 사람으로부터 비난받게 되었고, 사소한 실수로 학교를 그만두게 되었다. 수업 시간에 한 여학생이 골반의 움직임에 대해 질문하자 에이킨스는 연구실로 오면 답해주겠다고 했다. 여학생이 연구실에 오자 에이킨스는 옷을 벗고 골반의 움직임을 직접 보여주면서 질문에 답했다. 이 일은 성추문 사건으로 번졌고 결국 학교를 그만두게 되었다. 실제 성추문이었는지 확실하지 않거니와 반대 세력의 모함이었다는 주장도 있다.

펜실베이니아 예술아카데미를 물러난 후 에이킨스는 초상화에 몰두했다. 그는 250여 점의 초상화를 남겼다. 그와 동시대에 살았던 필라델피아의 많은 유명 인사의 모습이 그가 그린 초상화로 오늘날까지 전해지고 있다. 그런데 그는 처음부터 인기 있는 초상화 작가는 아니었다. 모델을 편하게 해주지 않았고, 얼굴도 예쁘게 그리기보다는 그 사람의 영혼을 담는 데 집중했기 때문이다. 친절하지도 않고 자신의 모습을 멋있게 그려주지도 않으니 누가 좋아했겠는가.

에이킨스는 1884년에 마흔네 살의 노총각으로 열 살 아래인 맥도웰(Susan Hannah Macdowell, 1854~1938)과 결혼했다. 신부도 서른네 살이었으니 당시로서는 노처녀에 늦은 결혼이었다. 맥도웰은 펜실베이니아 예술아카데미 시절 에이킨스의 수제자였다. 결혼 후 전업 작가의 길을 포기하고 에이킨스에게 헌신하며 살았다. 남편의 손님과 학생들을 관리하고 에이킨스가 어려울 때 항상 그의 편이 되어 주었다. 에이킨스는 당시의 신기술인 사진에도 관심이 많아 사진 작업도 했는데 그녀는 이 작업도 함께 했다. 남편을 위해 누드모델이 되기도 하고 남편의 사진을 찍기

도 했다.

1916년 에이킨스가 죽자 그녀는 중단했던 예술작업을 다시 시작했다. 1930년대까지 많은 작품 활동을 했다. 1938년 사망했는데 사망한 지 35년만인 1973년에 펜실베이니아 예술아카데미에서 그녀의 첫 작품전이 열렸다.

6. 세잔의 대표작

나는 미술관에 갈 때마다 여러 장르 중 그림을 먼저 보고 그림 중에서도 인상파 시기의 그림부터 먼저 본다. 필라델피아 미술관에서도 1850~1900년 기간의 유럽 그림을 전시하고 있는 1층 오른쪽 전시실부터 관람을 시작했다.

전시실에 들어서자마자 정면으로 저 멀리 맨 끝에 걸려 있는 커다란 그림 하나가 제일 먼저 눈에 들어왔다. 나는 깜짝 놀랐다. 이런 그림은 파리의 오르세 미술관에서나 볼 수 있는 대작이기 때문이다. 바로 세잔(Paul Cezanne, 1839~1906)의 대형 그림 〈대수욕도(The Large Bathers)〉였다. 164호 전시실에 걸려 있었는데 같은 방에는 세잔의 또 하나 대표작인 〈생 빅투아르 산(Mont Sainte-Victoire, 73×91.9cm)〉도 걸려 있었다. 물론 세잔의 다른 그림들도 많았다.

〈대수욕도〉는 1906년 작품으로 세잔이 죽기 직전에 그린 작품이다. 이때 〈대수욕도〉를 세 점 그렸는데 이 작품은 그중 하나이다. 주위의 다

폴 세잔, 〈대수욕도(The Large Bathers)〉, 1898~1905

른 그림들을 압도할 정도로 큰 그림이다(210.5×250.8cm). 많은 여자들이
발가벗고 개울가에서 목욕하는 그림인데, 세잔이 추구했던 새로운 누드
화의 결정판이다. 세잔이 그린 누드화 중 가장 큰 그림이고 마지막 그림
이다. 피카소는 이 그림이 그의 대표작 〈아비뇽의 아가씨들〉을 그리는데
영향을 주었다고 했다. 말하자면 피카소의 입체파 그림에 큰 영감을 준
것이다.

　　이 그림은 당시 파리의 유명한 화상이었던 볼라르(Ambroise Vollard,
1866~1939)가 1907년 세잔의 아들에게서 구매해 펠러린(Auguste Pellerin,

1852~1929)이라는 사람에게 넘겼는데, 이후 상속을 거쳐 1937년 6월에 필라델피아시에 팔렸다. 그 이후 필라델피아 미술관의 대표 소장품이 되었다.

세잔은 프랑스 남부의 지중해 근방 소도시 엑상프로방스(Aix-en-Provence)에서 태어났다. 아버지가 은행가여서 세잔은 경제적으로 유복하게 자랐으며 유산도 많이 받았다. 당시 대부분의 예술가들이 경제적으로 궁핍한 생활 속에서 예술혼을 불태운 것과는 매우 대조적이다. 세잔은 1874년의 첫 인상파 전과 1877년의 세 번째 인상파 전에 참여했다. 그러나 그 이후에는 새로운 그림 세계를 개척해 나감에 따라 쇠라, 고흐, 고갱, 로트레크 등과 더불어 후기 인상파(Post-Impressionism)로 분류되고 있다.

세잔은 19세기 인상파와 20세기 입체파를 연결시키는 다리 역할을 한 화가이다. 마티스와 피카소가 세잔을 자기들 예술의 아버지라고 부를 정도로 그는 이들에게 많은 영향을 미쳤다. 피카소는 세잔의 그림으로부터 입체파의 영감을 얻었다고 했다. 입체파의 선구자였던 브라크와 그리도 마찬가지이다. 마티스의 야수파(Fauvism)도 세잔에서 그 뿌리를 찾고 있다. 따라서 세잔을 근대회화의 아버지라고 부르기도 한다.

세잔을 얘기할 때면 에밀 졸라(Émile Zola, 1840~1902)도 함께 언급하지 않을 수 없다. 13살(1852) 때 세잔은 한 살 아래인 졸라와 같은 학교에 다녔다. 이때부터 이들은 친구였고 세잔이 파리로 갔을 때 먼저 와 있던 졸라는 세잔에게 많은 조언을 해주기도 했다. 그런데 1888년(49살) 두 사람이 완전히 절교하는 일이 벌어진다. 졸라가 쓴 소설에서 실패하고 비참하게 종말을 맞는 예술가가 등장하는데 바로 세잔이 모델이라고 여겨졌

폴 세잔, 〈생 빅투아르 산(Mont Sainte-Victoire)〉, 1902~1904

기 때문이다. 세잔은 도저히 있을 수 없는 일이라며 분노했고 이들의 우정은 돌이킬 수 없게 되어버렸다.

세잔의 아버지는 세잔이 화가가 되는 것을 반대했다. 변호사가 되기를 바랐는데 세잔은 한때 법대에 다니기도 하였다. 그러나 타고난 끼와 재능을 거역할 수 없었다. 세잔은 아버지의 뜻과는 달리 1861년(22살) 파리로 가서 미술을 공부하기로 했다. 졸라의 강력한 조언도 힘이 되었다. 마침내 아버지는 아들의 뜻에 굴복하고 나중에 40만 프랑이나 되는 막대한 유산을 남겨주었다.

파리에서는 주로 피사로(Camille Pissarro, 1830~1903)와 교류했다. 피사로는 세잔의 멘토가 되었고, 세잔은 피사로를 스승으로 모셨다. 피사로는 내성적이고 소극적인 세잔에게 많은 용기를 주었다. 인상파의 후견인이었던 피사로와의 교류는 자연스럽게 많은 인상파 화가들과의 교류로 이어졌다. 그리고 첫 인상파 전에도 참여했다.

세잔은 1895년에 와서야 화상 볼라르에 의해 첫 개인전을 열 수 있었다. 56살 때의 일이다. 정식 데뷔로는 매우 늦은 편이나 이미 화단에 우뚝 선 화가였다.

세잔은 마리-호르텐스(Marie-Hortense Fiquet)라는 여인과 동거하면서 아이도 낳았다. 그러나 아버지는 이들의 결혼을 반대하고 돈줄을 끊겠다고 위협했다. 이번에도 세잔은 막무가내였고 아버지가 항복하고 말았다. 동서고금을 막론하고 자식 이기는 부모가 있겠는가. 둘은 1872년(33살)에 아이를 낳았고, 1886년(47살)에야 정식으로 결혼했다.

세잔은 파리보다 그가 좋아했던 남부 프랑스에서 주로 작품 활동을 했다. 특히 고향 엑상프로방스 근방의 생 빅투아르 산을 좋아하여 이 산을 많이 그렸다. 1901년(62살)에는 엑상프로방스 교외에 아틀리에를 지었으며, 1903년에는 아예 그곳으로 이사를 했다. 이 아틀리에는 그의 기념관이 되어 현재 일반인에게 개방되고 있다. 내가 이곳을 방문했을 때는 비가 내렸는데도 많은 관광객이 찾아오고 있었다. 아틀리에 안에는 세잔이 정물화를 그릴 때 사용했던 소품들이 여기저기 부산하게 흩어져 있었다. 입구에서 일하는 아줌마 안내인의 불친절은 나에게 유쾌하지 않은 기억으로 남아 있다.

　　　　　　　　　　　　　　　부자와 미술관_미국 동부

안타깝게도 그림에 대한 세잔의 열정은 그의 죽음을 재촉했다. 야외에서 그림을 그리다가 폭풍우를 만났는데 비바람을 헤치며 귀가하다가 길에 쓰러져 버린 것이다. 집으로 옮겨져 가까스로 의식을 회복했지만, 다음 날도 작업을 계속하다가 결국 침대에 드러눕고 말았다. 이후 다시 일어나지 못하고 며칠 후에 숨을 거두었다. 1906년, 나이는 67세였다. 근대미술의 선구자였던 세잔의 업적을 기려 고향 엑상프로방스 시는 세잔 메달(Cezanne Medal)이라는 상을 제정했다.

7. 변기를 미술 작품이라고 우겼던 작가

나는 필라델피아 미술관의 현대미술 전시실에서 아주 의외의 물건과 마주쳤다. 182번 전시실의 한 전시대 위에 얹혀 있는 남자 변기가 그것이다. 말 그대로 변기였다. 자세히 들여다보니 이것은 1917년 뉴욕의 한 전시에서 큰 말썽을 일으켰던 마르셀 뒤샹(Marcel Duchamp, 1887~1968)의 작품이었다. 그야말로 역사성이 있는 바로 그 작품이다.

뒤샹은 다다이스트(Dadaist)이면서 초현실주의 작가였다. 그를 다다이스트로 보는 중요한 사건이 1917년 뉴욕에서 일어났다. 독립작가협회 (Society of Independents Artists)가 1917년 뉴욕에서 개최한 한 전시에 〈샘 (Fountain)〉이라는 제목으로 남자 변기를 뜯어와 작품으로 내놓았던 것이다. 전시회 관계자들은 아연실색했다. 자기가 만든 것도 아니고, 그것도 소변기를 작품이라고 내놓았으니.

이 전시회는 출품작 모두를 무조건 전시해주는 전시회였으나 이 작품만은 전시하기를 거부했다. 다다이스트들조차 놀랐고, 뒤샹도 위원으로 참여하고 있었던 전시위원회는 소변기가 무슨 예술 작품이냐고 반문했다. 결국 소변기의 전시는 거절되었고 뒤샹은 전시위원회로부터 해임되었다.

이런 소란을 일으켰던 소변기가 필라델피아 미술관에 전시되어 있었던 것이다. 1917년의 그 소변기는 분실되었으며 그 이후 뒤샹이 여러 개를 새로 만들었고, 이것은 그중의 하나이다. 그런데 뒤샹의 이 행위는 예술 작품의 정의에 관해 뜨거운 논쟁을 불러일으켰다. 이미 만들어진 기성품(readymades)을 예술 작품으로 볼 수 있느냐는 것이다. 뒤샹이 내놓은 소변기는 자기가 만든 것이 아니다. 그가 한 일은 그 소변기를 벽에서 뜯어내는 일과 소변기에 'R. Mutt, 1917'이라고 서명한 것뿐이다. 이것을 그의 예술 작품이라고 볼 수 있느냐가 논쟁의 쟁점이었다. 그는 그 이전에도 이미 삽과 같은 기성품을 예술 작품이라고 내놓은 적이 있었다.

〈샘〉이라고 이름 붙여진 변기는 2004년에 와서 500인의 유명 작가와 역사가에 의해 "20세기의 가장 영향력 있는 예술 작품"으로 선정되었다. 오늘날의 현대작품(contemporary art works)에는 이보다 더 기이한 것들이 많다. 똥을 담아 놓은 깡통을 예술 작품이라고 내놓을 정도이니 말이다. 뒤샹의 〈샘〉을 현대미술의 시작이라고 주장하는 사람도 있다. 〈샘〉은 8개의 복제본이 있는데 그중 하나가 1999년 170만 달러(20억 원)에 거래된 적이 있다.

뒤샹은 시대를 앞서간 작가임이 틀림없다. 적어도 수십 년은 앞서갔

부자와 미술관_미국 동부

고 고정관념을 깨버린 작가이다. 필라델피아 미술관에는 그의 또 다른 대표작이 182호 전시실에 걸려 있다. 〈계단을 내려오는 누드, 2번(Nude Descending a Staircase, No. 2)〉(147×89.2cm)라고 이름 붙여진 1912년 작품이다.

계단을 내려오는 것 같기는 하지만 누드라고 보기는 매우 어려운 작품이다. 마치 피카소의 입체파 작품처럼 인체가 복잡하게 겹쳐있기 때문이다. 이 작품은 1912년에 파리의 한 전시회에 출품되었으나 전시는 거절당했다. 1913년 뉴욕에서 개최된 '아모리 쇼(Armory Show)'에 전시되었을 때도 여전히 많은 논쟁을 불러일으켰다. 이 전시회의 공식 명칭은 현대미술 국제전시회(International Exhibition of Modern Art)였다. 최초의 대규모 현대미술 국제전시회라고 평가받을 정도로 현대작품을 대량 전시했으며 뒤샹의 이 작품도 여기에 전시되었다.

이처럼 뒤샹은 튀는 작가였다. 그는 예술가 집안에서 태어나 자라서인지 무한의 상상력을 가진 작가였다. 그의 형제들도 예술가였다. 그는 학교 성적이 우수하지는 못했지만, 수학에는 재능이 있었다. 뒤샹은 체스 챔피언이 될 정도로 한때는 체스에 몰두하기도 했다. 40살에 결혼했으나 6개월 만에 이혼하고 67살에 재혼해 해로했다. 81살까지 살았으니 둘째 부인과는 14년을 같이 산 셈이다.

뒤샹은 프랑스인이었지만 미국에서 많은 활동을 했고, 1955년(68살)에는 아예 미국 시민권을 취득했다. 그는 다른 작가들과 비교해 작품 수가 많지 않다. 그런데 필라델피아 미술관은 그의 작품을 비교적 많이 소장하고 있을 뿐만 아니라 특히 대표작들을 소장하고 있었다.

콩스탕탱 브란쿠시, 〈공간 속의 새(Bird in Space)〉, 1928

필라델피아 미술관에는 뒤샹과 친한 친구였던 브란쿠시(Constantin Brancusi, 1876~1957)의 작품도 많이 소장되어 있다. 아마 그의 작품을 가장 많이 소장하고 있는 미국 미술관일 것이다. 188호 전시실에 전시되어 있는 그의 대표작 〈공간 속의 새(Bird in Space)〉는 결코 놓쳐서는 안 될 작품이다.

이것은 높이가 127.8센티미터인 청동 조각 작품인데 나는 처음에 큰 칼이라고 생각했다. 마치 큰 칼을 세워놓은 것처럼 보이기 때문이다. 이처럼 이 작품은 제목과는 전혀 다르게 보는 사람이 많은 모양이다. 이 작품이 미국 세관을 통과할 때 세관 직원이 비행기 부품인 줄 알고 관세를 부과하려고 했다는 이야기도 있다. 이 작품은 브란쿠시의 대표작이고 여러 미술관이 소장하고 있기 때문에 다른 미술관에서도 종종 접할 수 있다.

브란쿠시는 루마니아 시골의 작은 마을에서 가난한 소작인의 아들로 태어났으나 1904년(28살)부터는 프랑스에 거주하는 프랑스인이었다. 그는 대표적 현대 조각가이다. 정규 교육을 받지는 못했지만 손재주가 뛰어났다. 18살 때 한 독지가가 그의 재능을 알아보고 예술학교에 보냈는데, 이때부터 타고난 재능을 발휘했다. 작가가 되어서는 피카소, 뒤샹 등 당대의 수많은 유명 작가들과 교류하며 지냈다.

브란쿠시는 10대와 20대 시절에는 보헤미안 분위기에서 낙천적이고 쾌락적인 생활을 했으며 항상 루마니아 고향에 대한 향수에 젖어 살았다. 시가와 와인을 즐기고 많은 여자들과 어울려 지냈다. 아들이 하나 있었으나 아들로 인정하지는 않았다. 재능이 많은 만큼 필요한 가구나 도구들은

스스로 만들어서 조달했다. 그의 조각 작품 한 점이 경매에서 3,720만 달러에 팔리면서 그때까지 조각 작품으로는 최고가를 기록하기도 했다.

필라델피아 미술관의 소장품 중 또 하나 특기할 것은 미국의 유명 여배우 그레이스 켈리(Grace Kelly, 1929~1982)의 웨딩드레스이다. 그레이스는 1950년대 미국 영화계에서 최고의 인기를 누리던 여배우인데, 1956년 모나코의 왕자 레이니어 3세(Rainier III)와 결혼하면서 세상을 놀라게 했다. 결혼식 후 그녀의 웨딩드레스는 필라델피아 미술관에 기증되었다. 그녀가 필라델피아 출신이라는 것과 무관하지 않을 것이다.

워싱턴 D.C.와 그 인근 지역

워싱턴 D.C.

■ 워싱턴 내셔널 갤러리
■ 필립스 컬렉션
■ 허시혼 미술관
■ 볼티모어 미술관

워싱턴 내셔널 갤러리
National Gallery of Art

1. 내셔널 몰의 궁궐

미국의 수도 워싱턴 D.C.를 방문하는 사람은 누구나 내셔널 몰 (National Mall)에 가보지 않을 수 없다. 거기에 워싱턴의 에센스가 모두 몰려있기 있기 때문이다. 1년에 2,400만 명의 관광객이 다녀가는 곳이다. 내셔널 몰은 시내 한복판에 펼쳐져 있는 커다란 공원이다. 동쪽 끝 캐피털 힐(Capital Hill)에는 국회의사당이 있고 서쪽 끝에는 링컨 대통령 기념관(Lincoln Memorial)이 있다. 공원은 길이가 3킬로미터, 폭은 483미터인 커다란 직사각형 모양이다. 가운데쯤에는 높이가 170미터에 달하는 석조 구조물 워싱턴 모뉴먼트(Washington Monument)가 우뚝 솟아 있다. 세계에서 가장 높은 오벨리스크이다. 바로 이곳에 내셔널 갤러리(National Gallery of Art)라는 커다란 미술관이 있다.

미국은 수도가 국토의 동쪽 끝에 치우쳐 자리 잡고 있다. 이곳으로부터 끝없이 서쪽으로 펼쳐진 땅이 미국이다. 독립 당시부터 서부 개척의

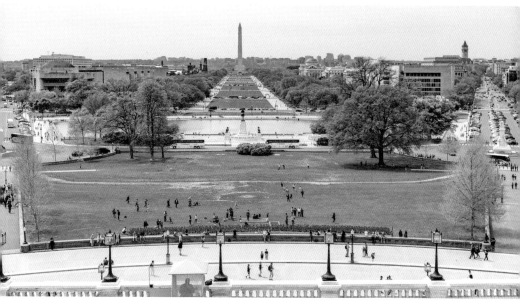

워싱턴 내셔널 몰(National Mall)의 광활한 풍경

의지가 강력했던지 워싱턴 몰의 동쪽 끝에 세워진 국회의사당은 서쪽을
향해 포효하고 있는 형상이다. 끝없이 펼쳐진 서부를 향해 힘차게 진군하
겠다는 의지의 표현일 것이다. 이런 의사당의 오른쪽 앞에 서 있는 궁궐
같은 건물, 워싱턴 몰의 동쪽 끝 북쪽 면에 서 있는 장엄한 건물이 내셔널
갤러리이다.

　내셔널 갤러리는 세 부분으로 구성되어 있다. 의사당 쪽에서부터 이
스트 빌딩(East Building), 웨스트 빌딩(West Building), 조각 정원(Sculpture
Garden)이 있고 이들을 모두 합해 내셔널 갤러리라고 부른다. 지금은 반
국립미술관이지만 1937년 설립 시에는 대재벌 앤드류 멜론(Andrew W.

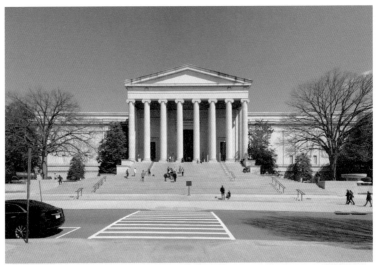

▲ 워싱턴 내셔널 갤러리 웨스트 빌딩 ▼ 이스트 빌딩 내부

Mellon, 1855~1937)의 돈과 소장품으로 시작되었다. 1941년 맨 처음 완공된 미술관 건물은 웨스트 빌딩이다. 멜론의 물적 지원하에 당대 최고의 건축가 존 러셀 포프(John Russell Pope)가 설계했다. 이 건물은 궁궐같이 웅장한 규모인데 건축 당시는 세계에서 가장 큰 대리석 건물이었다.

이스트 빌딩은 한참 뒤인 1978년 완공되었다. 이 건물은 멜론의 아들(Paul Mellon)과 딸(Ailsa Mellon Bruce)의 헌금으로 완성될 수 있었다. 설계는 유명한 중국계 건축가 이오 밍 페이(I. M. Pei)가 맡았다. 이스트 빌딩은 본관인 웨스트 빌딩과 지하 통로로 연결되어 있으며 현대작품을 전시하고 있다. 이 건물은 1981년에 유명 건축상을 받기도 했다.

웨스트 빌딩 서쪽 옆의 조각 정원은 1999년에 만들어졌다. 현대 조각품들을 야외에 설치한 곳이다. 이처럼 내셔널 갤러리는 두 개의 건물과 한 개의 정원으로 구성되었지만 웨스트 빌딩이 미술관의 본관이고 핵심이다. 전시공간과 전시품도 웨스트 빌딩이 압도적으로 많다.

미술관은 무료로 입장한다. 그런데 이 미술관이 세 곳으로 구성된 대형 미술관이라는 것을 모르고 갔을 때는 본관인 웨스트 빌딩만 보고 나오기 쉽다. 세 곳이 따로 분리되어 있기 때문이다. 이스트 빌딩에는 유명 현대미술 작품이 수두룩하다. 긴 지하 통로를 거쳐 반드시 가보아야 한다. 조각 정원은 현대 조각품으로 구성된 아름다운 정원이다. 여기도 결코 놓쳐서는 안 될 곳이다.

내셔널 갤러리는 스미스소니언 박물관(Smithsonian Institution) 내에 있었던 내셔널 갤러리와는 별개의 미술관이다. 거물 정치인이기도 했던 멜론이 돈과 작품을 내놓아 별개의 미술관을 지으면서 그 이름을 내셔

워싱턴 내셔널 갤러리 이스트 빌딩

널 갤러리로 하자, 스미스소니언 내셔널 갤러리는 내셔널 컬렉션(National Collection of Fine Arts)으로 이름을 바꾸었다. 지금은 스미스소니언 미국 미술관(Smithsonian American Art Museum)으로 다시 개명하여 유지되고 있다. 워싱턴 내셔널 갤러리는 스미스소니언 박물관과는 완전 별개의 미술관이다.

워싱턴 내셔널 갤러리는 현재 반관반민 기관이다. 미술관의 운영과 유지 비용은 연방정부에서 댄다. 그러나 작품 구입과 특별 프로그램은 민간 기부금과 자체자금으로 조달한다.

웨스트 빌딩과 이스트 빌딩을 연결하는 통로

2. 앤드류 멜론의 열정

워싱턴 내셔널 갤러리는 앤드류 멜론이 아니었다면 결코 존재할 수 없었던 미술관이다. 그의 아이디어, 돈, 수집품, 정치적 영향력으로 만들어진 미술관이기 때문이다. 멜론은 사업의 귀재였다. 손대는 사업마다 성공을 거두어 당시 미국 3위의 재벌로 등극했다. 1위는 석유 왕 록펠러, 2위는 자동차 왕 포드였고, 멜론이 세 번째로 세금을 많이 내는 재벌이었다. 멜론은 사업가였을 뿐만 아니라 은행가, 미술품 수집가, 자선사업가, 정치인으로도 명성이 높다.

멜론은 피츠버그의 부자 가문에서 태어났다. 아버지는 은행가이면서 판사였다. 그는 피츠버그대학을 다녔으며 나중에 카네기멜론대학을 만들었다. 당시 피츠버그는 미국 산업혁명의 메카로 많은 산업이 번창하고 있었는데 철강 왕으로 유명한 카네기도 멜론의 사업 동료였다. 멜론이 만든 대학과 카네기가 만든 대학이 합해져 오늘날의 명문 사립대학 카네기멜론대학이 되었다.

멜론은 거의 11년(1921~1932)을 재무장관으로 봉직했다. 미국 역사에서 재무장관을 가장 오래 한 순서로 세 번째에 해당하며, 한 장관직에서 세 명의 대통령을 연속적으로 보좌한 3명 중 한 사람이다. 그가 재무장관으로 보좌한 대통령은 하딩, 쿨리지, 후버 대통령이다. 불행하게도 멜론이 재임 중이었던 1929년에는 최대의 경제 재앙으로 일컬어지는 대공황이 일어났다. 멜론은 인기 없는 장관이 될 수밖에 없었다. 대공황을 수습하는 일에 온 힘을 쏟았다. 재무장관을 그만두고는 1932년부터 1년간 영국주재 미국대사를 지냈다.

이런 경력의 멜론이 미술관을 만들려고 나섰으니 거기에 힘이 붙지 않을 수 없었다. 1937년 의회에서 먼저 미술관 설립을 위한 결의안을 채택해 주었다. 국가 원로 멜론이 나섰으니 국회의원을 움직이는 것은 별로 어려운 일이 아니었다. 이때 멜론은 82세였다. 미술관 설립은 의회의 승인을 받으면서 일사천리로 진행되었으며, 미술관 건물은 의사당 턱밑에 지어졌다.

멜론은 미술관을 위해 돈은 물론 소장품도 모두 내놓았다. 건축비로 당시 금액 1,000만 달러를 기부했고, 그가 기증한 미술품들은 당시 가

가리 멜커스가 그린 앤드류 멜론

치로 4,000만 달러에 이른다고 한다. 멜론의 두 자녀(Paul Mellon, Ailsa Mellon Bruce)와 당시의 내로라하는 미술품 소장자인 로젠월드(Lessing J. Rosenwald), 사무엘 크레스(Samuel H. Kress), 러쉬 크레스(Rush H. Kress), 피터 와이드너(Peter Arrell Browne Widener), 조셉 와이드너(Joseph E. Widener), 체스터 데일(Chester Dale), 에드거 윌리엄(Edgar William), 버니스 크라이슬러 가비치(Bernice Chrysler Garbsch) 등도 소장하고 있던 명품들을 아낌없이 내놓았다.

멜론의 돈과 당대 최고의 건축가 존 포프의 설계로 지어진 본관 건물 웨스트 빌딩은 1941년 프랭클린 루스벨트 대통령의 주재하에 준공식이 거행되었다. 공교롭게도 설립자 앤드류 멜론과 건축가 존 포프는 1937년 타계해 이 행사를 지켜볼 수 없었다. 그러나 이 미술관으로 두 사람은 영원히 살아있다.

3. 러시아 에르미타주 미술관의 비밀스러운 그림 판매

러시아 상트페테르부르크(St. Petersberg)에 있는 에르미타주 미술관 (The Hermitage)은 러시아 최고의 미술관이고 세계 3대 미술관으로까지 꼽히는 미술관이다. 이 미술관에서 1930년대 초에 희한한 일이 벌어졌다. 중요 소장품을 비밀리에 해외에 팔아넘기는 작업이었다. 그것도 정부 주도하에.

1917년의 볼셰비키 혁명 이후 러시아는 사회주의를 실시하고 사유재산을 금지시켰다. 미술품도 당연히 국가 소유였다. 1920년대 말에는 5개

라파엘로, 〈알바 마돈나(The Alba Madonna)〉, 1510년경

년 계획 등을 수립해 국가 주도로 급속한 산업화를 추진했다. 그런데 이를 위한 자금이 없었다. 1928년 공산당 정권은 극비리에 해외에 팔 수 있는 명품 리스트를 만들라고 에르미타주에 명령했다. 한 점에 5,000루블 이상 받을 수 있는 작품 250점을 준비하라고 지시했다.

미술품 매각 작업은 극비리에 진행되었다. 그러나 그 소문은 서유럽의 미술상과 부자 수집가들의 귀에 흘러 들어갔다. 마침내 영국주재 미국

티치아노, 〈거울을 보는 비너스(Venus with a Mirror)〉 1555

대사로 나와 있던 멜론의 귀에도 들어갔다. 내셔널 갤러리를 구상하고 있던 멜론에게는 그야말로 귀가 솔깃한 뉴스가 아닐 수 없었다. 에르미타주의 명품들은 이런저런 루트를 통해 이미 서유럽으로 빠져나가고 있었다. 멜론도 곧 작전에 들어갔다. 1931년 말까지 멜론은 명품 21점을 확보했고 여기에 670만 달러 이상을 지출했다.

그림들 속에는 라파엘로의 명품 〈알바 마돈나(The Alba Madonna)〉도 들어있다. 이 그림에만 단독으로 120만 달러가 넘는 금액을 지불했다. 그때까지 단일 작품에 지불된 최고의 가격이었다. 이때 메트로폴리탄 미술관도 몇 점의 명품을 건질 수 있었다.

러시아의 그림 판매는 1933년 11월 4일 뉴욕타임스가 폭로할 때까지 비밀리에 진행되었다. 이 일은 1934년 에르미타주 미술관의 부관장이 스탈린에게 항의 편지를 보내면서 끝이 났다. 1990년대 소비에트 연방이 무너진 후 러시아 의회는 러시아의 명품 소장품을 다시는 해외에 팔지 못하도록 하는 법을 만들었다. 소 잃고 외양간 고친 것이 아니라, 소 없는 외양간을 고친 꼴이 되었다.

1937년 멜론은 이때 입수한 21점을 내셔널 갤러리에 기증했다. 지금도 이 작품들은 내셔널 갤러리의 핵심 소장품 자리를 놓치지 않고 있다. 내셔널 갤러리는 오랫동안 이 작품들을 러시아 전시회에 보내지 않았다. 러시아 정부가 돌려주지 않을까 두려워서였다. 1990년 이후에 와서야 러시아에도 전시를 위해 빌려주기 시작했다. 2002년 조지 부시 대통령이 상트페테르부르크를 방문했을 때는 티치아노의 〈거울을 보는 비너스(Venus with a Mirror)〉를 에르미타주에 임대해 주기도 했다.

4. 두 자녀에게로 이어진 내셔널 갤러리에 대한 멜론 가문의 열정

앤드류 멜론은 45세가 되어서야 결혼했는데 신부는 불과 20살인 영국 처녀였고 기네스 맥주 회사(Guinness Brewing Co.) 오너의 딸이었다. 둘 사이에는 1남 1녀가 있다. 첫째가 딸 아일사 멜론(Ailsa Mellon Bruce, 1901~1969)이고, 둘째가 아들 폴 멜론(Paul Mellon, 1907~1999)이다. 두 자녀도 아버지의 유지를 받들어 내셔널 갤러리에 수많은 작품과 돈을 기부했을 뿐만 아니라 미술관 운영에도 직접 참여했다.

당시 미국 최고 재벌의 상속자였던 만큼 두 사람 모두 미국의 최고 부자에 들었다. 〈포춘(Fortune)〉 지는 1957년부터 미국의 부자명단을 발표하기 시작했는데 폴과 아일사는 사촌 둘과 함께 8대 부자 명단에 들었다. 네 사람의 멜론 가문 후손이 미국 최고 부자 명단의 반을 차지했던 것이다. 이들 각자의 재산은 오늘날 화폐가치로 34억 달러에서 59억 달러 사이라고 한다.

폴 멜론은 예일대학을 졸업한 후 영국에서 공부를 계속해 석사학위도 받았다. 그런데 사업보다는 자선사업, 예술품 수집, 경주마 사육 등에 관심이 더 많았다. 군대 생활도 오래 했으며 소령까지 지냈다. 그는 공익사업에 돈을 쓰면서 한평생을 보냈다.

예술품 사랑은 아버지의 유지를 잇는 일로 바로 연결되었다. 아버지의 돈으로 지어진 내셔널 갤러리의 웨스트 빌딩과 아버지가 수집한 명품 그림 115점을 1941년 국가에 헌납했다. 그리고 40년 동안 미술관 이사회에서 봉사했다. 이사로, 이사장(2번)으로, 이사회 의장으로, 명예이사로 일

해 왔다. 1970년대 후반에는 누이 아일사와 함께 이스트 빌딩의 신축을 주도했다. 건축비도 물론 이들이 충당했다. 수년에 걸쳐 폴 멜론 부부는 1,000점 이상의 작품을 내셔널 갤러리에 기증했다. 대부분이 프랑스와 미국의 명품들이다.

누이 아일사도 1969년 사망 시에 153점의 명품을 미술관에 기증했다. 폴 멜론은 두 개의 자선재단(Old Dominion Foundation과 Bollingen Foundation)을 운영했는데 1969년 누이가 죽자 Bollingen 재단은 문을 닫고 Old Dominion 재단은 누이가 운영하던 Avalon 재단과 통합해 아버지의 기념사업을 위해 앤드류 멜론 재단(Andrew W. Mellon Foundation)을 만들었다.

내셔널 갤러리는 멜론의 주도하에 만들어졌지만, 미국의 수많은 부자들이 달려들어 오늘날의 미술관으로 발전시켰다. 그중에서도 조셉 와이드너(Joseph E. Widner, 1871~1943)라는 필라델피아의 부동산 재벌은 미술관 설립이 결정되자마자 1939년 무려 2천 점에 이르는 다양한 분야의 명품들을 미술관에 기증했다. 와이드너의 기증품은 1942년부터 미술관에 전시되었고, 영국의 유명한 후기 인상파 화가 오거스터스 존(Augustus John, 1878~1961)이 그린 그의 초상화도 미술관에 걸려 있다.

뉴욕증권시장에서 일하면서 금융재벌로 등극한 체스터 데일(Chester Dale, 1883~1962)도 미술관 설립 초기에 많은 명품을 내셔널 갤러리에 기증했다. 데일은 27살 때 화가이면서 비평가인 부인과 결혼하면서 부인의 조언으로 미술품 수집에 눈을 떴고, 이후 사업에 성공하면서 유럽과 미국의 명품들을 대량 수집하였다. 개인 미술관을 설립하려던 생각을 바꾸

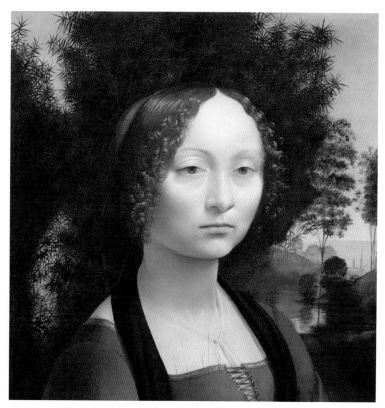

레오나르도 다빈치, 〈지네브라 데 벤치(Ginevra de' Benci)〉, 1474~1478

어 수집품을 모두 내셔널 갤러리에 기증했다. 그의 기증품에는 명품 그림 240점 이외에 조각과 드로잉도 있고, 1,200여 점의 그림 카탈로그와 1,500권 이상의 희귀 도서들도 포함되어 있다.

5. 미국 유일의 다빈치 작품

미국뿐만 아니라 남북 아메리카 대륙을 통틀어 오직 단 한 점의 레오나르도 다빈치 작품이 존재한다. 바로 〈지네브라 데 벤치(Ginevra de' Benci)〉인데, 워싱턴 내셔널 갤러리의 소장품이다. 1967년에 무려 500만 달러를 지불하고 사들였다. 당시까지는 최고의 미술품 가격으로 기록되어 있다. 이 거금은 멜론의 딸이 만든 'Ailsa Mellon Bruce Fund'가 제공했다.

피렌체 귀족 가문의 딸 지네브라(Ginevra)가 16세에 결혼하게 되자 이를 축하하기 위해 레오나르도 다빈치가 1474년 그린 초상화이다. 여기에 이의를 제기하는 주장들도 있지만 거의 정설로 받아들여지고 있다. 물론 내셔널 갤러리의 최고 소장품 중 하나이다. 예쁜 여인의 초상화이지만 표정은 엄숙하고 진지하다. 웃지도 않고 관람자와 눈을 맞추려는 의도도 없는 그저 무표정하고 무심하게만 보이는 초상화이다. 모나리자의 미소와는 전혀 다른 분위기이다. 매우 깐깐한 아가씨였던 모양이다.

원래 그림은 아래로 더 길었는데 훼손이 많아 잘라버렸다고 한다. 그래서 잘려나간 부분의 모습은 어떻게 그려졌을까 추측이 난무하다. 원래 그림이 그대로 잘 보존되었더라면 모나리자에 버금가는 또 하나의 다빈치 작품이 될 수도 있었을 것이다.

르네상스 시대 다빈치와 더불어 피렌체의 천재로 불렸던 라파엘로의 작품도 물론 소장하고 있다. 멜론이 러시아의 에르미타주에서 구입해 미술관에 기증한 라파엘로의 〈알바 마돈나〉는 내셔널 갤러리의 자존심 중

하나이다. 1931년에 120만 달러를 지불했으니 1967년에 500만 달러를 지불한 다빈치 작품과 가격 면에서도 거의 쌍벽을 이루는 작품이라고 할 수 있다.

〈알바 마돈나〉는 성모 마리아, 예수, 요한을 그린 성화이다. 예수가 십자가를 끌어안고 있는데 마리아의 무릎에 앉아 있는 요한이 그 십자가를 끌어 올리고 있다. 세 사람 뒤에는 전형적인 이탈리아 시골 풍경이 그려져 있다. 매우 아름답고 성스러운 그림이다. 라파엘로가 1510년에 그린 작품이다.

스페인의 귀족 알바(Alba) 가문이 소장하고 있었던 작품이 1836년 러시아 황제 니콜라이 1세에게로 넘겨져 에르미타주 미술관이 소장하게 되었던 것이다. 그리고 멜론의 손을 거쳐 내셔널 갤러리로 들어왔다. 2차 대전 중에는 일본이나 독일의 폭격을 우려해 내셔널 갤러리의 명품 100여 점을 비밀리에 노스캐롤라이나의 애슈빌로 옮겨 보관했는데, 이 그림도 거기에 포함되어 있었다. 1944년 미국의 승리가 확실해지자 이 그림들은 내셔널 갤러리로 되돌아왔다.

미국은 국회의사당 바로 옆에 이런 미술관이 있는데 우리나라의 국회의사당 옆에는 무엇이 있을까. 삭막한 여의도 섬에 문화시설이 있다는 얘기는 들어보지 못했다.

필립스 컬렉션
Phillips Collection

1. 부부가 함께 만든 미술관

필립스 컬렉션(Phillips Collection)은 이름 그대로 필립스라는 사람이 수집한 작품들로 만들어진 개인 미술관이다. 미국의 수도 워싱턴 D.C.의 듀퐁 서클에서 멀지 않은 곳에 있다. 인상파 그림과 미국 및 유럽 현대 작가들의 고품격 명품 3,000여 점을 소장하고 있는 미술관이다.

미술관 설립자 던컨 필립스(Duncan Phillips, 1886~1966)는 백만장자 집안의 후손으로 미술수집가이면서 비평가였다. 그의 할아버지는 피츠버그에서 은행업과 철강업으로 큰 부를 일구었고, 아버지는 유리제조업으로 큰돈을 벌었다. 던컨 필립스는 피츠버그에서 태어났으나 가족이 모두 워싱턴으로 이사를 오면서 워싱턴이 그의 활동무대가 되었다.

던컨 필립스는 1917년 아버지가 사망하고 그 이듬해에 형까지 갑자기 사망하자, 그들을 기념하기 위해 1921년 부인 마조리 애커(Marjorie Acker)와 함께 필립스 메모리얼 갤러리(Phillips Memorial Gallery)를 만들

필립스 컬렉션 전경

었다. 처음에는 많지 않은 소장품을 자택의 한쪽 공간에 전시하면서 조그맣게 미술관을 시작했다. 필립스는 화가인 마조리 애커(Marjorie Acker)와 결혼하면서 그녀의 도움과 조언을 받아 작품수집을 확장해 나갔으며, 이를 바탕으로 오늘날의 필립스 컬렉션을 만들어낼 수 있었다.

　　그들은 변화에 대해 확실한 철학을 가지고 있었다. 예술도 후세에 영향을 미치면서 계속 변화해가는 것이라고 굳게 믿었다. 현대미술도 그 변화의 한 단계라고 생각했다. 미래에는 현대미술로부터 영향을 받은 또 다

른 미술이 나타난다고 믿으면서 그들은 현대미술의 수집에 집중했다. 이러한 연속성 안에서 지금의 현대미술은 다시 다음 세대의 원조가 된다고 생각했다.

2. 미국에 현대미술을 처음 소개한 미술관

필립스 부부가 그림수집을 시작할 때만 해도 미국은 현대미술을 이해하지 못했다. 오히려 인상파 이후의 현대미술이 과거의 전통을 파괴한다고 생각했다. 예술의 전통은 연속성을 가지고 계속 변화하는 것이며 현대미술도 미래로 이어질 아름다운 전통이라는 필립스의 주장은 당시로서는 가히 혁명적이었다. 이런 논리하에 끈기 있게 현대미술에 집착했던 그는 당시의 현대미술을 처음으로 미국에 소개한 사람이 되었다.

1921년 8월 던컨 필립스는 마조리 애커와 결혼했고, 그해 가을에 자신들의 갤러리를 일반에게 개방했다. 이것을 필립스 컬렉션 미술관의 공식적인 시작으로 간주하고 있다. 그리고 이 미술관은 현대미술 작품을 전시하는 첫 번째 미국 미술관이 되었다. 이때까지의 소장품은 200여 점에 불과했다.

작품 수는 계속 늘어나서 600점을 넘어서고 일반인들의 관람수요도 급증했다. 이에 따라 1930년 필립스 가족은 다른 곳으로 이사를 하고, 살던 저택은 모두 미술관으로 사용했다. 그 이후 미술관 건물은 여러 번의 증축과 개축을 거쳐 오늘에 이르고 있다. 특히 1989년 증축 시에는 일본

사업가 야스히로 고(Goh)라는 사람이 150만 달러를 기증했다. 이때 만들어진 전시관을 고 아넥스(Goh Annex)라고 부른다.

던컨 필립스는 미술 후원자로 한평생을 살았다. 물론 조상이 부자였기 때문에 가능했던 일이다. 그는 알려지지 않고 인정받지도 못했으나 잠재력이 있고 장래가 기대되는 작가에게는 후원을 아끼지 않았다. 이들에게 용기를 주고 후원도 계속해 주었다. 이들 중 많은 작가가 후에 미술사에 남는 인물이 되었다. 대표적으로 조지아 오키프(Georgia O'keeffe), 아서 도브(Arthur Dove) 등을 꼽을 수 있다.

던컨 필립스는 전시장 작품을 직접 배치했다. 1920년대부터 1960년대까지 자기 이론과 취향에 맞추어 작품 배치를 계속 바꾸어 나갔다. 시대별로 전시하거나 유파별로 전시하는 전통방식을 택하지 않고, 자기 나름의 이런저런 기준에 따라 작가를 그룹별로 묶어 이들을 서로 비교할 수 있도록 하는 전시방법을 택했다.

던컨 필립스는 1966년 사망할 때까지 미술관 관장을 맡아 왔으며, 그 이후에는 부인이 잠시 미술관을 관리했다. 1972년부터는 아들이 관장을 맡아 많은 개혁을 시도했다. 1992년에 와서는 가족이 아닌 사람들이 관장을 맡아서 미술관을 발전시켜 나가고 있다.

2006년 미술관은 현대미술을 연구하고 교육하기 위해 '현대미술연구센터(The Phillips Collection Center for the Study of Modern Art)'를 만들었다. 2015년에는 메릴랜드대학과 이 센터를 함께 운영하기로 하고 이름도 '메릴랜드대학 예술 지식 센터(The University of Maryland Center for Art and Knowledge at The Phillips Collection)'로 바꾸었다. 미술관의 연구와 교육

기능을 한층 강화하기 위한 것이다.

3. 르누아르의 걸작

필립스 컬렉션에는 필립스가 특히 애지중지했던 보물 그림이 하나 있다. 이 그림은 오늘날에도 이 미술관의 간판이 되고 있다. 프랑스의 대화가 르누아르(Pierre-Auguste Renoir, 1841~1919)가 그린 〈선상 위의 오찬 파티(Luncheon of the Boating Party)〉가 바로 그것이다. 르누아르의 대표작이어서 보자마자 르누아르 작품이라는 것을 금방 알 수 있는 작품이다. 2011년 내가 미술관을 방문했을 때도 이 그림이 나의 시선을 가장 많이 사로잡았다.

1881년 르누아르가 40세 때 그린 이 작품은 그의 전성기 때의 작품이라고 할 수 있다. 이 그림은 당시 인상파를 미국에 소개하면서 인상파를 적극 후원했던 화상 폴 뒤랑뤼엘(Paul Durand-Ruel, 1831~1922)이 작가로부터 직접 구매해서 아들에게 물려준 그림이다.

던컨 필립스는 뒤랑뤼엘이 죽은 이듬해인 1923년 그의 아들로부터 오늘날에도 결코 무시할 수 없는 거금인 12만 5,000달러에 이 그림을 구입했다. 이 금액을 오늘날 가치로 환산하면 얼마나 될까? 메이-모제스(Mei-Moses) 그림 가격지수에 의하면, 1923년에서 2010년까지 그림 가격은 500배 정도 상승했다. 이 지수에 따라 오늘날 금액으로 환산해 보면 6,500만 달러 정도로 추산된다. 그러나 이 그림이 지금 시장에 나온다면

르누아르, 〈선상 위의 오찬 파티(Luncheon of the Boating Party)〉, 1880~1881

이것과 비교가 되지 않을 정도로 높아질 것이 거의 틀림없다.

이 그림은 르누아르 친구들이 센강의 유람선에서 즐겁게 놀고 있는 모습을 그린 것이다. 르누아르 자신도 그림 속에 그려져 있고, 나중에 그의 부인이 되는 알린 샤리고(Aline Charigot)도 한 자리를 잡고 있다. 유람선 회사 사장의 딸과 아들도 함께했다. 한마디로 매우 유쾌하게 놀면서 회식하고 있는 장면을 포착한 그림이다.

르누아르는 노동자 가정에서 태어났는데, 어렸을 때 도자기 공장에서

일한 적이 있다. 도자기 공장 등에서의 경험이 그를 예술가로 만든 계기가 되었는지도 모른다. 일찍부터 루브르 박물관을 자주 들락거리며 대가들의 작품에 심취하곤 했다.

1860년대에는 모네, 시슬리, 바지유 등 인상파 화가들과 어울렸으며, 1864년 처음으로 파리 살롱에 그림을 전시했다. 그러나 그 이후 10여 년은 별로 특이한 활동이 없었다. 당시 프랑스는 보불전쟁을 치르고, 파리 코뮌이 만들어지는 등 사회가 극도로 불안정한 시대였기 때문인지도 모르겠다.

미술사의 물줄기를 확 바꾸어 놓았던 1874년의 첫 인상파 전에 그는 6점의 그림을 내걸었다. 같은 해에 뒤랑뤼엘은 그의 그림 두 점을 런던에서 선보였다. 다시 활발한 작품 활동을 시작한 것이다. 1881년부터는 유럽의 여러 곳을 여행하면서 견문을 넓혀 나갔다. 여행하면서도 물론 많은 그림을 그렸다.

49살이 되는 1890년에 정식으로 결혼을 하는데 부인은 그의 모델이었고, 둘 사이에는 이미 아기도 있었다. 부인은 많은 화가를 친구로 둔 매우 활달한 여인이었다. 이후 르누아르는 가족 그림을 많이 그렸다. 르누아르는 아들이 셋 있었는데, 하나는 유명한 영화 제작자가 되었고, 다른 하나는 배우가 되었다.

1892년경부터 그는 류마티스 관절염으로 고생했다. 51살 때이다. 1907년에는 관절염도 치료할 겸 기후가 온화한 남프랑스의 카뉴쉬르메르(Cagnes-Sur-Mer)에 있는 한 농장으로 거처를 옮겼다. 이곳은 지중해에 가까운 곳이다. 거기 살면서 작품 활동을 계속했는데, 그때의 집은 지금

르누와르, 〈물랭 드 라 갈레트(Moulin de la Galette)〉, 1876

르누아르 박물관(The Renoir Museum)이 되어 있다. 르누아르가 작업하던
스튜디오도 그대로 보존되어 있다. 집은 높은 언덕 위에 자리 잡고 있는
데, 집 앞에는 고목들이 빽빽이 우거진 아름다운 정원이 펼쳐져 있다. 건
너편 산기슭에는 프랑스의 고성이 아름다운 풍경화처럼 마주하고 있다.
2008년 내가 이곳을 방문했을 때 받았던 감동이 아직도 생생하다.

　　　　　　　　　　　　　　　　　　　부자와 미술관_미국 동부

르누아르는 관절염 때문에 휠체어 신세를 져야 할 정도였지만 끊임없이 그림을 그렸다. 몸이 자유롭지 못해 옆에서 조수가 도와주었을 뿐만 아니라 자기 나름의 새 방식을 개발해 계속 그림을 그렸다. 1919년 죽기 직전에는 유럽의 거장들이 그린 작품과 함께 걸려 있는 자기 그림을 보기 위해 루브르 박물관을 방문하기도 했다. 이처럼 그는 죽을 때까지 예술에 집착한 작가였다.

르누아르의 작품은 유달리 색채가 화려하고 풍부해 다른 작가의 작품들과 확연히 구분되고 많은 사람들이 좋아한다. 특히 일본 사람들의 르누아르 사랑은 못 말릴 정도이다. 동경 시내 곳곳에서 르누아르라는 이름의 찻집 체인을 쉽게 볼 수 있다. 1990년에는 한 일본 재벌이 뉴욕의 경매에서 무려 7,810만 달러라는 어마어마한 가격에 르누아르의 대표작인 〈물랭 드 라 갈레트(Moulin de la Galette)〉를 구입해 화제가 되기도 했다.

4. 로스코 방

필립스 컬렉션에서는 2층의 로스코 방(Rothko Room)을 결코 그냥 지나칠 수 없다. 아니 빼놓아서는 안 되는 공간이다. 로스코의 대작 4점이 한 방을 가득히 메우고 있다. 현재의 로스코 작품가를 기준으로 이 그림들을 돈으로 환산하면 수천억 원이 될지도 모른다. 그의 1953년 작인 〈초록과 밤색(Green and Maroon)〉이 보여주듯이 그의 작품은 매우 난해한 것이 특징이다. 작가의 의도는 알 수 없고 관객은 자기 나름대로 생각하고

판단할 수밖에 없다. 로스코 방은 1960년 던컨 필립스가 직접 만들었다.

현재의 로스코 방은 2006년에 새롭게 만들어진 것인데 본질적인 것은 옛날과 달라진 게 없다. 로스코 방을 처음 만든 직후인 1961년 필립스가 없는 사이에 로스코가 이 방을 방문했다. 로스코는 몇 가지를 바꾸었는데 나중에 필립스가 이를 본래대로 환원시켜버렸다고 한다. 그러나 방 한가운데 의자를 하나만 두라는 로스코의 의견은 받아들였다. 마치 극도로 절제된, 고요한 수도원에 앉아 있는 듯한 느낌이 든다. 로스코는 필립스 컬렉션의 이런 방을 다른 미술관에도 권했다.

로스코(Mark Rothko, 1903~1970)는 러시아 출신의 미국 화가인데 미국을 대표하는 그림 유파인 추상표현주의의 대가이다. 그렇지만 로스코 스스로는 이런 분류를 거부하고 추상화가로 분류되는 것도 싫어했다. 우리로서는 로스코 그림이 추상화가 아니라면 어떤 그림을 추상화라고 해야 할지 어리둥절할 뿐이다.

로스코는 유태인 집안 출신인데 아버지가 약사여서 비교적 유복한 어린 시절을 보냈다. 그런데 미국으로 이주한 후부터는 생활이 힘들어졌다. 아버지가 먼저 미국으로 오고 로스코와 어머니는 나중에 합류했는데 아버지가 곧 사망하는 바람에 가족들은 미국 생활을 어렵게 시작할 수밖에 없었다. 로스코가 미국으로 건너올 때가 1913년이니 그의 나이 불과 10살 때였다. 로스코는 창고에서 노동일도 하고 신문팔이도 했다.

로스코는 예일대학에 진학했으나 대학 분위기가 싫어서 2학년 때 자퇴했다. 46년 후 그가 유명 인사가 되고 나서야 명예 졸업장을 받았다. 로스코는 추상표현주의의 상징적인 인물로 추앙받고 있다.

부자와 미술관_미국 동부

마크 로스코, 〈초록과 밤색(Green and Maroon)〉, 1953

로스코는 1968년 심각한 심장병 진단을 받았으나 의사의 처방을 무시하고 과다한 흡연과 음주를 계속했다. 결혼 생활도 원만치 못했다. 1970년 2월 25일 피에 흥건히 젖은 채 부엌 바닥에 쓰러져있는 그를 조수가 발견했다. 팔 동맥을 끊어 자살한 것이다. 그의 나이 66세였다. 그의 평생 작품 836점은 카탈로그로 정리되어있다.

클레(Paul Klee, 1879~1940)의 작품도 필립스는 특히 좋아했다. 필립스는 10년에 걸쳐(1938~1948) 1924년부터 1938년까지 그린 클레의 작품 13점을 미술관에 확보했다. 로스코 방처럼 클레의 작품도 별도의 방을 만들어 전시했다. 지금은 전시실 B에 클레의 작품들이 전시되어 있다. 〈아라비아의 노래(Arabian Song)〉라는 작품은 눈여겨 볼만한 작품이다. 1932년 작품인데 필립스가 1940년에 구입했다.

클레는 스위스 화가이다. 그의 그림은 표현주의, 입체파, 초현실주의 모두의 영향을 받았다. 칸딘스키와 함께 독일의 종합미술학교인 바우하우스에서 제자를 가르치기도 했다. 클레는 독일에서도 오랜 기간 작품 활동을 했다. 그의 작품은 9,000여 점이 남아 있는 것으로 알려져 있다.

파울 클레, 〈아라비아의 노래(Arabian Song)〉, 1932

허시혼 미술관
Hirshhorn Museum and Sculpture Garden

1. 내셔널 몰의 현대미술관

워싱턴 D.C.의 한복판에는 내셔널 몰(National Mall)이라고 불리는 큰 공원이 있다. 내셔널 몰의 남쪽 중간쯤에 동그란 현대식 건물이 하나 있는데 이 건물이 허시혼 미술관(Hirshhorn Museum and Sculpture Garden)이다. 미술관에서 내셔널 몰을 따라 서쪽으로 더 가면 워싱턴 모뉴먼트가 있고 거기서 북쪽으로 가면 백악관(White House)이 있다.

허시혼 미술관의 정원에는 조각 공원이 만들어져 있는데 이것도 매우 유명하다. 그래서 미술관의 이름에 조각 정원(Sculpture Garden)이라는 말까지 함께 붙어 있다. 허시혼 미술관은 미국의 초현대미술 작품을 위한 미술관(United States museum of contemporary and modern art)으로 설계되었고, 스미스소니언 박물관(Smithsonian Institution)의 한 부분으로 운영되고 있다. 2차 대전 이후의 작품을 주로 소장하고 있으며, 최근 작가들의 작품을 주로 감상할 수 있다.

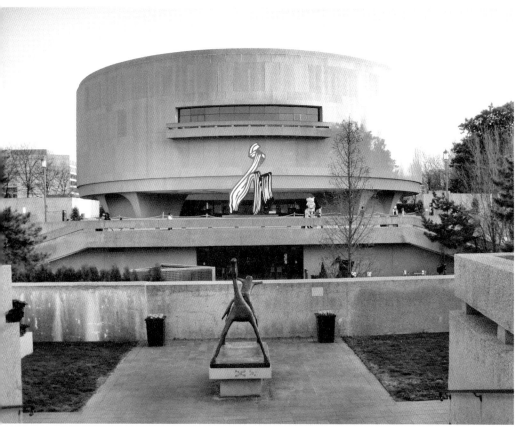

허시혼 미술관 전경. 전면부에 로이 리히텐슈타인의 〈Brushstroke〉가 보인다.

이 미술관은 그 이름에서 알 수 있듯이 조셉 허시혼(Joseph Hirshhorn, 1899~1981)이라는 재벌의 기증품과 기부금을 발판으로 설립된 미술관이다. 허시혼이 자기의 소장품과 자금을 정부에 기증하고, 정부가 미술관을 만들어 운영하고 있기 때문에 이 미술관은 민관합동 미술관인 셈이다.

1966년 허시혼은 6,000여 점의 소장 작품과 200만 달러의 재산을 미국 정부에 기증했고, 정부는 스미스소니언 박물관이 이를 맡아 운영하도

록 했다. 정부가 미술관 건립에 국가 예산을 책정하고, 허시혼이 100만 달러를 더 기부하여 미술관 건물을 지었다.

미술관 건물은 고든 번샤프트(Gordon Bunshaft, 1909~1990)라는 유명 건축가가 설계했는데, 건물 자체가 하나의 예술 작품이다. 구겐하임 미술관처럼 원통형으로 설계된 현대식 건물이지만, 구겐하임 미술관과 같은 나선형은 아니고, 전시실을 한 바퀴 돌면 제자리로 다시 돌아오는 단순 원통형 건물이다.

건물 외부에는 2층으로 된 조각 공원이 마련되어 있다. 미국 현대 작가들의 조각 작품들을 적절히 배치하여 관람객의 호기심을 자극시킨다. 미술관은 1974년에 정식으로 개관했는데, 850점의 작품으로 열린 6개월간의 개관전에 100만 명이 넘는 관람객이 찾아왔다고 한다. 그 이후 미술관은 1년에 65만 명이 찾아오는 미술관으로 발전하였다.

2019년에는 레빈 부부(Barbara and Aaron Levine)가 자기들이 수집한 마르셀 뒤샹 작품을 몽땅 허시혼 미술관에 기증했다. 전 세계적으로 가장 큰 뒤샹 컬렉션 중 하나이다. 이 기증품은 2019년 11월 9일부터 2020년 10월 12일까지 미술관에서 전시했다.

허시혼 미술관은 앞으로 많은 미술관을 만들어야 할 우리나라가 참고할만한 모델이다. 미술관이란 만드는 데도 돈이 많이 들고, 운영하는데도 많은 돈이 소요된다. 우리나라도 미국처럼 작품과 돈을 기부하는 재벌이나 독지가가 있을 것이다. 그러면 일단 미술관을 만들 수는 있다. 그 다음에는 운영자금이 마련되어야 한다. 미국처럼 독지가들의 끊임없는 기부와 기증이 있으면 좋다. 거기다가 미술관이 고정적인 유료회원까지

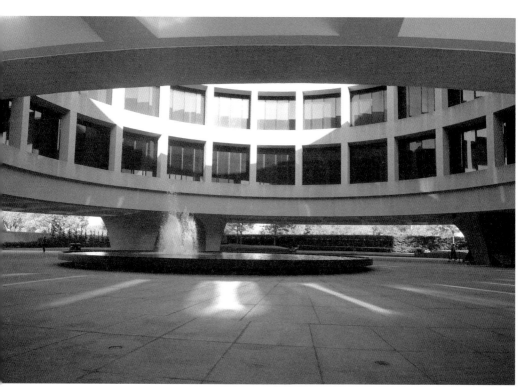

허시혼 미술관 내부

많이 확보하면 더욱 좋다. 소득 수준과 문화 수준이 높아져 관람객이 많아지면 이것도 큰 도움이 된다. 여기에 정부 지원까지 합쳐지면 미술관은 유지될 수 있다. 우리나라도 선진국이 되기 위해서는 이런 과정이 필수적이다. 그렇지 않고는 결코 선진국 대열에 들어서기 어렵다. 소득수준에 맞는 문화수준을 갖추지 않고는 선진국이라 말할 수 없기 때문이다.

2. 허시혼의 기업가 정신

기업가는 항상 위험(risk)을 무릅쓰고 새 사업에 도전하고 투자하는데 이런 행동을 기업가정신(entrepreneurship)이라고 한다. 이 사업이 성공하면 그러한 위험을 감내한 대가로 기업가는 큰돈을 벌지만 성공하지 못하면 폭삭 망하게 된다. 대부분의 재벌은 창업자가 기업가정신을 발휘하면서 커다란 위험부담을 감내한 대가로 만들어진 것이다. 이처럼 기업가정신은 기업가의 높은 이윤을 정당화시켜주는 원천이다. 허시혼은 이런 재벌의 전형적인 사례이다. 허시혼은 기업가정신에 투철한 벤처사업가였고, 그 대가로 재벌이 되었다.

허시혼은 어려운 유년기를 보냈다. 그는 라트비아에서 13명의 아이 중 12번째로 태어났는데, 곧 아버지가 죽고 6살 때 어머니와 함께 미국으로 이민을 갔다. 14살 때 뉴욕시의 월가(Wall Street)에 있는 한 사무실에서 사환으로 일을 하다가 17살이 되는 1916년에 증권 중개인이 되었다. 그 해에 무려 16만 8,000달러를 벌었다고 한다. 요즘 화폐가치로는 거의 1억 달러(1,000억 원)에 육박하는 금액이다. 증권 투자의 귀재가 아니고서는 그런 일이 벌어질 수가 없다.

주식투자만큼 위험성이 높은 의사결정은 없고, 여기서 성공해 큰돈을 번 사람은 많지 않다. 어린 나이에 증권시장에서 이렇게 단숨에 일확천금했으니, 사업가 기질을 타고났다고밖에 볼 수 없다. 그 이후 시작한 사업 또한 위험성이 매우 높은 광산업이었다. 시작한 미술품 수집도 아직 검증되지 않고 위험성이 높은 현대작품에 집중되어 있었다. 허시혼의 사

업가적 기질을 대강 짐작해 볼 수 있다. 그는 고위험 고수익(high risk high return) 투자원리에서 성공한 사업가였다.

증권 중개인으로 승승장구하고 있는데 1929년 10월 28일 주식가격이 대폭락하면서 뉴욕증권시장이 붕괴하는 일이 벌어졌다. 이날이 월요일이어서 이 사건을 '검은 월요일(Black Monday)'이라고 부르기도 한다. 그다음 날에도 주가는 폭락했고 이어서 대공황이 미국경제와 전 세계 경제를 꽁꽁 얼어붙게 했다. 그런데 허시혼은 뉴욕증시가 붕괴하기 두 달 전에 투자주식을 팔아 400만 달러를 현금으로 챙겼다. 단순한 행운이었는지 탁월한 능력이었는지 알 수 없는 일이지만 기막힌 타이밍이었다.

대부분의 사람들은 자기가 주식을 사고 나면 주가가 내리는 것 같고, 팔고 나면 오르는 것 같이 느낀다. 그리고 손해 보고 파는 경우가 허다하다. 주식을 대량으로 팔고 난 후에 주식시장이 붕괴할 정도로 주가가 대폭락했다는 것은 신이 돌보지 않고는 어려운 일이다. 어쨌든 허시혼은 그런 사업가였다.

그 이후 허시혼은 광산업과 석유사업으로 더 큰 돈을 벌고 재벌의 대열에 들어섰다. 1930년대에는 캐나다에서 금광과 우라늄광에 투자하면서 사업영역을 캐나다로 확장해 나갔다. 1933년에는 캐나다 토론토에 회사를 설립했는데 당시만 해도 캐나다는 외국인을 극도로 배척하던 시절이었다. 그의 회고에 의하면 토론토시의 모든 공원 벤치에는 "개와 유태인은 앉지 말 것"이라는 팻말이 붙어 있었다고 한다. 그러한 차별을 무릅쓰고 그는 캐나다의 우라늄광산에서 대박을 터트렸다.

1950년대에는 한 지질학자와 함께 캐나다에서 어마어마한 매장량을

가진 우라늄광산을 발견하기도 했다. 이 광산이 개발되자 거기에는 새로운 도시가 만들어졌고, 시내에는 허시혼의 이름을 딴 거리도 만들어졌다. 1960년에 우라늄광산 투자를 철수했는데, 투자주식을 모두 처분해 1억 달러를 현금으로 마련했다.

　캐나다에서의 사업은 논쟁의 여지도 많았다. 많은 사업가가 그렇듯이 허시혼도 불법을 저질렀다고 비난받았다. 외환법을 위반하고, 주가를 조작하고, 불법으로 주식을 거래하고, 불법으로 외환을 반출했다는 등의 혐의로 캐나다 정부로부터 조사를 받고 벌금을 내기도 했다. 재벌들의 불법 행위는 한국 재벌이나 미국 재벌이나 마찬가지다. 법을 어기지 않고는 재벌이 되기가 쉽지 않은 모양이다.

　1961년부터 1976년까지 허시혼은 코네티컷주의 그리니치라는 곳에 대저택을 짓고 호사스럽게 살았다. 저택은 높은 언덕에 자리 잡고 있었는데 그곳은 뉴욕 맨해튼의 스카이라인이 바라다보일 정도로 뛰어난 전망을 가진 곳이었다. 물론 수많은 예술 작품도 걸려 있었다. 재벌이 노년에 누릴 수 있는 전형적인 사치 생활이라고나 할까. 그러나 그는 그것만으로 인생을 끝내지 않았다. 소장 작품들을 국가에 기증해 후세들이 이를 감상할 수 있도록 했다.

3. 그림수집은 벤처사업

허시혼은 돈을 벌기 시작할 때부터 미술품을 수집했다. 처음에는 19~20세기 유럽의 그림과 조각품을 사 모았다. 그러다가 현대작품에 관심을 갖기 시작했고, 생존 작가의 작품과 20세기 초의 미국 현대작품을 수집했다. 이것이 바로 허시혼 미술관이 현대작품의 미술관이 되는 계기였다고 할 수 있다.

부자들은 자금력이 풍부했기 때문에 이미 검증이 끝난 유명 작가의 비싼 작품에 관심이 많고 주로 그런 작품을 구매하는 경향이 있다. 그런데 허시혼은 아직 검증 과정에 있는 동시대 작품에 관심이 많았고, 그런 그림을 많이 구매했다. 화단을 계속 발전시켜 나간다는 측면에서는 이 둘 사이에 큰 차이가 있다. 신진 작가를 키우고 새로운 예술 세계를 활성화시킨다는 면에서는 후자의 경우가 매우 중요하다. 신예작가들의 작품을 많이 구매해 주어야 문화 예술이 발전할 수 있다.

유명한 작품들은 가격이 높고 커미션이 크기 때문에 화상들은 이런 작품의 거래에 더 관심이 많다. 그러나 이런 작품만 거래되면 미술시장의 규모는 커져도 미술계의 발전에는 크게 도움이 되지 않는다. 미술계가 발전하기 위해서는 신진 작가들이 커 나가야 하고, 새로운 작품들이 계속 쏟아져 나와야 한다. 그러기 위해서는 신진 작가들의 작품을 계속 구매해 주어야 한다.

신진 작가들의 현대작품은 투자 위험이 크기 때문에 기피하는 경향이 있다. 하지만 자금력이 풍부한 부자들은 이런 작품을 계속 구매하면서

신예작가들을 키울 필요가 있다. 부자들이 계속 구매하면 이들도 조만간 유명 작가로 부상하고 투자한 부자들도 결국은 큰 혜택을 누릴 수 있다. 말하자면 현대작품은 하나의 벤처투자이다. 허시혼은 벤처사업가였고, 그런 그의 면모는 미술품 수집에서도 유감없이 발휘되었다.

부자들은 또 구매한 그림을 부득이한 사정이 없는 한 되 팔지 말아야 한다. 예술 작품을 수집하는 부자들은 수천, 수만 점의 작품을 소장하는 것이 보통인데, 이들을 미술시장에 쏟아내면 미술시장은 하루아침에 무너져버릴 수 있다. 과잉 공급으로 수요와 공급의 균형이 무너지고 그림값이 폭락하면서 그림 시장은 붕괴한다.

허시혼처럼 동시대 작품을 구매하고, 이를 나중에 미술관에 기증해버리면, 많은 신진 예술가들이 육성될 수 있고, 미술시장도 지속적으로 유지될 수 있으며, 후세들이 미술관에서 손쉽게 이들을 감상할 수 있다. 그리고 작품가격도 올라가고 끊임없이 신인 예술가들이 출현한다.

허시혼의 미술품 수집에는 하나의 특징이 있었다. 화상, 비평가, 큐레이터 등의 의견을 들은 후 관심 있는 작가의 스튜디오를 방문해 그 자리에서 즉시 구매 결정을 내렸다. 다시 보고 여러 번 생각하면 자꾸 결점이 나오기 때문에 그 작품을 살 수 없다고 그는 얘기했다. 혹자는 돈이 충분하니까 그러지 않았겠느냐고 할지도 모르겠지만, 그것은 그의 기질이었던 것 같다. 그는 예술품 수집도 투자 결정처럼 매우 단호했다. 이런 그의 행동은 타고난 사업가적 기질이었다.

1981년 죽기 전 허시혼은 남은 소장품 6,000점도 추가로 허시혼 미술관에 기증하라는 유언을 남겼다. 그리고 자기 재산 500만 달러도 미술관

에 기증하도록 했다. 미국의 재벌은 직업란에 항상 '자선사업가'라는 명칭을 붙이는데 그 이유를 알 것 같다. 미국에 이민 온 극빈 가정의 아이도 재벌이 된 후에는 공익을 배려하는 일에 소홀하지 않았다.

4. 워홀 작품 전시

내가 허시혼 미술관을 방문했을 때는 마침 앤디 워홀의 〈그림자(shadows)〉전이 열리고 있었다. 전시 기간은 2011년 9월 25일부터 2012년 1월 15일까지였는데 내가 방문한 날짜가 2011년 10월 3일이었기에 운 좋게도 이 전시를 볼 수 있었다. 이 전시회는 허시혼 미술관이 아니면 열릴 수 있는 장소가 없을 것이라고 한다. 그림이 크고 많기 때문이다.

〈그림자〉라는 작품은 워홀이 1978년부터 10년에 걸쳐 그린 각기 다른 수많은 그림으로 구성된다. 말하자면 〈그림자〉라는 제목의 그림은 수없이 많다. 이 작품은 뉴욕의 디아 미술관 소유이며, 첫 작품의 첫 전시회는 1979년에 있었다. 한 점의 크기가 132×193센티미터인데, 연작시리즈를 모두 합하면 102점이라고 한다. 〈그림자〉라는 제목의 102점 작품이 10여 년에 걸쳐 그려진 것이다.

허시혼 미술관의 전시는 처음으로 102점을 모두 전시한 전시회였다. 허시혼 미술관은 원통형으로 둥글게 만들어진 건물인데 둥근 벽을 따라 건물을 한 바퀴 돌 때까지 그림들이 끝없이 걸려 있었다. 이런 전시회는 기다란 원통형 전시관을 갖춘 허시혼 미술관이 아니면 불가능할 것 같았다.

〈그림자〉 시리즈는 한 점 한 점이 색깔과 구성이 조금씩 다른 추상화이지만 연작으로 만들어졌기 때문에 어떤 일관성은 있어 보였다. 이 그림은 워홀의 추상 세계를 가장 잘 표현한 작품이라고 한다. 〈그림자〉 시리즈 중 한 점이 경매에서 51억 원에 팔리기도 했다니 102점 모두의 가격은 5,000억 원이 넘지 않을까 싶다.

앤디 워홀은 전 세계적으로 가장 많이 알려진 미국인 화가로서 팝아트의 창시자로 일컬어지고 있다. 그는 판화와 상업미술을 순수예술의 경지로까지 끌어올린 혁신적 작가였다. 캠벨 수프(Campbell's)의 깡통은 그의 유명한 작품 소재로 널리 알려져 있다. 이제는 미국의 어느 미술관에 가도 앤디 워홀의 작품이 소장되어 있다. 그런 만큼 허시혼 미술관이 앤디 워홀의 작품을 매우 중요시하는 것은 당연한 일이었다.

워홀은 순수미술보다 상업미술의 대가인데, 이를 통해 팝아트라는 새로운 장르를 열었다. 그는 '팝 미술의 황제(Pope of Pop)'라고 불리기도 한다. 상업미술이 순수미술로 둔갑하도록 만든 작가이다.

오늘날 그는 미국인 최고의 예술가로 우뚝 서 있다. 그의 작품가격은 미술시장에서 이미 1억 달러를 넘어섰다. 미술시장에서 1억 달러의 기록을 가진 작가는 잭슨 폴록, 피카소, 고흐, 르누아르, 클림트, 드쿠닝 등이다. 워홀도 명실공히 최고 화가의 반열에 올라 있는 것이다.

5. 조각 미술관

허시혼 미술관은 조각 미술관도 겸하고 있다. 미술관의 바깥은 조각

정원이다. 미술관 뒤쪽에 있는 칼더(Alexander Calder, 1898~1976)의 조각 〈Two Discs〉는 건물을 빠져나오면 바로 눈에 띈다. 단번에 칼더 작품임을 알 수 있을 만큼 칼더의 특징이 듬뿍 담겨있는 작품이다. 칼더 작품은 미국의 수많은 미술관에서 만날 수 있는데 그만큼 미국인들이 좋아하는 작품이라는 것을 알 수 있다. 칼더는 미국의 대표적인 현대 조각가이다.

조각가와 화가는 딱 부러지게 구분되지는 않는다. 유명한 조각가는 동시에 유명한 화가이기도 하기 때문이다. 화가라고 해서 그림만 그리는 것도 아니고 조각가라고 해서 조각만 하는 것도 아니다. 피카소는 화가로 명성을 날렸지만 세라믹, 조각 등에도 명품이 많다. 샤갈은 화가로 유명하지만, 그의 스테인드글라스 작품은 그림 못지않게 인정받고 있다. 하지만 칼더는 조각가로 그 명성이 화려한 예술가이다. 특히 현대 조각가로, 추상표현주의 조각가로 미술사에 한자리를 확실하게 차지하고 있는 미국의 대표적 현대 조각가이다.

알렉산더 칼더는 미국 펜실베이니아에서 태어났는데 그의 아버지도 조각가였고, 할아버지도 조각가였다. 아버지는 당시의 유명 조각가로 미국의 중요 도시에는 그의 조각품들이 여러 공공장소에 설치되어 있다. 특히 필라델피아에서 그의 작품을 많이 찾아볼 수 있다. 어머니는 전문적인 초상화 화가였다. 말하자면 그의 집안은 온통 예술가였다.

칼더는 아버지를 따라 미국의 동부와 서부를 왔다 갔다 하면서 유년 시절을 보냈다. 샌프란시스코에서 고등학교를 졸업하고 대학은 뉴저지에서 다녔다. 공과대학을 다니면서 기계공학을 전공했는데, 이는 나중에 철 구조물로 대형 조각품을 만드는 데 크게 도움이 되었다. 대학 졸업 후

건물 출구 바로 앞에 설치된 알렉산더 칼더의 〈Two Discs〉 후면부

에 본격적으로 예술 공부를 시작했으며 파리 유학 시절에는 호안 미로, 마르셀 뒤샹 등 당대의 아방가르드 예술가들과 친교를 맺었다.

칼더의 작품은 세계 곳곳의 미술관은 물론 세계 주요 도시의 공원, 거리 등에도 설치되어 있고, 매우 독창적인 특색이 있어 조금만 관심을 가지면 여행 중에 쉽게 발견할 수 있다. 뉴욕의 휘트니 미술관은 칼더 작품을 가장 많이 소장하고 있는 미술관이다. 오늘날 미술시장에서 거래되는 칼더의 작품가는 100만 달러를 훨씬 넘어서는데, 2010년 크리스티 경매

부자와 미술관_미국 동부

에서 635만 달러에 거래된 작품도 나왔다.

1934년 뉴욕현대미술관은 첫번째 칼더 작품을 불과 60달러에 구입했다고 한다. 그것도 칼더가 부른 100달러를 할인해서 산 것이라고 한다. 그 조각품의 오늘날 가격은 어느 정도일까?

혹자는 예술품을 가격으로 따져보는 것을 천박하다고 말한다. 그러나 시장에서 평가되는 것만큼 정확한 평가는 없다고 보는 것이 경제학자들의 입장이다. 비평가들은 그림 그 자체 속에서 가치를 찾지만, 궁극적으로는 시장을 거쳐야 그 가치의 객관성을 인정받을 수 있다. 그리고 예술품도 시장에서 거래가 되어야 예술 활동이 가능해진다. 돈 없이는 예술이란 행위도 결코 가능하지 않기 때문이다. 시장에서 돈을 주고 사는 사람이 있어야 계속 작품을 만들어낼 수 있는 것이다.

그렇다면 예술성과 시장성은 어떤 관계가 있는 것일까? 전혀 관련성이 없을까, 아니면 둘이 서로 비례관계에 있을까? 빈센트 반 고흐는 생전에 그의 작품 중 오직 한 점만 시장에서 거래되었지만, 오늘날은 작품가격이 가장 높은 작가이다. 생전에는 예술성과 시장성 모두를 인정받지 못했으나 지금은 시장성과 작품성 모두 세계 최고이다. 그렇지만 비평가들이 최고로 치는 작품이 가격도 반드시 최고로 높은 것은 아니다.

한때 세상을 시끄럽게 했던 삼성의 비자금 사건 때 로이 리히텐슈타인(Roy Lichtenstein, 1923-1997)의 〈행복한 눈물〉이라는 작품이 세간의 화제가 된 적이 있다. 그림값이 100억 원이 넘는다는 이유 때문이었다. 그 리히텐슈타인의 조각 작품이 허시혼 미술관의 건물 밖 입구에 우뚝 서 있다. 작품 제목은 〈붓놀림(Brushstroke)〉이다. 알루미늄판에 리히텐슈타

허시혼 미술관 조각 정원

인 고유의 화체로 붓을 그려 놓은 것 같은 조각 작품이다. 미술관의 정면 입구에 설치해 놓았기 때문에 거의 놓치지 않고 볼 수 있다.

칼더나 리히텐슈타인 작품 모두 구상 조각이 아니고 추상 조각이기 때문에 관람자는 각자 느끼는 대로 작품을 해석하게 된다. 〈붓놀림〉도 제목이 암시하는 것처럼 붓질하는 것과 연관은 있는 것 같지만 구체적으로 붓질과 어떻게 연결시켜 그림을 감상해야 할지는 관람자에게 맡길 수밖에 없다. 그런 것이 바로 추상 조각 작품의 특징이고 묘미이다.

로이 리히텐슈타인은 앤디 워홀과 더불어 미국 팝아트의 창시자로 일컬어지는 작가이다. 그의 그림은 마치 만화 같다. 만화 그림을 최고의 순수예술작품으로 끌어 올렸다는 점에서 그의 위대함이 돋보인다.

리히텐슈타인은 맨해튼의 중상류층 유태인 가정에서 태어났다. 고등학교까지는 뉴욕에서 다녔지만 대학은 오하이오 주립대학(Ohio State University)을 다녔다. 대학 인연 때문이었는지 오하이오의 클리블랜드 등지에서 활동하다가 34살 때(1957) 뉴욕으로 가서 작가로서의 커리어를 확실히 다져나가기 시작했다. 1960년대에 들어와서는 미국을 넘어 전 세계적으로 알려지는 작가가 되었다. 1964년에는 런던의 테이트 갤러리(Tate Gallery)에서 미국인으로는 처음으로 전시회를 가졌다. 미국의 많은 대학에서 명예박사 학위도 받았다.

리히텐슈타인이 1962년에 제작한 〈Electric Cord〉라는 작품이 1970년 행방불명된 적이 있었다. 수리를 위해 한 가게에 보냈는데 그 이후로 이 작품의 행방이 묘연해진 것이다. 그런데 무려 42년이 지난 2012년 뉴욕의 한 창고에서 이 작품이 발견되었다. 이런 일화도 예술 작품에 흥미

를 갖게 하는 하나의 묘미이다.

　오늘날 미술시장에서는 리히텐슈타인의 작품이 천만 달러를 넘어서
고 있다. 2012년에는 소더비 옥션에서 4,500만 달러(450억 원)에 낙찰되
는 기록을 세우기도 했다.

볼티모어 미술관
Baltimore Museum of Art

1. 아담한 도시미술관

워싱턴 D.C.의 북쪽에 메릴랜드주가 있다. 메릴랜드주에서 가장 큰 도시는 볼티모어이다. 주변 지역과 합해 인구 270만 명 정도로 메릴랜드주에서 가장 큰 도시이다. 이 도시에 아름다운 미술관이 하나 있는데 바로 볼티모어 미술관(Baltimore Museum of Art)이다. 아주 아름답게 지어진 석조건물이며 명문 사립대학인 존스홉킨스대학(Johns-Hopkins University) 옆 숲속에 예쁘게 자리 잡고 있다. 볼티모어 시민들이 온갖 정성을 쏟아부어 만든 미술관이다.

볼티모어 미술관은 1914년에 단 한 점의 그림으로 시작한 미술관인데, 지금은 소장품이 10만여 점에 이른다. 특히 이 미술관은 세계에서 마티스 작품을 가장 많이 소장하고 있는 미술관으로 유명하다. 1,000점 이상의 마티스 작품을 소장하고 있다. 볼티모어 미술관은 민간 기부와 정부의 지원에 힘입어 2006년 10월 1일부터 무료로 개방하고 있다. 연 30만

볼티모어 미술관 전경

명의 관람객이 다녀간다.

볼티모어 미술관은 아름다운 조각 정원을 가지고 있을 뿐만 아니라 그 조각 정원을 내려다보고 있는 식당도 유명하다. 이 식당은 요리사존 실즈(John Shields)가 운영했던 거트루드 식당(Gertrude's Chesapeake Kitchen)이다. 볼티모어 미술관은 마티스 작품을 집중적으로 감상할 수 있을 뿐만 아니라 식도락도 즐길 수 있는 수준 높은 미술관이다.

볼티모어시는 매우 오래된 도시이고 그 위치가 말해주듯 미국의 발

전과 궤를 같이하는 역사적 도시이다. 1706년 담배 무역이 시작되면서 이를 바탕으로 1729년경에 작은 마을이 만들어졌고 1797년에 정식 행정 구역이 되었다. 초창기에는 뉴욕 다음으로 이민자들이 많이 상륙하는 도시였고 제조업 중심의 도시였다. 미국에서 제조업이 쇠퇴하자 볼티모어도 쇠락하는 도시가 되었다. 지금은 서비스업 중심으로 탈바꿈하고 있다. 1960년대 이래로 도시 인구는 계속 감소하고 있다.

볼티모어는 흑인 인구의 비중이 특히 높은 도시이다. 1950년의 23.8 퍼센트에서 1970년에는 46.4퍼센트까지 올라갔다. 1968년 흑인 인권운동가 킹 목사(Martin Luther King, Jr.)가 암살되자 폭동이 일어나기도 했다. 이 폭동으로 볼티모어시는 큰 피해를 입었다. 2009년 기준으로는 흑인 인구의 비중이 63.2퍼센트이다.

볼티모어 미술관은 볼티모어시에서 매우 의미 있는 장소이다. 볼티모어를 문화 도시로 이끌어주는 역할을 수행하는 곳이고, 새로운 이미지를 선도해주는 기관이다. 2014년 설립 100주년을 맞아 미술관은 2012년부터 2015년까지 대대적인 개축 및 확장 공사를 진행했다. 이 공사를 위해 8,000만 달러 이상의 기부금을 모았고 이 돈으로 4,000점 이상의 작품도 구입했다. 지금은 현대작품의 소장과 전시에 많은 노력을 기울이고 있다.

볼티모어 미술관이 정식 출범한 것은 1914년이지만, 그 이전 10여 년 동안 볼티모어시의 문화인과 기업인은 미술관 설립을 위해 꾸준히 노력해왔다. 처음에는 독립 건물이 없었다. 1917년에 이르러서야 미술관은 존스홉킨스대학(Johns-Hopkins University)으로부터 미술관 지을 땅을 약속받았다. 공사는 1927년에 시작하여 1929년에 완공되었다. 현재의

로댕의 〈생각하는 사람〉이 전시된 전시관

위치에 미술관이 완성된 것이다. 첫 개관 때 로댕의 〈생각하는 사람(The Thinker)〉이 전시되었다. 대부분의 전시 작품은 볼티모어와 메릴랜드의 소장가들로부터 빌려온 것들이었다. 개관 2개월 동안 하루 평균 584명이 다녀갔다는 기록이 남아 있다.

그런데 개관 당시에 빌려왔던 작품들은 대부분 미술관에 기증되었다. 이어서 소장품은 급속히 늘어나고 미술관도 계속 증축되었다.

2. 콘 자매와 거트루드 스타인

볼티모어 미술관은 세계에서 마티스 작품을 가장 많이 소장하고 있는 미술관이다. 파리도 아니고 뉴욕도 아니고 볼티모어라는 도시의 미술관이 어떻게 20세기 최고 거장인 마티스의 작품을 그렇게 많이 소장하고 있을까? 이것은 당연한 의문이 아닐 수 없다. 이 의문은 콘(Cone)이라는 성을 가진 두 자매의 이야기를 들여다보아야 그 해답을 찾을 수 있다.

콘 자매의 이름은 클라리벨(Claribel Cone, 1864~1929)과 에타(Etta Cone, 1870~1949)이다. 여섯 살 터울의 자매다. 이들의 부모는 1871년까지 테네시주에 살았다. 거기서 그들은 식료잡화상을 경영하면서 큰돈을 벌었다.

그 이후 부모가 볼티모어로 옮겨와 사업을 했기 때문에 두 자매는 볼티모어에서 고등학교에 다녔다. 고등학교 졸업 후 언니 클라리벨은 의과대학에 진학해 의사가 되었고, 동생 에타는 피아니스트로 일하면서 언니의 집안일을 도와주고 있었다. 클라리벨은 개업하지 않고 존스홉킨스 의과대학(Johns Hopkins Medical School)의 실험실에서 일했다. 어쨌든 자매는 항상 함께 붙어 다니는 단짝 친구나 마찬가지였다.

1901년부터 자매는 거의 매년 함께 유럽을 여행했다. 이때 이들의 인생에 매우 중요한 한 사람이 등장한다. 거트루드 스타인(Gertrude Stein, 1874~1964)이라는 여자이다. 그녀는 피츠버그 태생인데, 아버지가 철도회사를 경영한 대부호였다. 그런데 부모가 일찍 죽었기 때문에 오빠가 사업을 이어받았고, 오빠는 여동생 거트루드에게 많은 재산을 할애해주면

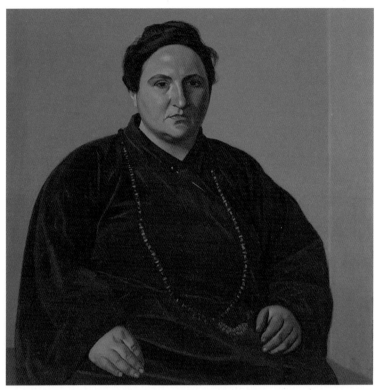

펠릭스 발로통이 그린 거투르드 스타인의 초상(1907)

서 볼티모어에 있는 외가 식구들과 함께 살게 했다.

거트루드 스타인은 볼티모어에 살면서 콘 자매와 만나게 된다. 이때 콘 자매는 토요일 저녁에 만나는 사교모임인 살롱을 운영하고 있었는데, 스타인도 거기 참여했으며 거기서 콘 자매와 예술, 문화 등에 대해 많은 얘기를 나누었다. 나중에 거트루드 스타인은 파리로 가서 머물게 되는데, 그녀도 파리에서 이런 모임을 만들어 운영했다. 여기서 많은 예술가와 교

부자와 미술관_미국 동부

류하게 된다.

거트루드 스타인은 나중에 콘 자매의 그림 수집 조언자가 된다. 스타인은 미국의 명문 여자대학인 래드클리프대학(Radcliffe College)을 졸업한(1893~1897) 인텔리 여성이다. 1900년에는 학위는 받지 못했지만 2년간 존스홉킨스 의과대학도 다녔다. 이때 클라리벨 콘도 같은 의과대학에 다니고 있었다. 스타인은 서른 살이 되었을 때(1903) 파리로 건너가 죽을 때까지 그곳에서 살았으며 사교계의 유명 인사가 되었다.

스타인은 1904년부터 1913년까지 오빠 레오(Leo)와 함께 파리에서 현대미술 작품을 수집했다. 그녀의 안목은 예리했고 그녀의 이름은 미국의 유명 신문에까지 자주 거론되었다. 따라서 그녀는 미국에서도 유명 인사가 되었다. 스타인의 명성은 현대미술에 대한 그녀의 전문가적 식견에서 나왔다.

스타인은 그림수집의 귀재로 알려졌다. 그녀는 오빠들과 함께 당시 최고의 화상이었던 볼라르의 화랑에서 많은 그림을 구입했다. 이 그림들은 값으로 계산할 수 없을 정도로 유명한 그림이 된 고갱, 고흐, 세잔, 르누아르, 마티스, 피카소 등의 그림이었다. 이 화가들은 그 당시에는 유명 화가가 아니었다. 예술가의 잠재력을 미리 꿰뚫어 본 스타인의 안목에 놀랄 뿐이다. 이러한 스타인의 그림수집에 함께 참여했던 사람이 바로 콘 자매이다.

3. 마티스에 심취한 콘 자매

콘 자매는 1905년 파리에 머물면서 스타인을 자주 방문했다. 이때 동생 에타가 스타인으로부터 피카소를 소개받았고, 1년 뒤에 마티스를 소개받았다. 그때부터 에타는 한평생 마티스의 그림을 수집했다. 당시만 해도 마티스는 유명화가가 아니었다. 따라서 에타는 그를 도와주는 차원에서 그림을 사주었다. 더러는 스타인을 통해 싼 가격으로 사기도 했다. 피카소 스튜디오에서는 버려진 드로잉을 한 점에 2~3달러에 사기도 했다. 요즘 기준으로는 도저히 상상되지 않는 일이다.

언니 클라리벨은 전위 예술가들의 작품을 더 좋아했다. 그녀는 12만 프랑에 마티스의 〈블루 누드(Blue Nude)〉를 구입했고, 41만 프랑에 세잔의 〈생 빅투아르 산(Mont Sainte-Victoire seen from the Bibemus Quarry)〉을 구입했다. 동생 에타는 언니보다 보수적이었다. 그녀는 만 프랑 정도의 작품을 주로 구입했다. 콘 자매는 니스(Nice) 시절의 마티스 작품을 특히 좋아했다. 1929년 클라리벨이 죽은 후부터 에타는 더욱 공격적으로 그림 구매에 나섰다. 1935년 에타는 마티스의 〈누워있는 큰 누드(Large Reclining Nude)〉를 구입했다.

콘 자매는 평생 독신으로 살았다. 그 당시는 10퍼센트 정도의 여자가 독신으로 지내던 시절이다. 에타는 한때 스타인의 오빠 레오(Leo)와 연인 사이였다고도 한다. 그러나 결혼은 하지 않았다. 콘 자매는 스타인의 자문에만 의존하지 않고 스스로 견문을 쌓아가면서 그림 수집에 강한 개성을 발휘했다.

부자와 미술관_미국 동부

◀ 앙리 마티스가 그린 에타 콘과 ▶클라리벨 콘

　콘 자매가 구입한 작품들은 볼티모어에 있는 그들의 아파트에 빼곡하게 전시되었다. 에타는 때때로 전시를 위해 소장품을 미술관에 빌려주기도 했다. 언니 클라리벨은 자기 그림을 에타에게 넘기면서 볼티모어 미술관이 현대작품을 평가할 정도로 수준이 높아지면 그 그림들을 볼티모어 미술관에 기증하라는 유언을 남겼다. 나중에 콘 자매의 수집품은 거의 모두 볼티모어 미술관으로 넘어간다.

　1940년부터 미국의 미술관들은 콘 자매의 수집품을 서로 기증받으려고 경쟁적으로 노력했다. 그러나 1949년 동생 에타가 죽은 후 언니 클라리벨의 유언에 따라 콘 자매의 수집품은 볼티모어 미술관에 기증되었다.

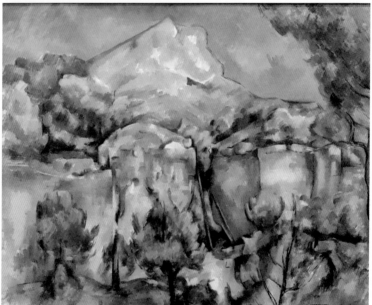

▲ 앙리 마티스, 〈푸른색 누드, 비스크라의 추억(Blue Nude, Memory of Biskra)〉, 1907
▼ 폴 세잔, 〈생 빅투아르 산(Mont Sainte-Victoire)〉, 1902~1904

그리고 1957년부터는 독립적인 콘 전시관에서 전시되고 있다. 그리고 전세계의 유명 미술관이 이 작품들을 빌려 가 전시하기도 한다. 2001년에는 볼티모어 미술관의 콘 전시관이 새롭게 확장 단장되어 더 많은 작품이 전시되고 있다.

콘 자매의 소장품에는 마티스, 피카소, 세잔, 고갱 능의 작품이 많다. 특히 마티스의 작품은 500여 점에 이르고 피카소의 작품은 100점이 훨씬 넘는다. 그 외에도 콘 자매는 섬유, 보석, 가구 등 수많은 종류의 작품을 수집했다. 유럽 작품은 물론, 아시아 작품, 이집트 조각, 중동의 섬유, 인도의 금속공예, 일본 판화, 아프리카 조각 등도 수집했다. 1949년 에타도 죽자 콘 자매 소장품의 대부분은 1950년 볼티모어 미술관에 기증된다. 모두 3,000여 작품에 이르는데 오늘날의 가치로 10억 달러(1조 2,000억 원)가 넘는다고 한다.

4. 메이 자매와 미술관

볼티모어 미술관을 논할 때는 또 한 명의 여자를 언급하지 않을 수 없다. 세이디 메이(Saidie Adler May, 1879~1951)라는 여자이다. 세이디도 콘 자매처럼 블랑슈(Blanche Adler May)라는 동생과 함께 볼티모어 미술관과 깊은 인연을 맺고 있다.

메이 자매는 독일에서 볼티모어에 이민 온 유태계 독일인의 딸이었는데 콘 자매의 인척이 되기도 한다. 아버지는 볼티모어에서 구두 제조

업으로 큰돈을 벌었다. 메이 자매는 명문 사립학교에 다니면서 유복하게 자랐다. 아버지는 자주 독일을 여행했는데 이때 아이들도 데리고 다녔다. 따라서 아이들은 당시 유럽의 앞서가는 문명에 익숙해질 수 있었다.

세이디는 결혼해서 가정주부로 지냈으나, 세상의 변화와 더불어 합의 이혼하고 자기 일을 갖기 시작했다. 그녀는 직접 예술 활동을 하기도 했다. 그러나 예술적 재능은 스스로도 크게 인정하지 않았다. 대신 앞서가는 작가들의 작품수집에 크게 관심을 가졌다. 메이 자매는 자주 프랑스를 여행하면서 당시 인상파 등 전위 예술가들과 친구가 되었다. 당연히 그들의 후원자가 되고 그들의 그림을 사주었다.

콘 자매가 자기들의 수집품을 볼티모어 미술관에 기증할 계획이라는 것을 알고 메이 자매는 콘 자매의 수집품을 보완하면서 더 발전시킬 수 있는 작품들에 관심을 가졌다. 따라서 메이 자매는 콘 자매의 수집품보다 더 현대적인 작품들을 수집했다. 그들의 수집품도 볼티모어 미술관에 기증되었다. 그들은 미술품 기증 외에 미술관을 위해 직접 일을 하기도 했다. 블랑슈는 큐레이터로 자원봉사를 했을 뿐만 아니라 나중에는 이사회 부의장을 지내기도 했다. 세이디는 많은 돈도 기부했다.

5. 마티스의 작품들

볼티모어 미술관에는 조각과 현대미술에 특히 볼거리가 많다. 아쉽게도 내가 방문했을 때는 동시대 작품관(Contemporary Wing)이 공사 중이

었다. 그러나 마티스 작품들은 많이 볼 수 있었다. 2층의 콘 자매 수집품 전시실에 전시되어 있었다.

두 개의 누드 작품은 놓쳐서는 안 된다. 이들은 마티스의 대표작에 속하는 작품이다. 〈블루 누드(Blue Nude)〉와 〈누워있는 큰 누드(Large Reclining Nude)〉인데 이들은 28년 차이가 있는 작품으로 누드 작품의 변화된 모습을 바로 대비시켜 주는 작품이다. 〈블루 누드〉는 1907년에 그려졌고(92×140cm) 〈누워있는 큰 누드〉는 1935년에 그려졌다(66.4×93.3cm).

〈블루 누드〉는 실제 인물을 그린 누드가 아니다. 마티스는 진흙으로 누워있는 여자를 만들려고 하다가 물기가 마르지 않고 망가져 버리자 진흙 누드 상을 상상하면서 이 그림을 그렸다. 따라서 그 모습이 울룩불룩하고 파르스름한 색조를 띠고 있다. 그리고 매우 도발적이다. 이것은 나중에 마티스가 야수파(Fauvism)의 원조로 불리게 되는 이유가 되기도 한다. 이 그림이 처음 전시되자 관객들은 몹시 당혹해했다. 그리고 1913년 뉴욕의 아모리 쇼(Armory Show)에 출품되었을 때는 국제적으로 비난을 받기도 했다. 마티스는 나중에 이 그림을 다시 청동 조각으로 만들어 〈누워있는 누드 I(Reclining Nude I)〉라는 이름을 붙였다.

일명 '핑크 누드'라고도 불리는 〈누워있는 큰 누드〉는 사실주의와 추상주의 사이에서 타협점을 찾으려는 마티스의 고뇌를 보여주는 작품이다. 이 그림은 모델 리디아(Lydia Delectorskaya)가 큰 방의 소파 위에 누워있는 모습을 그린 것이다. 의자 위에 꽃병이 놓여 있는 모습도 함께 그려져 있다. 마티스는 6개월에 걸쳐 22번이나 이 그림을 고쳐나갔다. 주로 배경과 누드의 크기를 바꾸는 일에 몰두했다. 고칠 때마다 그 과정을 사

앙리 마티스, 〈누워있는 누드 I(Reclining Nude I)〉, 1906~1907

진으로 남겼다. 몸의 형태를 바꾸고, 꽃병과 의자를 단순화시켰다. 방과 소파도 평면화시켰다. 결국 길고 매끈하게 쭉 뻗은 누드로 귀착되었다. 마티스가 처음 시도했던 일반적 누드와는 다른 추상화된 누드가 되었다.

　마티스(Henri Matisse, 1868~1954)는 프랑스 북부에서 태어났고 거기서 어린 시절을 보냈다. 1887년에 파리로 가서 법률을 공부하고 법률가가 되었지만 내면 깊숙이 자리 잡고 있던 예술적 감성을 깨달은 후 화가가 되기로 마음먹었다. 아버지는 매우 실망했다. 1891년 파리에서 미술학교에 다니면서 본격적으로 화가의 길을 걷기 시작했다.

앙리 마티스, 〈누워있는 큰 누드(Large Reclining Nude)〉, 1935

　　25살이 되던 1894년에는 모델과의 사이에서 딸을 얻었다. 그러나 1898년에 다른 여자와 결혼해 두 아들을 얻는다. 딸과 정식 부인은 자주 마티스의 모델이 되기도 했다.

　　1906년 4월경 마티스는 피카소를 만나는데, 그 이후 이들은 평생 친구이면서 경쟁자가 된다. 마티스는 자연으로부터 많은 영감을 얻는 반면 피카소는 상상력에 크게 의존하는 예술가였다. 마티스와 피카소는 파리의 사교모임인 스타인 살롱(Salon of Gertrude Stein)에 나가게 되었고, 거기서 10여 년 동안 거트루드 스타인(Gertrude Stein), 거트루드의 두 오빠

레오(Leo)와 마이클(Michael), 그리고 마이클의 부인 등 미국인들과 교류했다. 이들은 마티스 그림의 수집가이면서 후원자가 되었다. 곧이어 볼티모어에서 온 스타인의 친구 콘 자매(Cone sisters) 클라리벨과 에타도 만났다. 이들 역시 마티스와 피카소의 최대 후원자가 되었다.

콘 자매가 볼티모어 미술관에 기증한 마티스 작품 중 〈Purple Robe and Anemones(1937)〉, 〈Seated Odalisque, Left Knee Bent, Ornamental Background and Checkerboard(1928)〉, 〈Interior with Dog(1934)〉, 〈Interior, Flowers and Parabeets(1924)〉, 〈Festival of Flowers(1922)〉는 놓치지 말아야 할 작품들이다. 볼티모어 미술관에는 마티스 작품이 하도 많기 때문에 이들을 모두 전시할 수는 없다. 그러나 볼티모어 미술관을 방문할 기회가 있을 때는 위의 그림들이 걸려 있는지 꼭 챙겨볼 필요가 있다.

볼티모어 미술관에서 또 하나 빼놓을 수 없는 작품은 로댕의 〈생각하는 사람〉이다. 이 작품은 너무나 유명하고 잘 알려진 작품이지만 볼티모어 미술관에는 특별한 의미가 있는 작품이다. 1929년 현재 위치의 건물이 개관될 때부터 소장했던 작품이기 때문이다. 많은 현대 조각품들은 미술관 밖의 조각 공원에 전시되어 있지만, 이 작품은 실내에 전시되어 있다.

〈생각하는 사람〉은 수많은 종류가 있다. 그리고 세계 도처에 있다. 원래는 작은 크기로 1880년에 처음 만들어졌다. 큰 것은 1902년에 만들어져서 1904년에 처음 공개되었다. 그 이후 수없이 많이 복제되었다. 볼티모어 미술관의 작품도 그 가운데 하나이다.

로댕(Auguste Rodin, 1840~1917)은 프랑스 태생의 19세기 최고의 조각

가이다. 그는 생전에 이미 세계적 조각가로 군림했었다. 그러나 1917년 그가 죽은 후에는 인기가 한때 시들해졌다가 몇십 년이 지나고 나서 다시 그의 명성이 알려지기 시작했다.

PART 3
보스턴 지역

보스턴

▪ 보스턴 미술관

▪ 이사벨라 미술관

보스턴 미술관
Museum of Fine Arts, Boston

1. 미국 속의 영국

보스턴은 영국의 청교도들이 만난을 극복하면서 대서양을 건너와 만든 미국 속의 영국 도시이다. 그런 만큼 보스턴 사람들은 미국 상놈이 아니고 영국 양반이라는 자존심이 뼛속 깊이 남아 있다. 이런 보스턴 사람들이 일찍부터 미술관을 만들지 않았을 리 없다. 예술이야말로 양반들의 놀이문화이고 선진 시민의 상징이다. 할 수만 있다면 런던의 대영박물관을 능가하는 미술관이라도 만들고 싶었을 것이다. 보스턴 사람들의 이런 선민의식이 만들어 낸 미술관이 바로 보스턴 미술관(Museum of Fine Arts, Boston)이다.

보스턴 미술관은 뉴욕의 메트로폴리탄 미술관과 같은 해에 만들어졌다. 1870년에 미술관 법인이 정식으로 발족했고, 미국 독립 100주년이 되는 1876년에 개관했다. 보스턴의 코플리 광장(Copley Square)에서 화려한 벽돌 건물로 출발했다. 이로부터 30여 년이 지난 1907년 미술관 이전계

부자와 미술관_미국 동부

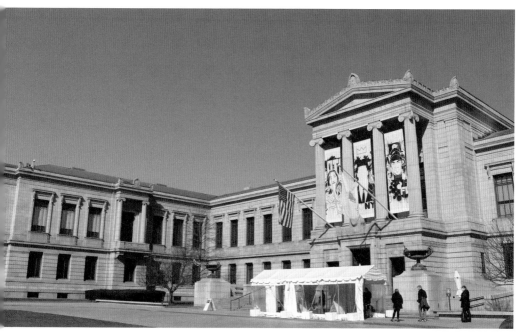

획이 마련되고 헌팅턴 애비뉴(Huntington Avenue)의 현재 위치에 새 건물
을 짓기로 했다.

당시 최고의 건축가 가이 로웰(Guy Lowell)이 마스터플랜을 마련하고
자금이 조달되는 대로 단계적으로 지어나가기로 했다. 1909년 첫 공사가
끝나 미술관은 새 건물로 이전했다. 현재의 보스턴 미술관이 그 첫 모습
을 드러낸 것이다. 그 이후 단계별로 추가 건물이 신축되어 오늘날과 같
은 대규모 대리석 건물의 보스턴 미술관이 탄생했다.

보스턴 미술관은 45만 점 이상의 작품을 소장한 종합미술관이다. 1년

에 120만 명 이상의 관람객이 찾아든다. 개방되는 전시관 면적으로는 세계에서 가장 큰 미술관이다. 미술관은 예술대학도 함께 운영하고 있다. 미술관 부속 도서관들에는 32만 권이 넘는 장서가 소장되어 있다. 그리고 온라인 데이터베이스는 35만여 점의 소장품에 대한 자료와 이미지를 공급하는데, 이는 세계 최대 규모의 미술관 데이터베이스로 인정받고 있다.

보스턴 미술관은 100여 년 전부터 건물을 짓기 시작해, 그때 마련한 마스터플랜을 기준으로 자금이 조달되는 대로 계속 확장해 오늘의 모습을 갖추었다. 그런데 2007년에 미술관을 더욱 확장할 수 있는 계기가 마련된다. 미술관 바로 옆에 있는 포사이스 연구소(Forsyth Institute)가 이전 계획을 세우면서 그 건물의 매각을 결정했기 때문이다. 보스턴 미술관으로서는 미술관을 확장할 수 있는 절호의 기회가 아닐 수 없었다. 미술관은 그해 9월 보스턴의 또 하나 랜드마크였던 그 건물을 바로 사들였다.

2008년 세계 금융위기를 거치면서 미술관은 재정적으로 어려움을 겪었다. 이를 극복하기 위한 한 방편으로 돈을 받고 소장품을 대여하는 정책을 시행하기도 한다. 라스베이거스의 벨라지오(Bellagio) 호텔에는 100만 달러를 받고 소장품을 대여해 주고 있다. 벨라지오 호텔에서 전시하고 있는 많은 작품은 보스턴 미술관에서 온 것이다. 자체적으로 커다란 수익재산이 있고 기부금도 끊임없이 들어오고 있으므로 조만간 재정 상태가 호전될 것이라고 무디스(Moody's Investors Service)는 평가하고 있다.

2. 보스턴 부자들의 미술관 사랑

미국의 부자들에게는 자선사업가라는 명칭이 항상 붙어 다닌다. 돈을 버는 이유가 자선사업을 하기 위한 것이라고 할 정도이다. 돈을 버는 과정에서는 많은 비난을 받기도 하지만 대부분의 부자들은 자선사업도 게을리하지 않는다. 자선사업의 많은 부분이 미술관 설립이나 미술관에 대한 기부로 이어진다. 그래서 오늘날 미국에는 훌륭한 미술관이 수도 없이 많은 것이다.

미국의 터줏대감이라고 자부하는 보스턴 부자들이 보스턴 미술관을 그냥 두었을 리 없다. 공공 미술관이지만 많은 부자가 수많은 작품을 기증하고 돈을 기부해 오늘날의 미술관을 만들어냈다. 1909년 현재의 위치에 첫 건물이 들어선 이후 미술관은 단계별로 확장되는데 1915년에는 2단계 공사가 완료되었다. 이 공사는 보스턴의 부호였던 로버트 에번스(Robert Evans)의 미망인이 100만 달러가 넘는 공사비 전액을 기부해 이루어졌다.

보스턴 미술관은 보스턴의 거부 카롤릭(Karolik) 부부의 기부와 기증을 빼고 넘어갈 수 없다. 카롤릭 부부는 미국 작품의 수집에 집착했는데 수집품을 세 차례에 걸쳐 대량으로 미술관에 기증함으로써 보스턴 미술관의 미국 작품 리스트에 일대 변혁을 일으켰다. 1939년에는 18세기 미국 작품을 기증했고, 1945년에는 19세기 미국 그림들을 기증했다. 그리고 1962년에는 19세기 미국의 수채화와 드로잉을 기증했다. 그로 인해 보스턴 미술관은 미국 작품의 수와 깊이가 일신되었다.

맥심 카롤릭(Maxim Karolik, 1893~1963)은 직업 오페라 가수이면서 유명한 미술품 수집가였다. 그는 보스턴 최고 부자 가문의 딸 마르샤(Martha Karolik, 1858~1948)와 결혼했다. 마르샤는 미국에서 첫 번째 백만장자로 불리는 보스턴 거상의 증손녀이다. 그들의 취미는 미국의 골동품과 미술품을 수집하는 것이었다. 보스턴 미술관은 그들의 작품수집에 많은 자문도 했는데, 나중에 그들의 수집품들은 모두 미술관에 기증되었다. 미술관 기증을 전제로 작품을 수집했던 것으로 보인다.

부인 마르샤는 남편 맥심보다 무려 35살이나 더 많았다. 그들의 결혼식이 1928년이었으니 이때 맥심은 35살이고 마르샤는 70살이었다. 지금 생각해도 이상한 결혼인데 하물며 100여 년 전에야 불을 보듯 뻔하다. 세인들의 입방아가 끊이지 않았다. 어쨌든 마르샤가 90살까지 살았으니 이들의 결혼 생활은 20년이나 지속한 셈이다. 결혼이야 어떠했던 이들은 보스턴 미술관의 최고 공로자로 꼽히는 사람들이다. 둘은 서로 사랑했을 뿐만 아니라 함께 미국 미술에 깊은 애정을 가졌고, 많은 미술품을 수집해 이들을 모두 보스턴 미술관에 기증했다.

뉴욕의 유명한 변호사 윅스(Forsyth Wickes, 1876~1964)는 800점이 넘는 유럽의 명품들을 보스턴 미술관에 기증했다. 그는 보스턴 미술관에 가보지도 않은 사람이었는데 큐레이터의 설득을 흔쾌히 받아들였다. 보스턴 미술관의 명성을 이미 알고 있었기 때문이었을 것이다. 윅스는 유년 시절을 프랑스에서 보내서였는지 유럽 예술에 대한 감각이 탁월했고 그의 수집품은 미국의 10대 명 수집품에 들었다. 그의 기증품은 1965년 미술관으로 옮겨졌는데 보스턴 미술관은 기증품을 전시하기 위해 40년 만

에 대대적인 확장 공사까지 했다. 테오도라 윌보(Theodora Wilbour)라는 여인도 윅스처럼 보스턴 미술관에 가본 적도 없었지만 많은 작품과 70만 달러나 되는 거금을 미술관에 기부했다.

화가이면서 하버드대학의 미술사 교수였던 덴만 로스(Denman Ross, 1853~1935)는 광범위한 영역에 걸쳐 무려 1만 점이 넘는 수집품을 보스턴 미술관에 기증했다. 그의 수집품은 지리적으로 아시아와 유럽의 작품을 망라할 뿐 아니라 도자기에서부터 그림까지 예술 전 영역을 망라하고 있다. 그는 미술관 이사회 멤버로도 40년 이상 봉사했다.

보스턴의 부자들은 개별적으로도 유럽의 인상파 그림을 많이 수집했다. 이 수집품들도 나중에는 모두 보스턴 미술관으로 갔다. 보스턴 미술관이 인상파 그림을 대량 소장할 수 있었던 이유이다.

3. 보스턴 미술관과 일본의 인연

보스턴 미술관에는 아시아 작품들이 유난히 많다. 중국 작품은 물론 한국 작품도 여럿 소장 중이다. 특히 일본 작품이 많이 소장되어 있고, 한때는 일본 나고야에 보스턴 미술관의 자매미술관이 만들어졌을 정도로 일본과는 인연이 깊다. 일본과의 특수 관계는 역사성이 있다. 1800년대 말 보스턴 출신 세 사람이 일본으로 건너가 일본의 근대화를 자문하면서 일본 작품을 수집하기 시작했고, 이들은 수집품을 나중에 보스턴 미술관에 기증했던 것이다.

동물학자인 에드워드 모스(Edward S. Morse, 1838~1925)는 1877년 해양 동물을 조사하기 위해 일본에 갔다가 일본의 도자기에 매료되었다. 6,000점이 넘는 도자기류를 체계적으로 수집했다. 모스의 추천으로 1879년 일본으로 건너간 어니스트 페놀로사(Ernest Fenollosa, 1853~1908)는 도쿄대학에서 철학과 정치학을 가르치면서 2,000여 점의 일본 그림을 수집했다.

윌리엄 비겔로우(William S. Bigelow, 1850~1926)는 파리에서 루이 파스퇴르 밑에서 공부하는 동안 거기서 일본의 예술품을 접한 사람이다. 그는 보스턴으로 돌아와 모스의 강의를 들은 인연으로 그와 함께 1882년 일본으로 갔다. 그는 일본에서 1만 5,000 점이 넘는 그림, 조각, 기타 장식물을 수집했을 뿐만 아니라 1만여 점의 우키요에, 드로잉, 삽화 책 등도 수집했다.

보스턴 미술관이 문을 연 지 얼마 되지 않은 1882년 이들은 본인들의 수집품이 궁극적으로는 보스턴 미술관으로 가야 할 것이라고 합의했다. 1890년 미술관에 공간이 마련되자 수집품은 그들이 원한대로 보스턴 미술관으로 향했다. 이처럼 보스턴 미술관과 일본은 오래전부터 인연이 만들어졌다.

4. 카유보트의 〈목욕실 남자〉

인상파 화가들이 그린 여자 누드는 많다. 그러나 남자 누드는 극히 드물다. 당시로서는 남성의 근육미나 남자 누드를 그리는 것이 일반적인 성

구스타브 카유보트, 〈목욕실 남자(Man at His Bath)〉, 1884

규범에 맞지 않았기 때문이다. 그렇지만 인상파 화가 카유보트(Gustave Caillebotte, 1848-1894)는 목욕을 갓 마치고 나와 타월로 등을 닦고 있는 근육미 넘치는 남성 누드를 대담하게 그려 놓았다. 비록 뒷모습이긴 하지만 남성 누드의 진가를 한껏 발휘하고 있다.

이 그림은 카유보트가 1884년에 그려 브뤼셀에서 전시했는데 남자 누드에 대한 비판 때문에 철거할 수밖에 없었다. 카유보트가 죽은 후 이 그림은 카유보트의 상속자들에게로 넘겨졌다가 1967년 스위스의 개인 소장가 손으로 넘어갔다. 보스턴 미술관은 이 그림을 빌려와 전시하고 있었는데 소장품으로 가지고 싶은 욕심이 간절해졌다. 그렇지만 그림을 살 돈이 없었다. 남자 누드를 산다니 돈을 기부할 사람이 없었다.

미술관은 결단을 내릴 수밖에 없었다. 다른 그림들을 팔기로 했다. 이런 정책은 다른 미술관에서도 가끔 사용하는 정책이다. 대어를 건지기 위해 송사리 몇을 포기하는 방식이다. 미술관은 여덟 개의 소품을 팔기로 했다. 그런데 그 소품은 모네, 르누아르, 피사로, 시슬리, 고갱 등 인상파 최고 작가의 작품이고, 이들은 독지가들로부터 기증받은 작품들이었다. 비판이 없을 리 없었다.

팔려는 작품의 작가들이 카유보트보다 더 유명할 뿐만 아니라 기증자들에 대한 예의도 아니었다. 그렇지만 카유보트 작품이 필요하다는 주장도 만만치 않았다. 미술관은 2011년 11월 소더비에서 여덟 점을 팔아 2,200만 달러 정도를 확보했다. 그리고 1,500만 달러 이상을 지불하고 카유보트 작품을 사들였다. 보스턴 미술관이 확보한 첫 인상파 누드 작품이다.

카유보트는 파리의 상류 집안에서 태어나 유복하게 자란 사람이다. 그는 법대에 가서 1869년에 학위를 받고 1870년에는 변호사 개업을 했다. 동시에 엔지니어이기도 했다. 말하자면 재능이 많은 사람이었다. 보불전쟁에도 참전했다. 전쟁이 끝난 후에야 그는 본격적으로 그림에 입문한 늦깎이 화가였다. 잠시 미술학교에 다니기도 했다.

1874년경 드가(Edgar Degas) 등 화가들과 교류하면서 카유보트는 인상파 전에도 관심을 가졌다. 카유보트는 1876년의 제2회 인상파 전을 통해 정식으로 데뷔했다. 그는 8점의 그림을 전시했다. 1875년에는 파리 살롱전으로부터 거절된 적이 있다.

카유보트는 1874년 아버지의 재산을 상속받았는데, 1878년에 어머니마저 죽자 다른 두 형제와 유산을 나누어 가졌다. 그리고 이상하게도 34살(1882)에 그림을 중단하고 정원 가꾸는 일과 요트경기 등에 몰입했다. 그리고 예술, 정치학, 문학, 철학 등에도 많은 관심을 쏟았다. 결혼은 하지 않고 열한 살 아래인 하층계급의 여자와 특별한 관계를 유지했으며 그녀에게 많은 재산을 물려주었다. 45세라는 짧은 생을 살다 갔다.

그는 오랫동안 화가로서보다 예술가의 후원자로서 더 많이 알려져 왔다. 죽은 지 70년이 지나고서야 예술사학자들이 그의 예술적 공헌을 재평가하기 시작했다. 그의 후손들이 소장 작품을 팔기 시작한 1950년대까지 그의 작품은 잘 알려지지 않았다.

5. 고갱의 걸작, 〈우리는 어디서 와서, 무엇을 하고, 어디로 가는가〉

고갱의 걸작 〈우리는 어디서 와서, 무엇을 하고, 어디로 가는가(Where Do We Come From? What Are We? Where are We Going?)〉는 보스턴 미술관의 대표 소장품 중 하나이다. 고갱이 1897년 타히티에서 그린 대작이다. 고갱은 그림의 왼쪽 위에 세 가지 질문을 불어로 직접 써 놓고 있다. 이 질문은 고갱이 유년 시절 가톨릭 학교에서 선생에게 들었던 것인데 그의 머릿속에 매우 인상적으로 각인되어 있었던 것으로 보인다.

고갱은 1891년 프랑스령의 남태평양 고도 타히티로 가서 그림을 그리고 있었는데 이 그림을 그린 1897년경은 그에게 매우 고통스러운 시절이었다. 그해에 사랑하는 딸이 죽어 슬픔에서 벗어나지 못하고 있었고, 경제적으로도 빚에 쪼들리고 있었다. 여러 번의 자살 시도도 있었다. 이런 고통으로부터 벗어나는 과정에서 철학적 사상에 빠져들면서 이 그림이 완성된 것으로 보고 있다.

이 그림은 오른쪽에서 왼쪽으로 인생의 세 단계가 묘사되어 있다. 맨 오른쪽에 세 여인이 한 아이와 함께 그려져 있다. 인생의 시작을 나타낸다. '인간은 어디서 왔는가'라는 질문이다. 중간은 어른들의 일상생활을 그리고 있다. '인간은 무엇인가'라는 질문이다. 맨 왼쪽은 종착역에 도달해 가는 인생 여정을 나타낸다. 이 그림은 후기 인상파로 나아가는 선구적 스타일의 작품이다.

고갱은 1898년 이 그림을 파리로 보냈는데 그 이전에 보낸 그림들과 함께 미술상 볼라르의 손으로 들어갔다. 볼라르는 이 그림들을 갤러리에

폴 고갱, 〈우리는 어디서 와서, 무엇을 하고, 어디로 가는가
(Where Do We Come From? What Are We? Where are We Going?)〉, 1897~1898

전시했고 전시는 성공적이었다. 1901년 볼라르는 이 그림을 2,500프랑
(2000년 가치로 1만 달러)에 한 수집가에게 팔아넘겼다. 그의 커미션은 500
프랑이었다고 한다. 그 이후 이 그림은 1936년 뉴욕의 한 화랑이 입수하
기까지 여러 사람의 손을 거쳤다. 보스턴 미술관은 이해에 화랑으로부터
이 그림을 사들였다.

　폴 고갱(Paul Gauguin, 1848~1903)은 남프랑스 아를에서 고흐와 함께
머물면서 둘이 크게 싸운 일로 더 유명하다. 그 싸움 때문에 고흐가 자기
귀를 자르기까지 했다고 알려져 있다. 고갱도 고흐만큼이나 독특한 화가
이다. 그도 죽고 난 이후에야 유명해진 화가이다. 인상파 스타일의 작가
이지만 인상파와는 전혀 다른 기법으로 새로운 예술 세계를 열어나간 작
가이며 20세기 최고 작가로 일컬어지는 피카소와 마티스에게 지대한 영
향을 미친 작가이다.

6. 코코슈카의 〈춤추는 누드 연인〉

보스턴 미술관에는 또 하나의 독특한 누드 그림이 있다. 한 쌍의 연인이 발가벗고 춤을 추는 남녀 누드이다. 오스트리아 화가 오스카 코코슈카(Oskar Kokoschka, 1886~1980)의 작품이다. 그는 표현주의 방식의 초상화와 풍경화로 유명하다. 〈누드 연인(Two Nudes(Lovers))〉은 자신과 연인의 누드 초상화이다.

상대 여인은 오스트리아의 유명한 음악가 구스타프 말러(Gustav Mahler, 1860~1911)의 미망인 알마 말러(Alma Mahler, 1879~1964)이다. 코코슈카는 알마를 열정적으로 사랑했고, 이 그림은 1차 대전이 일어나기 직전(1913) 빈에서 그린 코코슈카의 알마에 대한 사랑의 징표이다. 두 사람의 스캔들은 빈을 떠들썩하게 했고 그런 사랑의 환희가 그림에 그대로 녹아 있다.

알마 말러는 빈에서 태어났으며 아버지는 오스트리아의 유명한 화가였다. 그녀는 타고난 예술적 재능의 소유자였다. 노래와 피아노곡을 작곡하는 음악가였으며, 재능 덕이었는지 23살 때인 1902년 당대 최고의 오스트리아 음악가인 구스타프 말러와 결혼한다. 그런데 구스타프 말러는 알마보다 19살이나 위였으니 결혼 당시에 이미 42살이었다.

타고난 미모와 활달한 성품 탓이었는지 알마는 숱한 남성 편력으로 빈 사람들의 입에 심심치 않게 오르내렸다. 화가, 음악가 등 많은 예술가가 그녀의 상대역으로 구설수에 올랐다. 유부녀였지만 남성 편력은 그칠 줄 몰랐다. 나중에 바우하우스의 교장까지 지내게 되는 건축가 월터 그로

오스카 코코슈카, 〈누드 연인(Two Nudes)〉, 1913
ⓒ Oskar Kokoschkar / ProLitteris, Zürich – SACK, Seoul, 2023

피우스(Walter Gropius)와의 염문은 특히 유명했다.

1911년 남편 말러는 심장병으로 사망했다. 그 이후 알마의 연애 상대는 화가 오스카 코코슈카였다. 1912년부터 1914년까지 이들의 염문은 빈을 떠들썩하게 했다. 1914년 제1차 세계대전이 터지면서 코코슈카는 군에 징집되고 둘은 헤어지게 되었다. 미술관의 춤추는 남녀 누드 그림은 코코슈카가 군에 입대하기 직전에 그린 그림이다.

그 이후에도 알마의 바람기는 그치지 않았다. 이미 군에 가 있던 옛 애인 그로피우스와 재회했고 그로피우스는 휴가를 얻어 1915년 알마와 결혼했다. 그러나 이 결혼은 5년 후에 이혼으로 막을 내린다. 알마의 바람기는 계속되었고, 1917년에는 프라하 태생의 시인이며 작가인 프란츠 베르펠(Franz Werfel)과 동거에 동거에 들어갔으며 1929년 둘은 결혼한다. 둘은 프랑스에 살다가 베르펠이 유태인인 탓에 나치가 프랑스를 점령하자 1940년 미국으로 탈출해 로스앤젤레스에 정착했다.

코코슈카는 이런 알마의 한 시절 연인이었고 그 시절 둘의 춤추는 누드 초상화가 보스턴 미술관에 걸려 있다. 알마는 이미 다른 남자의 여자가 되었지만, 코코슈카는 한평생 알마를 흠모했다. 그는 화가이면서 시인이고 극작가였던 만큼 알마를 그리워하는 〈Allos Makar〉라는 시도 남겼다. 코코슈카는 클림트, 에곤 실레와 더불어 당시 빈의 걸출한 3대 화가이다. 2차 대전 중 영국으로 탈출해 영국에 거주하면서 영국시민권도 취득했다. 말년에는 스위스에서 여생을 보냈다.

이사벨라 미술관
Isabella Stewart Gardner Museum

1. 세계 최대의 미술품 도난사건

1990년 3월 18일 이른 아침, 미국 매사추세츠주 보스턴시 경찰관 두 명이 미술관 문을 두드렸다. 경비원은 미술관 비상벨이 울려 급히 왔다는 경찰관의 말에 즉각 문을 열어주었다. '투캅스'는 안으로 들어서자마자 두 명의 경비원을 포박해 지하실에 가뒀다. 그러고는 전시실을 마음대로 휘젓고 돌아다니며 그림 13점을 훔쳐 유유히 사라졌다. 잠시 후 교대 경비원이 도착하고 진짜 경찰관이 서둘러 달려왔지만, 상황은 이미 종료된 후였다. 보스턴의 이사벨라 미술관에서 벌어진 일이다.

도난당한 그림들은 값으로는 매길 수 없는 명품 중의 명품이었다. 전 세계적으로 34점만 남아 있다는 페르메이르의 작품 중 〈콘서트(The Concert)〉, 렘브란트 작품 3점, 마네 작품 1점, 드가의 드로잉 5점 등이 털렸다. 그중 렘브란트의 〈갈릴리 바다의 폭풍우(The Storm on the Sea of Galilee)〉는 렘브란트가 그린 유일한 바다 풍경이다. 전 세계 매스컴과 미

이사벨라 미술관 전경

술 애호가들은 아연실색했다.

이 미술관의 정식 이름은 이사벨라 스튜어트 가드너 미술관(Isabella Stewart Gardner Museum)이다. 보스턴 펜웨이(Fenway) 거리에 자리 잡은 궁전 같은 건물이기 때문에 '펜웨이 궁전'(Fenway Court)이라고도 한다.

그림 도둑은 많다. 하지만 이렇게 배짱 좋은 도둑은 없지 않을까 싶다. 도난품의 시가 총액은 5억 달러(약 5,500억 원)로 세계 최대의 미술품 도난사건으로 기록됐다. 현재 가치로는 1조 원이 넘을지도 모른다. 이 사건은 30년이 지난 지금까지 미궁에 빠져 있다. 연방수사

부자와 미술관_미국 동부

렘브란트, 〈갈릴리 바다의 폭풍우(The Storm on the Sea of Galilee)〉, 1606

국(FBI) 보스턴 지부는 현재도 수사본부를 해체하지 않고 수사 중이다. 미술관은 작품 회수에 도움이 되는 정보에 현상금 1,000만 달러를 내걸었다. 그림값의 1퍼센트다. 그래도 사건은 여전히 오리무중이다. 미술관은 누구든 이 작품들을 보관하고 있다면 온도와 습도를 잘 조절해 작품이 손상되지 않도록 해달라고 호소한다. 사라진 그림들은 언젠가는 나타날 것이다. 레오나르도 다 빈치의 〈모나리자〉가 그랬고, 뭉크의 〈절규〉가 그랬다. 대작은 훔쳐 가도 돈이 될 수 없다. 아무리 대단한 부자라 한들 누가 감히 이런 유명 작품을 사겠는가.

2. 어둡고 산만한 내부

이사벨라 미술관은 아름다운 정원으로도 유명하다. 보스턴은 뉴잉글랜드의 중심지이고 미국 속 영국으로 출발한 도시인만큼 자부심이 유달리 강하다. 보스턴의 자부심을 빛내는 것 중 하나가 보스턴 미술관인데, 거기서 도보로 5분 거리에 15세기 베네치아 궁전처럼 보이는 고색창연한 4층짜리 건물이 하나 서 있다. 이사벨라 미술관이다. 거리가 가까워 자칫 보스턴 미술관의 분관 같이 보이지만 완전히 별개의 미술관이다. 이사벨라 미술관은 보스턴 미술관이 현재 자리로 옮겨오기 전부터 이미 그곳에 자리 잡고 있었다.

건물은 ㅁ자형의 대저택으로 한가운데 아름답게 가꾸어진 중정이 있다. 층마다 정원 쪽을 향해 회랑을 만들어놓아 정원을 내려다볼 수 있다.

▲ 이사벨라 미술관 중정 ▼ 전시실

전시실은 1~3층에 마련됐다. 그림에서부터 조각, 가구, 카펫, 도자기 등 2,500여 점에 달하는 온갖 종류의 값진 골동품이 전시되어 있다. 수두룩한 명품들은 컬렉터 이사벨라의 안목을 웅변한다.

궁전이라 해도 전혀 손색없는 건물 구조와 내부 장식을 갖췄지만, 이곳의 전시실은 여타 미술관과 어딘지 모르게 분위기가 사뭇 다르다. 전시실 내부는 어두침침하고 깔끔하게 정리정돈이 돼 있지 않다. 작품들은 복잡하고 산만하게 걸려 있어 고택의 그림 창고 같은 느낌이다. 내부 조명도 과연 있을까 싶을 정도로 있는 듯 없는 듯 아리송하게 해놓았다.

이런 생소한 분위기 탓에 관람하기가 편안하지 않다. 심지어 각 작품에는 안내 표지가 없다. 책받침 같은 것에 작품 배열 지도만 그려 났다. 이걸 들고 다니며 실제 작품과 연결해야 누구의 무슨 작품인지 알 수 있다. 하지만 이런 점이 오히려 이사벨라 미술관의 매력이고 품격이다. 이사벨라 미술관은 해마다 남부럽지 않은 관람객 규모를 자랑한다.

3. 재벌가의 상속 여인

미술관을 설립한 이사벨라(Isabella Stewart Gardner, 1840~1924)는 이름에서 보듯 스튜어트 가문에서 태어나 가드너 집안으로 시집간 여자다. 친정과 시댁 모두 거부로, 친정아버지는 뉴욕, 시아버지는 보스턴 재벌이었다. 이사벨라의 아버지 데이비드 스튜어트는 뉴욕에서 아마포로 침대 시트, 타월, 의류 등을 만드는 리넨 사업으로 큰돈을 벌었다. 리넨은 당시 가장

중요한 생필품으로 수익성이 매우 높았다. 이사벨라의 아버지는 품질 좋기로 유명한 아일랜드산 리넨을 독점해 많은 돈을 벌었고 광산업에도 투자해 크게 성공했다.

이사벨라는 스무 살이 되던 1860년 보스턴 출신의 청년 잭 가드너와 결혼한다. 친구의 오빠였다. 시아버지는 선단을 거느린 무역상으로 나중에는 철도, 광산 등의 투자에도 성공해 보스턴 재벌로 불렸다. 부잣집 며느리 이사벨라는 미술품 수집과 예술가 후원, 그리고 자선사업에 많은 돈을 쓸 수 있었다. 그녀는 미국 최고의 미술품 수집가로 군림하며 많은 예술가와 교우했고, 활달한 성격 덕분에 사교계의 여왕으로 불렸다.

그녀 인생이 늘 화려했던 것은 아니다. 부부는 오랜 기다림 끝에 아들을 얻었으나 어려서 죽고 말았다. 부부는 슬픔을 달래기 위해 세계여행에 나섰고, 이 여행은 세계 미술품 수집으로 이어졌다. 그 후에도 부부는 유럽은 물론 중동과 아시아 등지로 자주 여행을 다녔다. 이사벨라는 특히 이탈리아 베네치아를 좋아해 그곳에 오래 머물며 베네치아 예술가들과 교류하고 작품도 구매했다.

1891년 친정아버지가 죽고 많은 유산을 물려받은 이사벨라는 본격적으로 미술품 수집에 나섰다. 도난당해 아직도 행방이 묘연한 페르메이르의 〈콘서트(The Concert)〉는 1892년 프랑스 파리의 경매에서 구매한 것으로 그녀의 수집품 중 가장 유명한 작품이다.

1896년 즈음에는 더 이상 집에 보관할 수 없을 정도로 수집품이 쌓여 갔다. 집을 한번 확장했음에도 늘어나는 소장품을 감당할 수 없었다. 그런 와중에 1898년 남편이 갑자기 사망했다. 이사벨라는 평소 남편과 함

페르메이르, 〈콘서트(The Concert)〉, 1665

이사벨라 신관

께 꿈꿔왔던 미술관 건립을 실천에 옮겨야겠다고 다짐한다. 마침내 펜웨이에 땅을 매입하고 유명 건축가인 윌러드 토머스 시어스에게 "르네상스 시대의 베네치아 궁전 같은 건물을 지어달라"며 설계를 의뢰했다. 그녀는 설계의 전 과정에 자기 생각을 관철해나갔다. 시어스가 할 일은 이사벨라의 아이디어를 도면에 옮기는 정도였다. 건물 한가운데 중정을 만든 4층짜리 건물은 당시만 해도 전례를 찾아볼 수 없었다고 한다. 건물이 완공된 뒤 소장품 전시를 완료하기까지 1년 가까이 소요됐을 정도로 이사벨라는 미술관에 온 정성을 쏟았다.

드디어 1903년 미술관이 문을 열었다. 이사벨라는 미술관 4층에 거주

공간을 마련하고 예술가와 학자들을 집으로 초대해 자신의 소장품에서 많은 영감을 얻도록 했다. 이 공간은 지금 미술관 사무실로 사용한다.

100년이 지난 2002년에는 이사회가 본관 옆에 신관을 지을 것을 결정했다. 2년에 걸친 검토 후에 내려진 결정이다. 원 건물로는 설립자의 유지를 이어가는 데 한계가 있다고 판단했던 것이다. 세계 유명 미술관을 수없이 설계한 이탈리아의 전설적 건축가 렌조 피아노(Renzo Piano)가 신관 신축을 맡았다.

2012년에 신관이 완성되었는데 1억 2,000만 달러가 들었다고 한다. 신관은 기능과 외양 모든 면에서 본관과 아주 잘 조화를 이룬다고 평가받고 있다. 본관과 신관은 통로로 연결되는데, 새 건물에서는 옛 건물의 외관도 감상할 수 있다. 이로써 이사벨라 미술관은 미술관의 다양한 현대적 기능을 충실히 수행할 수 있게 되었다. 관람객을 위한 편의시설과 전시, 연주회, 특별 전시, 교육 등을 위한 시설이 대대적으로 확충되었다. 또 음악과 예술에 대한 이사벨라의 유지도 한결 더 잘 실천할 수 있게 되었다.

4. 그림 한 점 걸려고 미술관 뜯어고쳐

이사벨라는 많은 예술가와 교유하면서 지냈는데 존 사전트(John Singer Sargent, 1856~1925)와 특히 인연이 깊다. 사전트는 미국인이지만 이탈리아에서 태어나 미국에선 거의 활동하지 않은 인물임에도 미국의

존 싱어 사전트, 〈엘 잘레오(El Jaleo)〉, 1882

유명 미술관엔 거의 예외 없이 그의 작품이 걸려 있다. 이사벨라 미술관의 소장품 중 가장 큰 비중을 차지하는 것이 사전트의 작품이다.

이사벨라 미술관에 들어서면 스페인 플라멩코 극장에 온 것 같은 환상에 젖는다. 입구 바로 왼쪽에 기다란 스페인식 회랑(Spanish Cloister)이 있고, 그 끝 벽 가득히 역동적으로 플라멩코를 추는 스페인 집시 무희의 대형 초상화(237×352cm)가 걸려 있기 때문이다. 무희 뒤에서 남자들은

음악을 연주하고, 다른 무희들은 춤에 환호한다. 나는 1998년 스페인 세비아 여행 때 본 플라멩코 공연을 잊지 못하는데, 여기서 바로 그 장면을 다시 만났다.

이 그림은 사전트의 1882년 작 〈엘 잘레오(El Jaleo)〉다. 사전트가 음악에 조예가 깊고 특히 스페인 음악과 춤을 좋아했던 만큼, 그림은 연주 소리가 들리는 듯 생동감이 넘친다. 그는 스페인 여행을 마치고 파리로 돌아와 곧바로 작업에 착수했는데, 구성과 준비에만 1년 이상이 소요됐다. 하지만 막상 그림을 그려나가는 데는 며칠밖에 걸리지 않았다고 한다.

이 작품은 파리 살롱에 출품돼 호평을 받았고, 보스턴의 컬렉터 제퍼슨 쿨리지에게 팔렸다. 이사벨라는 1888년 보스턴에서 공개 전시된 이 그림을 보자마자 반했다. 1914년 이사벨라는 이 그림을 자신의 미술관에 전시하기로 맘먹고 건물 개조공사까지 해서 스페인식 회랑을 만들었다. 이사벨라의 인척이던 쿨리지는 이런 정성에 감복해 이 그림을 아예 그녀에게 줘버렸다. 사전트는 이 소식을 듣고 〈엘 잘레오〉를 그리기 위해 작업했던 스케치와 드로잉도 모두 이사벨라에게 선물했다.

사전트는 이탈리아 피렌체에서 태어났다. 아버지는 미국 필라델피아의 안과 의사였는데, 사전트의 누이가 어려서 죽자 부부는 그 충격에서 벗어나기 위해 프랑스, 독일, 이탈리아 등지를 떠돌며 방랑자 생활을 했다. 그 와중에 사전트를 임신한 어머니는 당시 유럽에 유행하던 콜레라를 피해서 피렌체로 피신해 거기서 아들을 출산했다.

사전트의 어머니는 아마추어 예술가였고 아버지는 의사이자 숙달된 의학 일러스트레이터였다. 이처럼 사전트는 부모에게서 예술적 재능을

물려받았고, 어려서부터 미술 교육도 받았다. 파리에서는 정식으로 미술학교도 다녔다. 자연스럽게 그의 주요 활동무대는 프랑스를 중심으로 한 유럽이 될 수밖에 없었다. 미국인이지만 유럽에서 태어나 유럽에서 활동하는 화가가 된 것이다. 그는 특히 초상화에 능해 당대 최고의 초상화가로 인정받았다. 이사벨라는 사전트의 작품을 즐겨 구입했을 뿐 아니라 그의 자문에 따라 다른 작가 작품도 많이 구입했다.

5. 이사벨라의 초상화

사전트는 이사벨라의 초상화 두 점을 그렸다. 동일한 모델임에도 대조적인 모습을 보여준다는 점에서 의미가 깊다. 하나는 1888년 작품으로 매우 활동적인 48세 중년 여인의 완숙미를 보여준다. 다른 하나는 그로부터 34년이나 지나, 82세 할머니가 된 이사벨라의 꺼져가는 촛불 같은 모습의 작품이다. 3층 고딕전시실에 걸린 48세 때의 초상화 〈Isabella Stewart Gardner〉는 이사벨라가 구입한 사전트의 첫 번째 작품이기도 하다.

사전트는 이 그림을 1887년 9월부터 1888년 2월까지 보스턴에서 그렸다고 한다. 이사벨라는 검은 원피스 차림으로 양손을 모은 단정한 자세로 서 있다. 목걸이와 허리에 걸친 보석이 매우 돋보이지만, 전체적인 분위기는 소박하고 적당히 나이든 중년 여인의 모습이다. 가는 허리에 풍만한 엉덩이, 그리고 배경은 마치 아우라를 넣은 듯 장엄하게 장식돼 있다.

존 싱어 사전트, 〈Isabella Stewart Gardner〉, 1888

존 싱어 사전트, 〈Mrs. Gardner in White〉, 1922

그녀의 입술은 말을 하려는 듯 살짝 벌어졌다. 여느 초상화에서는 잘 관찰되지 않는 모습이다.

사전트는 이 초상화를 8번이나 다시 그렸고 마침내 9번째에 성공했다. 이사벨라도 만족했다. 그런데 얼굴이 바보 같다느니, 자세와 보석이 잘못 설정됐다느니 하는 비판이 쏟아졌다. 이사벨라의 남편은 화가 나서 이 그림을 전시하지 못하도록 했다. 그 때문에 이 작품이 걸린 고딕전시실은 그녀가 죽을 때까지 관람객에게 개방되지 않았다. 하지만 현재 이 그림은 이사벨라의 강인한 영혼과 의지를 그 어떤 자서전보다도 더 잘 보여준다고 평가받는다.

사전트가 1922년에 그린 82세 때의 초상화는 1층 맥나이트 방에 전시돼 있다. 할머니가 된 이사벨라는 온몸을 하얀 천으로 감쌌다. 그림 전체가 매우 창백한 느낌이다. 제목도 〈Mrs. Gardner in White〉다. 1919년에 중병을 앓고 나서인지 매우 나약해진 모습이다. 이사벨라는 이 작품이 완성되고 2년 후에 사망했다.

사전트는 한평생 독신으로 지냈으며 가족과 친구들에 둘러싸여 생활했다. 그러나 사생활에 대해서는 비밀이 많다. 그가 죽은 후에는 그의 성생활이 매우 문란했다고 주장하는 사람도 있다. 특히 파리와 베네치아 등에서는 많은 스캔들이 있었다고 한다. 그가 동성애자라고 주장하는 사람도 있다. 모두 주장만 있을 뿐 입증하기란 쉬운 일이 아니다. 그러나 많은 여자들과 특별한 관계가 있었던 것은 틀림없는 모양이다. 사전트의 작품은 2004년 소더비 경매에서 2,350만 달러에 거래되는 기록을 세우기도 했다.

안데르스 소른, 〈Isabella Stewart Gardner in Venice〉, 1894

또 하나 꼭 짚어봐야 할 이사벨라의 초상화가 있다. 스웨덴 화가 안데르스 조른(Anders Zorn, 1860~1920)이 그린 〈베네치아에서의 이사벨라 가드너(Isabella Gardner in Venice)〉다. 이 그림에서 이사벨라는 하얀 원피스를 입고 양손을 옆으로 쭉 뻗으며 뭔가 소리친다. 매우 동적인 그림이다. 10점이 넘는 이사벨라의 초상화 중에서 가장 생동감 있게 그려진 작품이다.

이사벨라가 1894년 여름을 베네치아에서 보낼 때, 조른이 부인과 함께 파티 중인 그녀를 방문했다. 파티장에는 음악이 흘렀고, 이사벨라는 바깥 불꽃놀이를 보기 위해 문을 열고 발코니로 나가던 참이었다. 그런데 그녀가 갑자기 뒤돌아서며 양팔을 뻗어 "여러분, 나와 보세요!" 하고 외쳤다. 화가 조른에게 그 모습이 너무 예뻐 보였다고 한다. 베네치아의 깜깜한 그랜드 커널 창공에는 불꽃놀이가 한창이었고, 이 광경에 감격한 이사벨라가 친구들에게 감탄사를 연발했다고 한다. 이사벨라의 남편이 자신의 일기에서 밝힌 내용이다.

조른은 자신을 후원하는 이사벨라를 화폭에 담고 싶었다. 그래서 탄생한 그림이 이 초상화다. 이사벨라가 54세 때이다. 이틀 만에 그림을 완성했다고 하니 매우 즉흥적으로 그린 셈이다. 조른은 스웨덴 화가 중에서 국제적으로 가장 많이 알려진 작가이다. 스톡홀름에서 미술학교에 다녔으며 영국, 프랑스, 발칸, 스페인, 이탈리아, 미국 등을 여행하며 이름을 널리 알렸다. 인물의 개성을 잘 끌어내는 초상화 작가로 평가받는데, 시어도어 루즈벨트 등 미국 대통령 초상화만 세 명이나 그릴 정도였다.